# 總統的話

　　《我是油彩的化身》是嘉義市政府委託國立臺灣師範大學團隊製作的原創音樂劇，故事的主軸在描述澄波先生的故事。我因為處理二二八事件，接觸許多相關的問題，但是從來沒有像這次這麼地感動！主要是音樂劇呈現的方式不同，不是讀冷冰冰的文獻而已。舞臺上將畫家的生平，用最鮮活的表達方式表達在觀眾的面前，讓大家感受到澄波先生是這樣一個有血、有肉、有感情、有理想的人物。

　　這齣戲劇創造了很多新的感動，都是以前不曾有過的，尤其是在舞臺、燈光、作曲、填詞，各方面都遠遠超過我們的預期，而且很美，在藝術造詣上讓我們非常驚豔。

　　我大約在二十年前當法務部長時，就開始處理二二八事件。二二八事件補償條例是我當時在任內訂定的，所以跟家屬接觸很多，也比較能夠體會許多家屬幾十年來，內心深層沒有辦法解開的哀痛，就是我們道了歉、認了錯、立了碑，又訂了國定假日，也進行了賠償，但還是有許多人每年到了這時候，就茫然不知所措，有的長輩則是失蹤以後就再也找不到，每每到了清明節，許多受難者家屬不知道怎麼去紀念先人；像這種深層的苦痛，也只有多跟家屬接觸才能了解。儘管我出生的時候，二二八事件已經過了三年，但我始終覺得只要我擔任公職的一天，或做市長、或做總統，我都有這個義務來把這個歷史的傷痛來加以撫平。我基本的態度就是面對歷史，就事論事；面對家屬，將心比心。

　　剛剛看完音樂劇，黃市長問我感覺如何？我反而先問她，家屬的感覺怎樣？我的感覺其實不是這麼重要，重要的是家屬有沒有透過這樣表現的方式，讓他能夠撫平這個歷史的傷痛，我相信這個傷痛已經持續六十年以上，而且有些還會一直跟著他們後代，但是像音樂劇這樣的藝術呈現，往往能夠撫慰家屬受傷的心靈，這是別的力量做不到的。

　　這個案子是政府出錢，請藝術團隊來做，這就是我常說的，民主時代是政治為文化服務，政治透過經費、行政，各種方式讓文化事業能開創一個空間，讓它自由的發揮，我相信製作過程當中沒有任何干預，舞臺上表達方式其實是很婉轉，這就是臺灣民主所創造一些過去不曾想像過的成果，這讓我們感到很欣慰，有了一個自由民主的環境，讓藝術家能夠透過這樣的表達方式，來撫平一些因為政治而帶來的一些錯誤跟罪惡，我覺得其實是一個民主社會最大的一種收穫。

總統 **馬英九**

（錄自 100 年 10 月 8 日馬總統觀劇後接受採訪時談話）

# 行政院文化建設委員會主委序文

　　文化，代表一個國家與所需的精神養分，能創造出高度的藝術成就，能為我們的生活增添色彩。文建會自成立以來，一直秉持著「向下扎根，走向國際」的理念，在各類文化領域中維繫與努力，而今年的建國百年，本人十分欣慰，在《我是油彩的化身》原創音樂劇這齣精緻的戲劇中，看到了這兩項理想的完美結合。

　　陳澄波先生貴為臺灣近代著名的美術巨擘，卻因政治歷史的因素，未被眾人所熟知，實為可惜。文建會此次有幸能協助促成此齣音樂劇的良緣，對我而言，最難能可貴的，是各單位的高度配合與精心策劃，使此劇得以從劇本構想轉為真實作品，直至順利落幕。

　　文化建設一向不是一件簡單容易的工作，其中各部門與表演團體的協調溝通，更是成功的重要關鍵。此次，嘉義市政府、國立臺灣師範大學與果陀劇場三方的資源整合，可謂政府機關、學術教育與民間藝文團體的合作典範，也是文建會長期以來追求的重要目標。此劇劇展現了藝術作品在異業結合中所產生的創造力與在地性，隨著臺北、臺中、高雄與嘉義的各地巡演，《我是油彩的化身》為觀眾打開了陳澄波油彩世界的鮮豔大門，讓大家深入了解這位藝術偉人精采的一生。

　　陳澄波先生在當時就扮演著文化推動的角色，在多次獲得帝展與國際美展的入圍殊榮後，他憑藉自身於美術界的力量，創辦各種畫會與畫展，提供年輕藝術家更寬闊的表現窗口，進而有機會被世界舞臺發現，讓畫家走出自己的畫室，展示充滿臺灣特色的作品，迎向國際化的視野。

　　舞臺劇落幕後的掌聲如雷與民眾眼角的淚水，證明了此劇的成功，也讓觀者深刻體會陳澄波先生對繪畫美術的熱情。透過此專書，除了讓後人回憶歷史，也希望將這份感動繼續傳承，讓陳澄波先生的精神，永遠長存。

主任委員

3

# 財團法人陳澄波文化基金會序文

1895 年，父親誕生於嘉義，1947 年，父親過世於嘉義。

短短五十二年的壽歲，留給母親的是無盡的悲痛與思念；留給我們幾個子女，是恆常的恐懼與痛苦。成長過程中，揮之不去的是世人的冷暖，記憶深刻的是母親的含辛茹苦。

所幸，隨著臺灣民主腳步的前進，許多歷史的記憶漸漸被喚起，許多既成的錯誤慢慢被釐清。儘管在母親過世之前，未親聞政府為其所造成的錯誤而道歉，但是事後逐漸披露歷史的真相，身為陳家的後代，身為父親的長子，我選擇成立「陳澄波文化基金會」，整理父親的生平、文稿、畫作……等，積極推動各種藝文活動，栽培新一代的畫家，因為我想這才是父親最想要做的。展覽會場上，一幅幅的畫，父親用亮麗的色彩揮灑他對家園的摯愛；博物館中，淡彩速寫、素描、手札，父親用有力的筆跡寫下他對繪畫的熱情；甚至在他生命的最終時刻，他仍舊堅持著守候這片土地上的每一個人。

這就是我的父親。

從沒有想到父親的故事會在舞臺上演出，而且是透過歌曲、舞蹈。

洪榮宏先生戴著圓帽，口唱：「我是油彩的化身」，頓時，父親清楚湧現在我眼前；當高慧君小姐穿梭在今昔交錯的時空中，母親的身影是如此地清晰。往事一幕幕湧上我的心頭，那是個什麼樣的心情？有悲、有喜，但更多的是對父親、母親無盡的思念！

王友輝教授的詞、陳國華先生的曲、長榮交響樂團的演奏、果陀所有的演出朋友，再加上梁志民導演細緻的鋪陳，呈現的，不僅是一齣生動感人的戲劇，不僅是一場悅耳的音樂饗宴，不僅是一段翩翩曼妙的舞蹈，那是一個真真實實的生命禮讚－禮讚陳澄波短暫卻發光發熱的生命。

生命的崇高價值就是這樣建立。父親的抉擇，永遠是我最好的典範。

即使佳士得拍賣會上，父親的畫屢創華人畫作的天價；即使在很多收藏家的眼中，父親的畫作日益珍貴。但是我想父親留給世人最珍貴的瑰寶，是他對藝術至高的追求，是他對家國的關懷，是他對鄉親的同理。

當文字走出頁扉，活生生地，父親重現，母親重現，往昔重現……當您走進劇場，希望與您一起憶念畫家的故事，思惟畫家的愛。有機會，您來到嘉義，您會看到一幅幅陳澄波的畫作，環繞著嘉義市民，請您試著去感受畫家的愛，您會發現：一如艷紫荊的綻放，父親的情是如此濃稠壯盛而恆長不變。

董事長　陳重光

4

# 嘉義市市長序文

　　嘉義市素有「民主聖地」之稱，更擁有特出的古城文化、林業文化、鐵道文化、美術工藝文化、管樂節慶等，藝壇巨匠陳澄波、林玉山、陳丁奇、蒲添生等，更讓嘉義市的文化藝術發展多采多姿。

　　出身嘉義的臺灣美術巨擘陳澄波（1895－1947），負笈東洋學藝、並且成為首位入圍日本最高美術競賽「帝展」的臺灣人，投身公職人員為民喉舌、二二八事件中受難、國際華人藝術市場獲得 2 億多元的高價紀錄、美術地位的肯定等，都為他的一生增添傳奇與悲涼。

　　他以純真的心、堅韌的草根性格、激發體內潛能、突破傳統學院的束縛；以構圖奇特、用色狂肆、表現出臺灣風景迷人的特質。他孜孜不倦、勤勞創作，作品成為一幅幅用生命刻繪的時代之眼，不僅為後世記錄所看到的世界，也把他的感情融入其間。今天看到的畫作，不只是色彩與線條的組合，更摻雜許多複雜的心理狀態，包括愛情、親情、鄉愁、渴望、恬淡、恐慌、民族與國家……。我們得以從中，窺看無偽、真實的歷史氛圍。

　　陳澄波除了以〈嘉義街外〉這幅畫入選日本第七回帝展以外，其後也多次入選槐樹社展、春陽展、光風展、臺展、臺陽展、府展等展覽，並先後組織七星畫壇、赤島社、臺陽美術協會等重要美術團體，其於繪畫的成就，以及推展臺灣藝術文化的努力，功不可沒。

　　敏惠執政以來，竭力發掘在地文化資產，策辦大型文化活動，積極營造嘉義市成為「人文城市」。為此，在嘉義市二二八文教基金會陳重光董事長（陳澄波先生長子）與嘉義市議會全體議員的支持下，我們籌備了二年，以陳澄波先生為主題，特別籌劃製作一齣結合美術、音樂、戲劇的《我是油彩的化身》原創音樂劇，十月七日起於全臺巡迴演出。劇中將以陳澄波的畫作做為舞臺場景，包括當年入圍日本帝展的〈嘉義街外〉，以及〈嘉義公園〉等作品，觀眾朋友可以從舞臺場域的不同角度觀賞到畫作的不同風光。

　　敏惠一直深信，文化是讓一個城市與國家真正進步的原動力。期望全國民眾共同來觀賞《我是油彩的化身》原創音樂劇的演出，深刻領會陳澄波一生為藝術、為土地的熱情與奉獻，凝眸其油彩的化身，追尋他純真堅韌的精神，共同見證臺灣美術巨擘—陳澄波最燦爛的身影。

市長 黃敏惠

# 國立臺灣師範大學校長序文

有勇氣才能自由，有藝術才贏得千秋。

　　陳澄波先生為臺灣當代著名的美術大師，畢生致力於本土美術教育的耕耘與推展不遺餘力。他的畫作利用油彩層層推疊的技法，描繪出所見的圖像，以繽紛的色澤呈現，透過構圖奇特、筆觸粗獷、用色狂肆的展現手法，在不同的氛圍中永遠保持熱情綻放新鮮的能量。他憑藉著這份對繪畫與臺灣這塊土地的熱愛與執著，以故鄉嘉義市為題材進行創作，於 1926 年榮獲象徵日本美術最高榮譽的「帝國美展」入圍，成為臺灣第一位得到此一殊榮的畫家。

　　除繪畫之外，陳澄波先生亦投身公職，為國奉獻心力；直到二二八事件爆發時，他為了追求和平而犧牲生命。他傳奇的一生恰如其畫作一般，以對於美術和故鄉的熱情為底、生命的故事為色彩，推疊出豐富且引人入勝的鉅作，殊堪後人品味與感受。

　　本校非常榮幸地接受嘉義市的委託執行本齣《我是油彩的化身》原創音樂劇。由表演藝術研究所全體教師協力執行，該所梁志民教授擔任導演。男主角陳澄波由金曲歌王洪榮宏擔綱、女主角陳澄波妻子張捷由金鐘影后高慧君飾演。本劇完整呈現陳澄波先生用畫筆所揮灑出的絢麗人生，以他一生傳奇性色彩的故事作為軸線，藉由故事性縱軸串聯凝視著歷史的流動與詩意，採用舞臺劇方式，展現空間深遠的遼闊意境，將故事精神原點以藝術能量繽紛色澤，透過美術、音樂、戲劇及舞蹈等面向，重新詮釋陳澄波先生畫作中特有的流動感線條。

　　感謝各位觀眾前來觀賞本場音樂劇的演出，欣賞陳澄波先生從容化身為油彩，揮灑對臺灣藝術、文化、土地、人民、教育的關懷與大愛。國恩相信，這齣優美的藝術饗宴定會深刻地烙印在各位心中。

校長　張國恩

# 國立臺灣師範大學表演所所長序文

　　對於能夠參與近一世紀前的臺灣美術大師「陳澄波」先生的音樂劇，臺師大表演所深感榮幸。因為表演藝術為二十一世紀新經濟—文化創意核心產業，也是許多創意相關行業的創意與創新的重要來源，更已成為歐美日等先進國家之重點發展項目，列入當今國家教育與經濟重大發展政策之領域與學門。

　　故而本所在「融合東西方藝術內涵與精神」、「結合古典與現代」、「兼顧理論與實務」、「培育臺灣表演藝術幕前與幕後的藝術專業與管理專業人才」的精神之下，參與本次音樂劇的製作，期待能夠帶動國內藝術風氣與提升文化水準，進而與國際市場與世界舞臺接軌。

　　本所抱持著「無限產能」（G = generative）、「理想滿懷」（I = ideal）、「熱情洋溢」（P = passionate）、「積極進取」（A = active）的價值觀；在三個不同組別師、生共同努力之下—包括「劇場組」、「行銷與產業組」、「鋼琴合作組」，試圖建立培育表演藝術專業人才、培養藝術管理專業人才、以及建立文化創意產業產官學研合作平臺，本次的製作，卯足了勁全力付出！

　　這次製作的幕後功臣包括本所的專任教授們，他們分別在製作、行銷、行政方面投入，使得製作更加圓滿！這一些辛苦的教授們包括：高行健講座教授（諾貝爾文學獎得主）、朱苔麗講座教授（義大利國立維洛納音樂院聲樂教授、國家文藝獎得主）、林淑真教授（現任學務長、日本武藏野音樂大學）、陳榮貴教授（美國 Ball State University）、夏學理教授（美國加州拉汶大學（ULV）公共行政學／文化行政學博士）、梁志民副教授（果陀劇場創辦人）以及李燕宜助理教授（明尼蘇達大學音樂博士）。他們的全心付出，更是促成本次演出的成功！

　　從學術的殿堂進入社會的洗禮，跟隨著前輩大師陳澄波的步履，本所全體師生希望文化藝術的內涵能夠成為國家與社會的普世價值，能夠藉由無限創意，開啟產業的寬闊未來！

教授兼所長　何康國

# 導演序文
## 真誠的藝術贏得千秋

　　去年（2010）四月間開始籌備發想這個製作，到現在整整一年半的時間，整個過程可算是我執導過的五十多齣戲裡最長的一齣。雖然漫長，但卻值得，這真是一個不容易寫得好的劇本，因為劇中都是真實的人物，所發生的事件也是真實的，下筆時自有其諸多限制。編劇王友輝在閱讀大量關於畫家陳澄波的史實資料、畫作之後，更多次與他的家屬們訪談，試圖更精準地捕捉畫家的神韻。然而要如何把他的一生準確地呈現在兩個半小時的戲裡，又要關照到音樂劇應有的起承轉合，讓場面與音樂性的銜接流暢卻是個大學問，於是劇作家虛擬了一個人物—阿慶，他像是一個穿越時空的導遊，帶領觀眾進入到畫家繽紛傳奇的一生，他是敘述者、也是旁觀者，一來避免編年式的戲劇事件流於傳記的平板，二來也方便導演自由地在有限的舞臺空間裡剪接時空的蒙太奇。

　　拿到初版的劇本、歌詞，我和作曲家陳國華開始工作音樂，畫家生平猶如他畫作裡的顏色般精采：日據時代的臺灣、日本、中日戰爭時的上海、光復前後的臺灣……。這些時期的音樂特色我都請國華在音樂中巧妙嵌入，於是您將會聽到一首首包括臺灣早期流行歌謠風、日本演歌、三零年代上海爵士……等等各式風情。每一首都是作曲家嘔心瀝血、費心雕琢出來，既符合時空色彩、又富有角色戲劇性的原創歌曲，再經由郭聯昌先生指揮的長榮交響樂團，反覆與演員們推敲，希望能呈現出一臺精緻的音樂饗宴。

　　既然是描述畫家的生平，舞臺上自然少不了他的畫作。將美術作品放進劇場中其實對我而言並不是頭一遭，《淡水小鎮》裡將喬治・秀拉（Georges-PierreSeurat，法，1859－1891）的「點描」畫風運用在整個舞臺、服裝的視覺設計裡；《天使—不夜城》的夏卡爾（MarcChagall，俄，1887－1985）畫風的舞臺……等，都是從畫作中找尋靈感的例子。在這次的製作當中，我希望將陳澄波的畫作，搭配燈光、投影科技的運作，營造出史詩感的舞臺呈現。畫作有時做為時空的點題、有時用做為劇中角色心理狀態的外現。除了畫家的畫作外，也採用一些當時的「浮世繪」式的報紙圖像、以及歷史照片、報導等。整齣音樂劇視覺效果的原始靈感，來自陳澄波的畫作，希望透過這個呈現方式，讓畫中有戲、戲裡有樂、樂中起舞。

　　演出前一個月，澄波仙的兩位公子陳重光和陳前民先生來排練場看我們的整排並且給予意見。陳重光先生看完後對兩位演員表示，看著舞臺上他們的演出，彷彿讓他回到他父母在世時，我想對兩位演員洪榮宏、高慧君而言，這句話是給他們莫大的榮耀和鼓勵。而陳前民先生則說：「這麼多年，每提到或看到他父親的事蹟、遺作，對家屬們就是一次傷害。那種割心的疼痛，不是別人可以理解的……」他哽咽地說：「但是唯有讓不知道真相的後世子孫，去了解它，才能夠避免一次又一次地重蹈歷史的覆轍。」講完排練場霎時靜肅了幾十秒鐘，在那幾十秒裡，排練場裡的一些年輕演員們，終於體會到這齣戲的力量與價值。

　　「有熱情才是溫柔，有勇氣才能自由，有慈悲才沒冤仇，有藝術才贏得過千秋。」友輝在〈玉山積雪〉的歌詞中，為澄波仙的一生下了最完整的註腳。看他的畫作，處處流動著臺灣人民溫柔的熱情；他追求藝術完美的勇氣釋放了自由的靈魂；對鄉人的慈悲心，雖然讓他在二二八事件中赴難，但後世的我們讀到、聽到、進而在舞臺上看到這樣的人物，或許能夠因為理解，而弭平歷史造成的冤仇；時間不會停止流動，再偉大的人物、事蹟在歷史的洪流中也會被埋沒遺忘，唯有真誠的藝術，才能讓觀者產生發自內心巨大的感動，唯有真誠的藝術，才能贏得過千秋。

　　獻給澄波仙！

<div align="right">導演 </div>

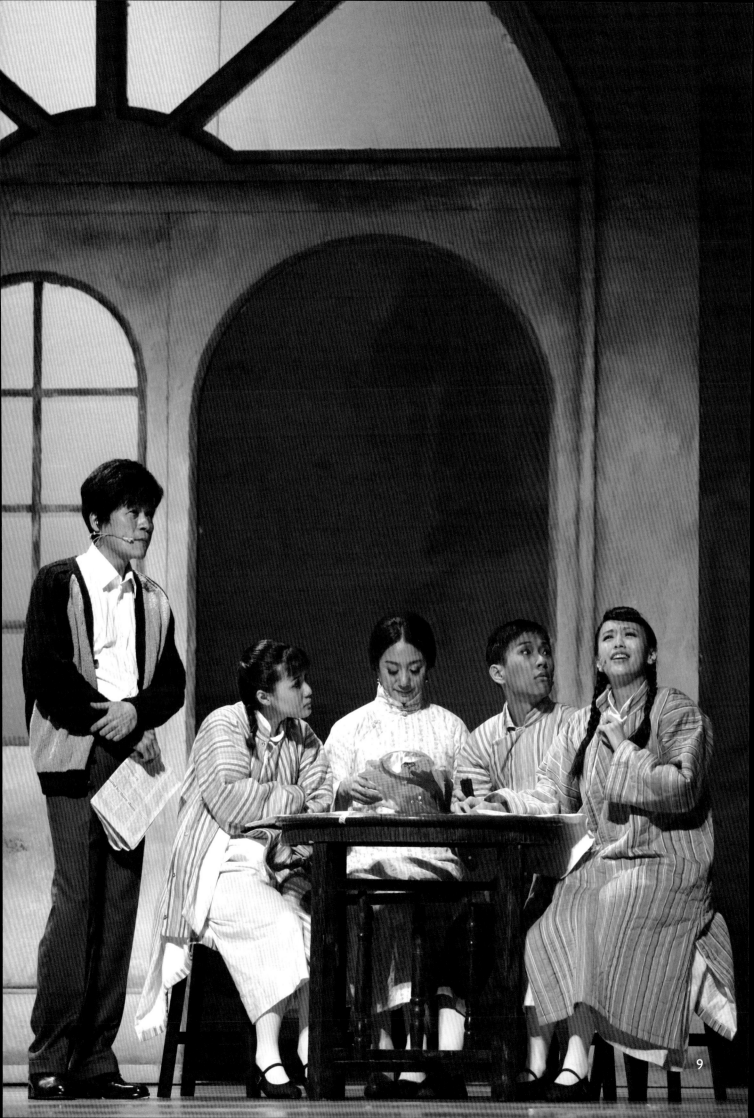

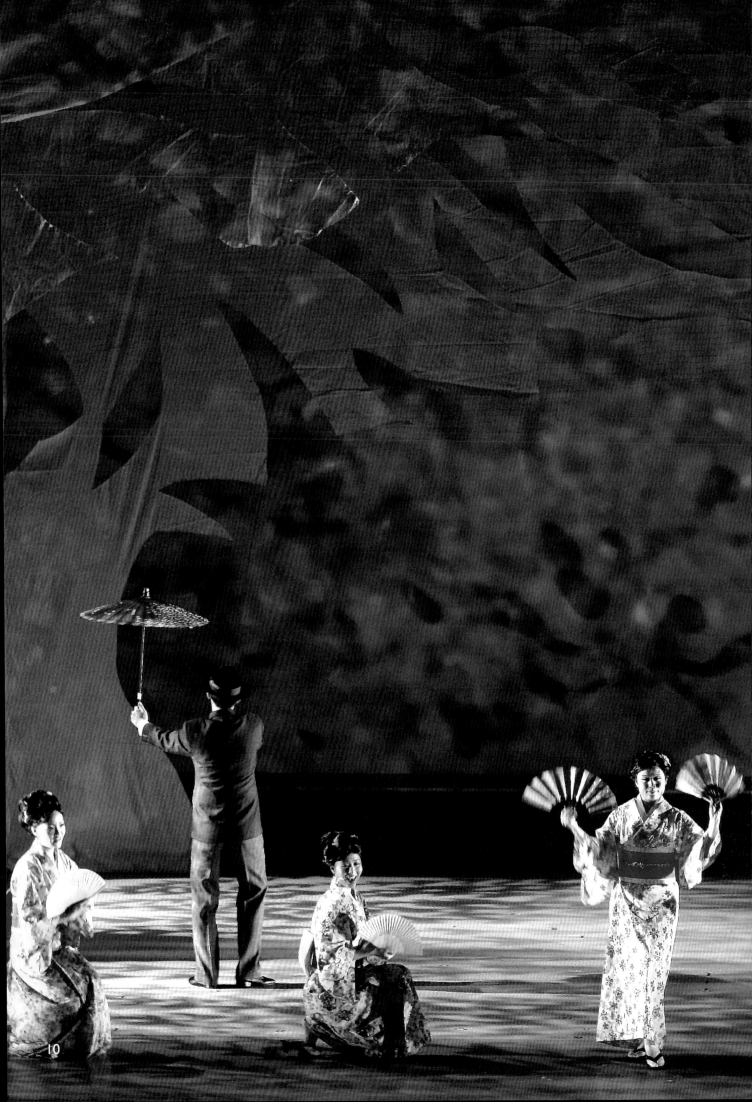

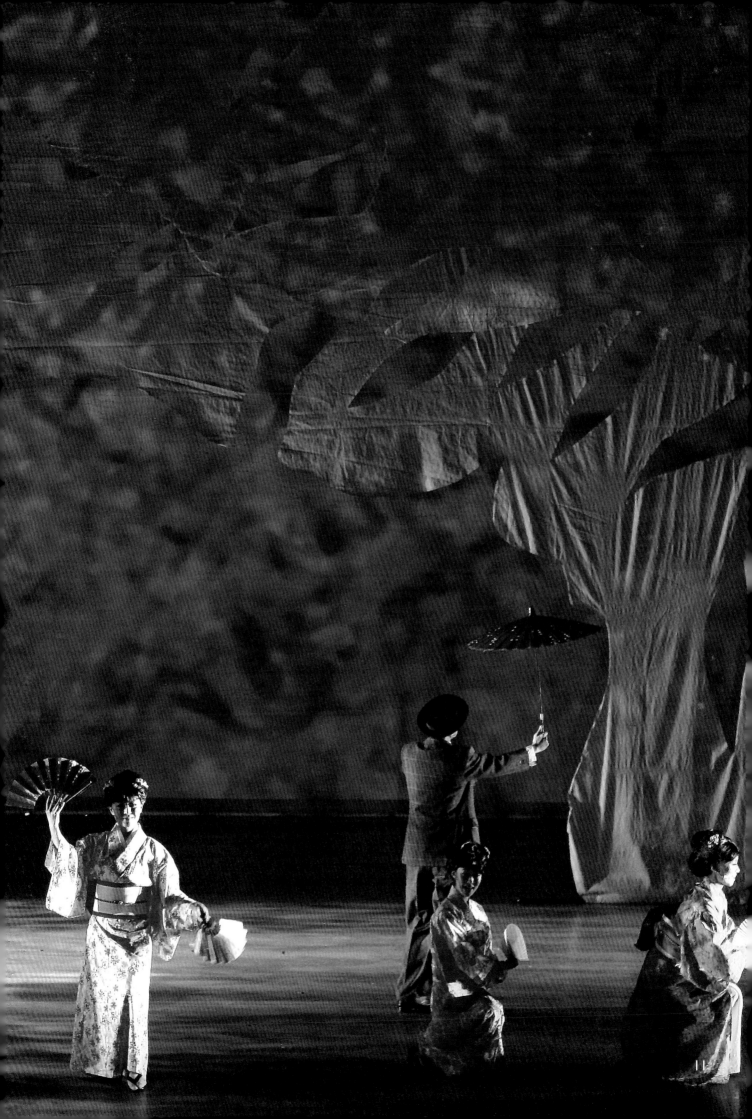

# 梁志民 / 導演

1988 年自國立臺北藝術大學畢業後創辦果陀劇場，1993 年獲美國亞洲文化協會及洛克斐勒基金會獎學金赴紐約研習導演。臺灣中文音樂劇最重要的推手，並持續劇場教育，赴企業、學校、社團演講近千場。導演作品《ART》獲選台新藝術獎表演藝術年度十大作品；《天使－不夜城》、《看見太陽》、《吻我吧娜娜》、《大鼻子情聖－西哈諾》四度獲中時表演藝術年度大獎、並曾獲國際扶輪社職業菁英獎，《我要成名－美好世界》音樂專輯入圍第二十屆金曲獎最佳作詞人及跨界音樂專輯等多項獎項。2007 年因其創作及教育上的成就，獲國立臺北藝術大學頒贈首屆傑出校友獎。

擔任果陀劇場藝術總監推動《最後 14 堂星期二的課》、《步步驚笑》……等劇成功演出，並以《果陀 New Age 創作系列》提供科班劇場畢業生創作機會，積極培育新生代劇場人才，為臺灣表演藝術注入嶄新活力。曾任教於國立臺北藝術大學戲劇學系及研究所，現為國立臺灣師範大學表演藝術研究所專任副教授。重要編導作品包括音樂劇《我愛紅娘》、《我要成名》、《跑路天使》、《情盡夜上海》、《天使－不夜城》、《看見太陽》、《吻我吧娜娜》……等近二十齣，舞臺劇《17 年之癢》、《針鋒對決－Othello》、《巴黎花街》、《ART》、《再見女郎》、《淡水小鎮》……等三十餘齣，以及蔡琴《海上良宵》、《新不了情》、《不了情》、《銀色月光下》世界巡迴演唱會導演。

# 王友輝 / 編劇

國立藝術學院（今國立臺北藝術大學）戲劇研究所藝術碩士，致力於劇本創作。曾出版個人劇本選集《獨角馬與蝙蝠的對話》四冊、臺灣資深戲劇家傳記《姚一葦》，並與郭強生共同選編《戲劇讀本》劇本選集。

劇場編劇作品：音樂劇《左拉的獨奏會》（與楊士平合編）、《天堂邊緣》；歌仔戲《安平追想曲》、《玉石變》、《范蠡獻西施》；歷史劇《鳳凰變》、實驗劇《風景Ⅲ》、青少年戲劇《KIAA 之謎》（集體創作）等；音樂劇作詞則有：《天堂邊緣》、《四月望雨》及《隔壁親家》閩南語作詞……等。

# 陳國華 / 作曲

詞曲創作人、編曲、唱片製作人、歌手及音樂舞臺劇製作人，現為擎天娛樂事業股份有限公司音樂總監、鄧麗君文教基金會董事、九太科技公司音樂總監、三立電視臺節目《超級偶像》、《紅人榜》評審。

舞臺劇音樂作品：果陀劇場歌舞劇《我愛紅娘》作曲、編曲、音樂總監；舞臺劇《針鋒對決》作曲、編曲、音樂總監；歌舞劇《我要成名》作曲、編曲、音樂總監；舞臺劇《巴黎花街》音樂總監；歌舞劇《跑路天使》作曲；配樂；歌舞劇《愛神怕不怕》作曲、編曲、音樂總監；歌舞劇《看見太陽》作曲、編曲、音樂總監。

# 郭聯昌 / 指揮

　　畢業於東吳大學音樂系、巴黎師範音樂學院。曾任巴黎市的國際管弦樂團（Ensemble Instrumental International）臺北市立國樂團、救國團總團部幼獅管樂團等指揮、國家文化藝術基金會評審委員、國家音樂廳交響樂團諮詢委員、國家音樂廳評議委員、國立臺灣交響樂團諮詢委員、輔大音樂系所主任、輔大推廣部主任，以及國立臺北藝術大學藝教所專任教授兼該校國際交流中心主任。

　　客席指揮過國內各大交響樂團、管樂團、國樂團、現代室內樂團。曾與佐久間由美子、呂思清、Roger Boutry、Guy Touvron、Robert Altken、Andras AdorJan、Shigenori Kudo 等大師合作演出。指揮國立臺灣交響樂團附設管樂團至北京國家大劇院，參加北京國際管樂節演出。現職輔仁大學音樂系所專任教授，並指揮該系交響樂團及管樂團。

# 趙菁文 / 作曲（序曲、間奏曲）

　　於 2002 年獲史丹佛大學 (Stanford University) 音樂作曲博士學位，現任教於國立臺灣師範大學音樂系。曾於 2010 年受邀於美國伊利諾大學香檳分校講學，2002 － 2003 年受聘於史丹佛大學擔任客席講師。在美期間曾師事目前仍極具歐洲當代音樂影響力之作曲家 Jonathan Harvey、Brian Ferneyhough、史丹佛大學電子音樂中心所長 Chris Chafe 與電子音樂先鋒大師之一的 Jean Claude-Risset；在師大學習期間師事陳茂萱教授。近年來創作器樂作品外，也同時在國際知名之史丹佛大學電子音樂中心 (CCRMA- Center for Computer Research in Music Acoustics) 的協助下致力於電子音樂的創作。

　　曾獲亞洲作曲家聯盟青年作曲比賽 (Asian Composers League – Young Composers Award) 第一獎，音樂臺北作曲比賽第一獎，教育部文藝獎、兩廳院 Fanfare 作曲比賽第一獎。近年來其作品曾為歐美著名之新音樂演奏團體 Arditti String Quartet、Ensemble On_line Vienna、Klangforum Wien、California EAR Unit、St. Lawrence String Quartet、VOXNOVA、EARPLAY、the Eighth Blackbird、the CALARTS ensemble 等以及國內演出團體如國家交響樂團、臺北市立交響樂團、臺灣管樂團、國立臺灣交響樂團、樂興之時圓桌武士、薪傳打擊樂團等演出，同時在美國、法國、德國、加拿大、紐西蘭、哥倫比亞、韓國、中國大陸等地舉辦之新音樂活動如德國達姆斯達城現代音樂節、德勒斯登音樂節、法國 38eme Rugissant 音樂節、上海電子音樂節、北京當代音樂節、國際電腦音樂節 (International Computer Music Conference (ICMC))、Festival of the GMEM、Colon Electronico 電子音樂節、韓國漢城國際電腦音樂節、Contemporary Clarinet Music Festival、New Music Symposium、Music99 Festival in Cincinnati 等，及史丹佛大學 CCRMA、加州大學柏克萊分校 CNMAT、加州大學聖地牙哥分校 CRCA、哈佛大學、華盛頓大學 DXARTS 等大學電子音樂中心作品發表，獲多次的演奏及評論。曾獲洛杉磯週報評讚：「她的音樂能創造獨特的氛圍，令人驚歎不已……」；洛杉磯時報曾評：「她的音樂像是一連串精緻的、美麗的、不可思議的聲音事件縈繞在空氣中……」。

# 馮念慈 / 舞蹈設計

現任職於「大小點整合行銷傳播有限公司」、加拿大溫哥華「西門芙雷澤大學」哲學學士、舞蹈藝術家及創作者、舞蹈評論及教授。

舞蹈創作作品：果陀劇場《我愛紅娘》、《我要成名》、《巴黎花街》、《跑路天使》、《天使—不夜城》、《東方搖滾仲夏夜》、《看見太陽》、《一場巨匯》、《城市之光》、《愛神怕不怕》；蔡琴《銀色月光下》大陸巡迴演唱會；臺北舞蹈空間副藝術指導《胡桃鉗》、《月半彎》、《西遊記》、《超時空 turbo 封神榜》、《孔雀舞》、《終極芭蕾舞之行行出狀元》……等；香港多層株式會社《金瓶梅》、《X 老娘》、《神打 II》……等；香港亞洲電視節目、宣傳廣告、選美、歌唱比賽、臺慶……等編舞。

舞臺演出作品：果陀劇場《黑色喜劇—白色幽默》、《愛神怕不怕》、《一場巨匯》；大風劇團《宋美齡》；臺北舞蹈空間《逢場作戲》、《奧菲斯》、《大兵的故事》……等。

# 靳萍萍 / 服裝、造型設計

美國北卡羅萊納大學藝術碩士，國立臺北藝術大學教授，曾在美國劇場工作，為臺灣第一位學成歸國的專業劇場服裝設計師。其先鋒性格，不斷為臺灣引進最新的劇場技術、經驗與概念，是臺灣劇場服裝設計領域的先導也是領航者。活躍於臺灣學術與劇場界近三十年，現為國立臺北藝術大學劇場設計學系系主任。

2011 年受邀「布拉格劇場設計四年展」國家館參展設計師，合作過的藝術家如姚一葦、馬森、賴聲川、李國修、梁志民、羅曼菲……等俱為一時俊傑。設計作品超過一百五十部。

# 王世信 / 舞臺設計

紐約州立大學普契斯分校藝術碩士、臺灣技術劇場協會理事長、國立臺北藝術大學劇場設計學系專任副教授、紙風車文教基金會董事。

曾任風動舞蹈劇場團長、國立臺北藝術大學劇場設計學系主任。

2011 年臺灣參與「布拉格劇場設計四年展」（PQ11）總召集人、2007 年「捷克布拉格劇場四年展」（PQ 07）臺灣館策展人。參與果陀劇場演出之設計作品包括：《我愛紅娘》、《17 年之癢》、《梁祝》、《跑路天使》、《情盡夜上海》、《城市之光》、《莫札特謀殺案》、《天使—不夜城》、《吻我吧娜娜》、《天龍八部之喬峰》、《完全幸福手冊》、《新馴（尋?）悍（漢?）記（計?)》、《淡水小鎮》……等。

# 劉權富 / 燈光設計

現任臺灣大學戲劇系助理教授，甫於 2009 年擔任「臺北聽障奧林匹克運動會」燈光設計。國立藝術學院戲劇系第一屆畢業，美國德州大學奧斯汀分校藝術碩士，赴美期間接受專業電腦燈光設計訓練。燈光設計作品含跨藝術與商業領域，包含音樂歌舞劇、傳統戲曲、戲劇、大型演唱會、建築照明及舞蹈等，近年研究發展結合數位虛擬燈光軟體與電腦燈光之設計方法與技巧，藉此開發預覽燈光照明之擬真性及完整度。

設計作品：舞臺劇─果陀劇場《我愛紅娘》、《跑路天使》、《天使─不夜城》；屏風表演班《王國密碼》、《百合戀》、《北極之光》、《六義幫》；明華園戲劇團《劍神呂洞賓》、《白蛇傳》、《何仙估》、《王子復仇記》、《韓湘子》、《蓬萊大仙》；臺灣大學戲劇系《量度》、《關鍵時光》、《血如噴泉》、《專程拜訪》、《哥本哈根》、《羅密歐與茱麗葉─獸版》。

# 王奕盛 / 多媒體設計

國立藝術學院劇場設計系第一屆畢業生，主修舞臺設計，師承王世信。2005 年取得倫敦中央聖馬丁藝術暨設計學院媒體設計研究所碩士，主修新媒體。曾任臺北當代藝術館視覺設計、華山藝文特區特約美術設計、臺北藝術大學駐校藝術家、元智大學藝術創意與發展系兼任講師。目前擔任實踐大學時尚設計系專任講師、臺北藝術大學劇場設計系兼任講師。

致力於與展演空間結合之動態影像創作，設計作品包括：中華民國建國百年跨年慶典；果陀劇場《最後 14 堂星期二的課》、《傻瓜村》、《梁祝》；雲門舞集《屋漏痕》、《聽河》、《風‧影》；鄭宗龍作品《在路上》；當代傳奇劇場《康熙大帝與太陽王》、《水滸 108 ─忠義堂》；明華園戲劇總團《蓬萊仙島》、《曹國舅》、《超炫白蛇傳》；唐美雲歌仔戲《六度經─仁者無仇》、《蝴蝶之戀》、《宿怨浮生》等。

# 黃諾行 / 舞臺監督

文化大學戲劇學系影劇組第廿五屆畢業，現為「蟻天技術團隊技術經理」，2009 年於國立臺北藝術大學劇場設計系碩士班畢業，在劇場工作廿餘年，主要工作為燈光設計及舞臺監督。

舞臺監督作品：果陀劇場《我要成名》、《開錯門中門》、《淡水小鎮》、《公寓春光》、《跑路天使》、《情盡夜上海》、《黑色喜劇‧白色幽默》、《天使─不夜城》、《吻我吧娜娜》、《大鼻子情聖─西哈諾》（演唱會版）、《臺北動物人》（紐約版）、《臺灣第一》；2011 年百老匯歌舞劇《媽媽咪呀》（中文版）；臺北故事劇場《春光進行曲》；《優人神鼓》世界巡迴演出……等作品。

# 陳威宇 / 舞臺技術指導

國立藝術學院 ( 現為國立臺北藝術大學 ) 劇場設計系畢業,主修舞臺設計。

舞臺監督作品:果陀劇場《新神鵰瞎侶求愛攻略》、2010《巴黎花街》加演版、越界舞蹈團《時光旅社》;綠光劇團《領帶與高跟鞋》;屏風表演班《莎姆雷特》北京及上海演出;大風音樂劇場《2004 新版睡美人～勇氣之愛》。

舞臺技術指導作品:果陀劇場《新神鵰瞎侶求愛攻略》、《最後 14 堂星期二的課》、《我愛紅娘》;越界舞蹈團《時光旅社》;綠光劇團《人間條件一》、《人間條件二》、《人間條件三》、《人間條件四》、《領帶與高跟鞋》;屏風表演班《徵婚啟事》、《合法犯罪》、《女兒紅》、《莎姆雷特》、《好色奇男子》、《昨夜星辰》、《西出陽關》、《3 人行不行之 oh! 三岔口》;優人神鼓《入夜山嵐》;外表坊《婚姻場景》、《今天早上我們回家.直到世界盡頭》;如果兒童劇團《小花》、《流浪狗之歌》;新象文教基金會《snow show》、《山海塾》;國立臺灣戲曲學苑《青白蛇》;客家大戲《福春嫁女》;臺北愛樂《天堂王國》、《魔笛》;新劇團《弄臣》;迷火佛拉名歌舞導團《迷火》;雲門 2 團《波波歷險記之大樹之謎》;谷慕特舞蹈劇場《天降‧昇華》;國立臺北藝術大學天使蛋劇團《天使蛋》;臺中大開劇團《酒店母老虎》;臺灣藝人館《狂藍》。

# 王永盛 / 燈光技術指導

舞臺重要作品:果陀劇場《最後 14 堂星期二的課》、《17 年之癢》、《步步驚笑》、《回家》、《針鋒對決》、《我要成名》、《開錯門中門》、《巴黎花街》、《公寓春光》、《淡水小鎮》第五版 ( 臺北、中壢場 )、《我的大老婆》、《ART》、《情盡夜上海》、《城市之光》、《再見女郎》、《最後 14 堂星期二的課》等劇燈光技術指導;《全民亂演救臺灣》技術總監暨舞臺監督暨燈光設計;《流星海王子》燈光設計。

其他經歷:曾任職「新象藝術中心」技術組副主任、「雲門實驗劇場」技術研習營、「屏風表演班」副執行長、「臺北曲藝團」技術總監暨燈光設計、「吳兆南相聲劇藝社」技術總監暨燈光設計、「尚和歌仔戲團」燈光設計、「港都戲院」燈光設計;「屏風表演班」多次技術總監、燈光設計及燈光技術指導。

# 劉智敏 / 音響工程設計

表演藝術:果陀劇場《我要成名》、《我的大老婆》、《跑路救天使》音響工程;果陀劇場《梁祝》、音樂時代劇場《四月望雨》、曹復永《永遠的京劇小生》音響技術指導;《西村由紀江 慈善鋼琴演奏會》、女高音海莉 (Hayley Westena) 來臺演唱會……等音響技術協助。

演唱會音控:梁靜茹、費玉清、劉若英、張惠妹、蘇芮……等歌手.海外巡迴演唱會音控;陳昇、張信哲、蕭煌奇、卜學亮、周華健、黃立行、黃小琥、戴佩妮、陳奕迅、方大同、五月天、巫啟賢……等歌手演唱會音控。

其他活動及技術協助:平井堅臺北演唱會、惠妮休斯頓 (Whitney Houston) 北京演唱會、2009－2010 年《臺北最 HIGH 新年城跨年》、2010 年《春浪音樂節》、2009 年《野孩子瘋年紀慈善演唱會》、《無聲的力量 聽障奧運在臺北》、2002－2003 年《貢寮國際海洋音樂祭》……等大型活動。

# 洪心愉 / 梳化設計

現任國立臺北藝術大學劇場設計系劇場化妝講師、Cinema Secrets 好萊塢的秘密創意總監、財團法人陽光基金會遮瑕化妝研習證照講師、中華民國美容美髮專業證照技術鑑定學會整體造型證照班、新娘秘書證照班講師、中華兩岸美髮美容世界潮流國際錦標賽國際評審委員。

劇場經歷：2010 年《臺北花卉博覽會開幕典禮》表演者梳化；2009 年《臺北聽障奧運開幕大典》梳化統籌；果陀劇場《針鋒對決》、《步步驚笑》、《我愛紅娘》、《巴黎花街》、《17 年之癢》；綠光劇團《人間條件一、二、三、四》、《PROOF 求證》、《人鼠之間》、《幸福大飯店》、《結婚、結昏辦桌》、《文明的野蠻人》、《清明時節》；國立中正文化中心《舞者阿月》、2011 年旗艦製作《茶花女》；國立交響樂團 NSO 歌劇《諾瑪》、音樂會《康澤爾的萬聖派對》、歌劇《風流寡婦》、歌劇《蝙蝠》、《萬聖節音樂會》；創作社《影痴謀殺》、《驚異派對》、《不三不四到臺灣》、《夜夜夜麻》、《倒數計時》、《少年金釵男孟母》、《愛錯亂》、《百納食譜》；舞鈴劇場《奇幻旅程》、「上海世博開幕」《飛行樂園》、花博舞蝶館《秘密花開》；采風樂坊《西遊記》、臺灣弦樂團《消失的王國》；曇戲弄劇團《歌未央－千首詞人慎芝的故事》；愛樂文教基金會《魔笛》；國光劇團新編京劇《胡雪巖》；表演工作坊／國立臺北藝術大學《如夢之夢》；國立臺北藝術大學《羅密歐茱麗葉》；客委會《福春嫁女》、《費加洛婚禮》、《吶喊竇娥》；國立臺灣師範大學表演所《糖果屋》；臺灣大學戲劇系《木蘭少女》；大風音樂劇場《睡美人》、《荷珠新配》、《梁祝》、《胡桃鉗》、《威尼斯商人》、《辛巴達之太陽寶石》、《小紅帽》、《四月望雨》；朱宗慶打擊樂團《小魚大探險》、《『非』常活力非洲樂舞情》；九歌兒童劇團《強盜的女兒》；莎士比亞的姊妹們劇團《三姊妹》、《沙灘下的腳印》、《2010 麥克傑克森》；南風劇團《仲夏夜之夢》；人力飛行劇團《浮世情話》；越界舞團《時光旅社》；臺灣戲劇表演家劇團《預言》。

# 陳美雪 / 梳化設計

劇場經歷：2009 年《臺北聽障奧運開幕大典》梳化造型；果陀劇場《針鋒對決》、《步步驚笑》、《我愛紅娘》、《巴黎花街》；采風樂坊《西遊記》；愛樂文教基金會《魔笛》；嵐創作體《玩・全百老匯》；綠光劇團《人間條件一、二、三、四》、《PROOF 求證》、《人鼠之間》、《結婚、結昏、辦桌光》；表演工作坊／國立臺北藝術大學《如夢之夢》、國立中正文化中心《舞者阿月》；國立交響樂團 NSO 歌劇《諾瑪》、音樂會《康澤爾的萬聖派對》、歌劇《風流寡婦》、歌劇《蝙蝠》、《萬聖節音樂會》；國立臺北藝術大學《羅密歐茱麗葉》；客委會《福春嫁女》、《費加洛婚禮》；大風音樂劇場《威尼斯商人》、《辛巴達之太陽寶石》、《四月望雨》；朱宗慶打擊樂團《『非』常活力非洲樂舞情》；創作社《少年金釵南孟母》；莎士比亞的姊妹們劇團《三姊妹》；人力飛行劇團《浮世情話》；臺灣戲劇表演家《預言》。

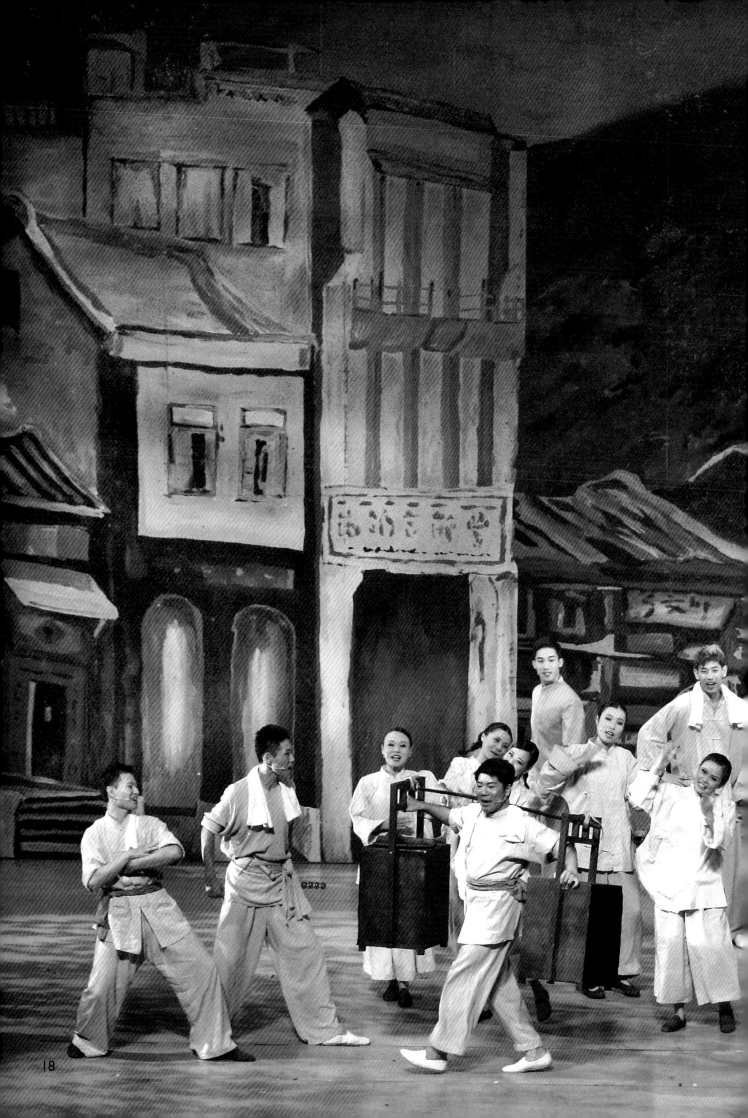

18

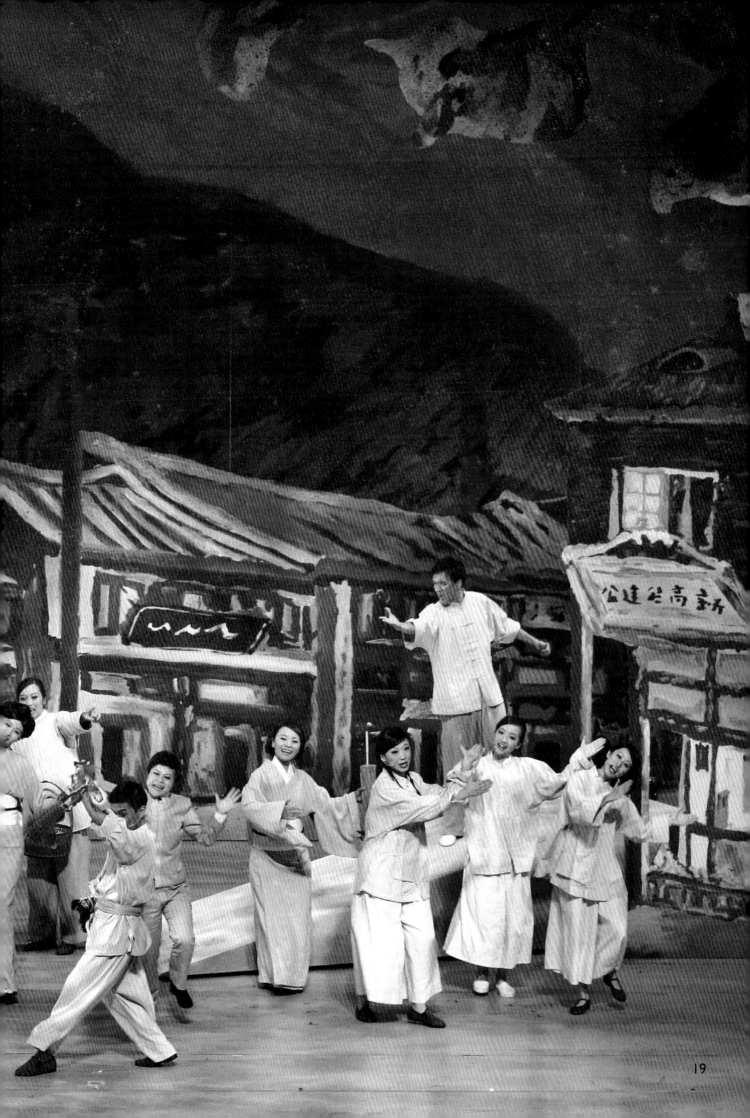

# 果陀劇場－華文歌舞劇的翹楚

　　1989 年，果陀創團第二年，梁志民導演用三個風格迴異的劇本，結合多媒體、歌曲、舞蹈，與創團時期的三位演員，完成《燈光九秒請準備》這齣結構完整又實驗性質強烈的歌舞劇作品。爾後果陀劇場製作的大型歌舞劇《情盡夜上海》、《天使－不夜城》、《吻我吧娜娜》、《大鼻子情聖－西哈諾》更獲得多座中國時報年度表演大獎的肯定，也奠定了果陀劇場在中文歌舞劇領域中翹楚的地位。

　　果陀劇場二十四年來總共製作了六十多齣戲劇作品，題材包羅萬象，古今中外，天上人間不一而足。其中十三齣為歌舞劇，平均每一到兩年就為表演藝術界帶來一齣令人驚喜的歌舞劇：莎士比亞加搖滾的《吻我吧娜娜》；首齣征服兩岸觀眾的拉丁樂風歌舞劇《天使－不夜城》；東西方音樂交融、迷離奇幻的《東方搖滾仲夏夜》；原民音樂與搖滾樂撞擊出令人血脈賁張的《看見太陽》；八位演員演出一整座城市的爵士歌舞劇《城市之光》；把電音、愛爾蘭民謠、Funk、BOSSANOVA……都放在戲裡的逐夢歌舞劇《愛神怕不怕》；將上海老歌重新編整，重現二、三零年代十里洋場風華的《情盡夜上海》；賦予流行歌曲新生命的《跑路天使》；打破舞臺虛實界線，展現音樂撼動人心的力量；《我要成名》讓現場觀眾參與劇情的推演；《梁祝》將黃梅調戲曲以歌舞劇的型式重新建構，讓經典再生，歷史活化；讓幸福洋溢，有著典型歌舞劇歡樂氛圍的《我愛紅娘》。

　　梁志民導演曾引用一段文字來說明為何如此著迷於歌舞劇創作：「儘管有言語、嗟嘆、詠歌、舞蹈，最重要的，仍然是如何回歸，並且呈現出最原始的『動於中』的『情』。」－這，就是「果陀歌舞劇」。

　　< 註：果陀 Godot 在梵文中即是「希望」之意 >。

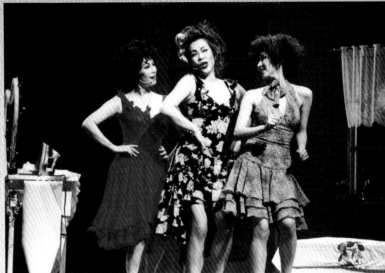
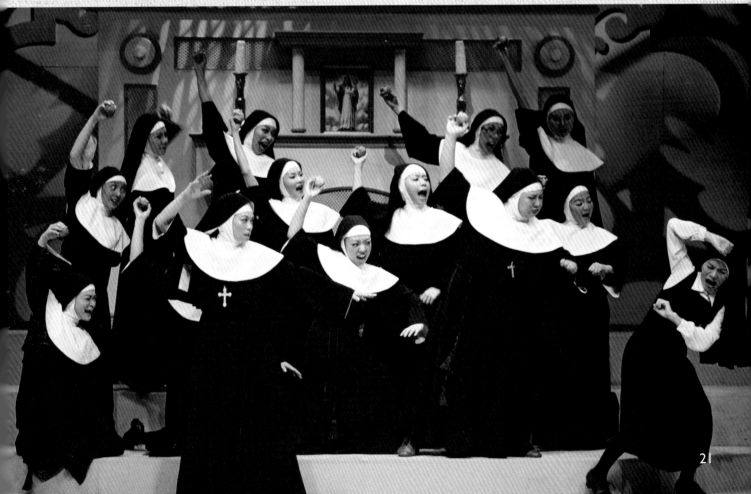

# 長榮交響樂團

財團法人張榮發基金會所屬的長榮交響樂團，是一個「年輕有活力、團結有紀律、專業有特色」的樂團，有別於其他公立樂團，是全國目前唯一也是國際間少數由民間法人機構經營的職業交響樂團。其成立宗旨為提供一個優質的表演舞臺，全方位培養屬於臺灣的音樂人才，期以向下扎根的方式，耕耘出具有臺灣特色的音樂園地，既關懷本土也放眼世界。

2001 年張榮發基金會邀集多位華人音樂家及國際知名的藝術顧問，合力促成二十人編制的長榮樂團，並於 2002 年擴編為七十一人的長榮交響樂團，歷任音樂總監包括林克昌先生及王雅蕙小姐。2007 年起正式聘請曾任慕尼黑室內獨奏樂團、慕尼黑愛樂、斯圖加特廣播交響……等知名樂團客座指揮的葛諾·舒馬富斯先生 (Prof. Gernot Schmalfuss) 為現任音樂總監及首席指揮。

長榮交響樂團是國際間少數曾分別與世界三大男高音帕華洛帝 (Luciano Pavarotti)、卡瑞拉斯 (Jose Carreras)、多明哥 (Plácido Domingo) 合作之樂團，多年來曾與樂團合作之藝術家還包括：指揮海慕特·瑞霖 (Helmuth Rilling)、井上道義 (Michiyoshi Inoue)、男高音安德烈·波伽利 (Andrea Bocelli)、羅素·華生 (Russell Watson)、女高音安琪拉·蓋兒基爾 (Angela Gheorghiu)、芮妮·弗萊明 (Renée Fleming)、小提琴家林昭亮、呂思清、神尾真由子 (Mayuko Kamio)，以及長笛大師彼得—盧卡斯·葛拉夫 (Peter-Lukas Graf)……等。

長榮交響樂團曾分別於 2005 及 2006 年入圍第十六、十七屆金曲獎「最佳古典音樂專輯」及「最佳演奏獎」。2005 年，首度舉辦國際性的音樂教育活動，邀請世界知名小提琴泰斗查克哈．布隆 (Zakhar Bron) 來臺舉辦大師班及系列音樂會。2006 年榮獲入選行政院文化建設委員會演藝團隊發展扶植計畫。2009 年力邀四位曾獲帕格尼尼國際小提琴大賽 (Premio Paganini) 金獎得主呂思清、黃濱、黃蒙拉及寧峰一同來臺聯合舉辦音樂營系列活動。這些對於提升臺灣音樂文化的努力，期望在備受樂界肯定之餘，也能使臺灣與世界的樂壇接軌。

　　長榮交響樂團於 2004 年起開始出國巡演，至今已創下國內樂團出國巡演的場次紀錄，目前海外巡演的足跡包括新加坡、日本東京、挪威阿連多、英國倫敦、美國洛杉磯、中國上海、北京、廈門、佛山、武漢、長沙、寧波、合川、瀘州、自貢、成都、重慶、綦江等地。這些邀約不斷的國際演出機會，都意味著長榮交響樂團的腳步已邁向世界，藉由長榮集團海運及航空等運輸事業在國際上打下的根基，長榮交響樂團期望能將臺灣精緻的藝術文化推廣到世界的每一個角落。

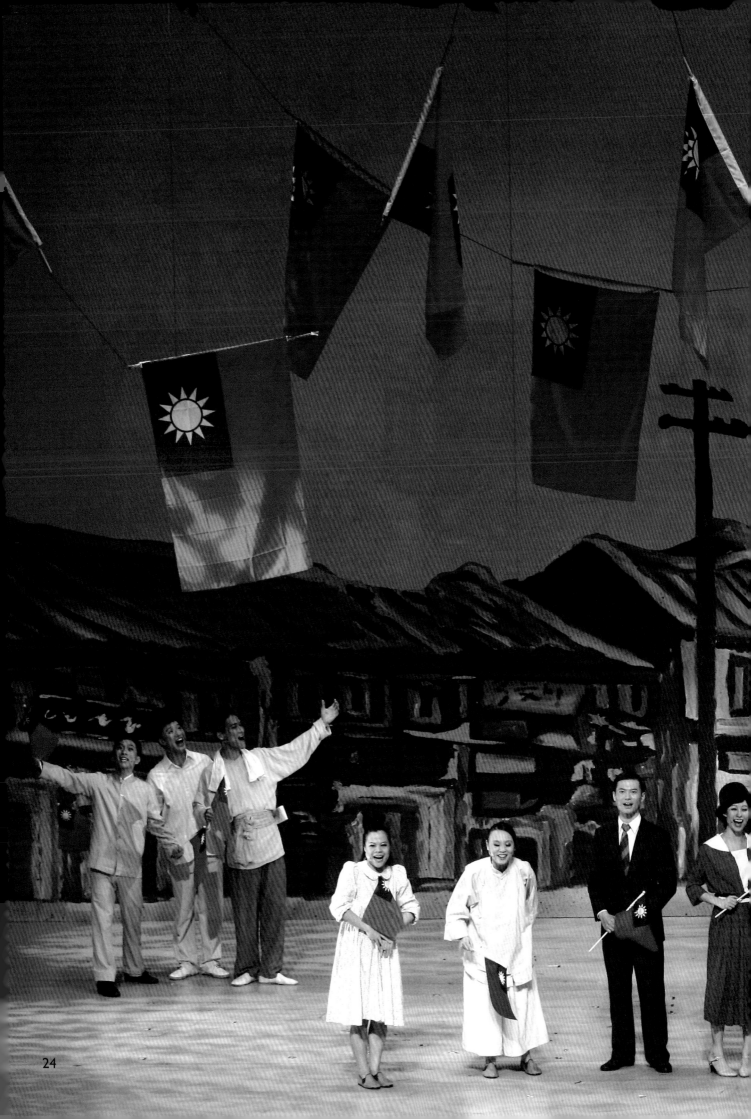

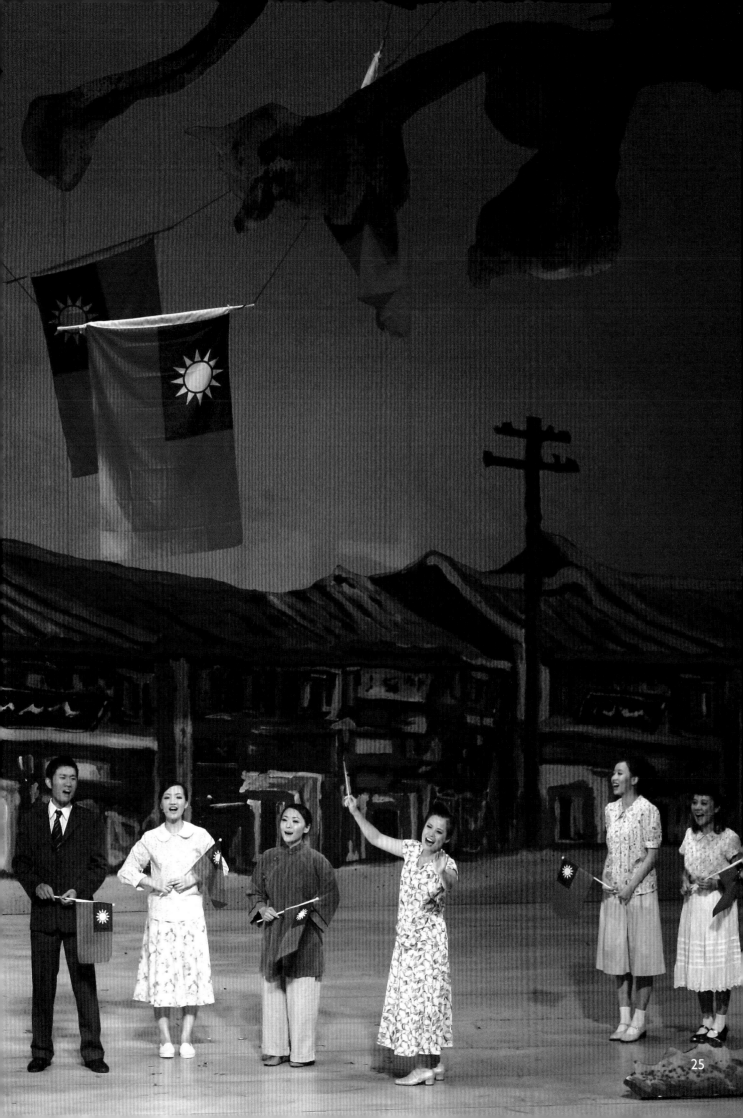

# 洪榮宏　飾　陳澄波

　　幾年前，前後看了蔡琴主演的兩部舞臺音樂劇—《情盡夜上海》和《跑路天使》，當時對於整個舞臺上的呈現，為之一震，兩齣戲不同的劇情，卻在果陀的編排及策劃之下，透過演員的表達、透過歌曲的闡述，賦予了劇情更豐富的生命，活靈活現的在我眼前，使我至今印象深刻，久久不能忘懷！原來戲劇和音樂的結合，更加強了故事的情節，讓劇情的描述更加生動，使觀眾身歷其境。

　　看到當時的蔡琴，在舞臺上又演又唱又跳的，令我眼前為之一亮。對於從來只會唱歌不會演戲的我而言，這樣的演出方式，是非常令我羨慕的。幾次的機會與蔡琴碰面時，她也常與我分享她的舞臺劇演出心得，更是常常鼓勵我跨出一步，付出代價努力學習，別將自己侷限在演唱者的框框中。這樣說著說著後，也將梁志民導演介紹給我認識，讓我們有彼此了解的機會。

　　後來去年得知受邀參演，心情一開始非常興奮，只是也同時擔心自己是否能演得好。看過劇本進一步了解後，知道我所要飾演的是一位對社會有特別貢獻的真實人物時，我才開始對這位主角衍生出一種特別的情感。

　　另外，在劇中男主角與女主角因著一把小雨傘而結下姻緣。而當年我十九歲時，這把小雨傘也正是我人生極大的轉折之一。或許也因為這樣的緣故，我硬著頭皮接下了劇本，決定給自己一些挑戰，從此進入了人生從未經歷的未知路程。

　　八月份開始，我如同入了集訓營般的，在最短的時間內，學習全新的事物。剛開始坦白說，真是欲哭無淚。進也不是、退也不能。二十多首新歌要學，一堆好像永遠都記不住的臺詞⋯⋯。壓力極大，好長的時間都睡不好，此時才真正體會到演員的辛苦⋯⋯。

　　謝謝導演讓我有機會參與此次的演出，並耐心的教導我，也謝謝團員們的包容，體諒我這從未演過戲的人。如今回想起來，覺得自己真是賺到了，藉著工作還能學習，果真是一舉數得、受益良多。

　　希望藉著此次的演出，自己能突破內心的障礙，那過去或許認為不能、辦不到的事，因著用心付出，一切成果都能看見。願陳澄波的人生，真的活生生的呈現在你們眼前，也願劇中的每一句話、每一段旋律都能深深的打動你們的心。謝謝你們為我加油！

作品：2011 年《美麗的情歌》、2010 年《上愛的人》、《原諒我》、2002 年《洪樓夢》、2000 年《奇異恩典》、《你不認識 live》、《雨の中の二人》(日語專輯)、1999 年《1999 的誓言》、1997 年《留不住你的心》、1995 年《愛的一生》、《若是我回頭》、1994 年《空思戀》、1993 年《幕後英雄》、1992 年《春天哪會這呢寒》、1990 年《愛你歸禮拜》、《風風雨雨這多年》、1989 年《戀歌心韻》、《愛一斤值多少》、1988 年《善變的心》、《海底針》、1987 年《一卡皮箱》、1986 年《小雨路綿綿》、《嫁不對人》、《愛情的力量》、1985 年《未了情》、《神祕的戀情》、1984 年《舊情綿綿》、《阿宏的心聲》、1983 年《暫時再會啦》、1982 年《臺語詩歌專輯》、《雨！那會落襪停》、《行船人的愛》、1981 年《歹路不可行》、《天無絕人之路》、1973 年《送你一首輕鬆歌》、《孤兒淚》；《東洋歌曲選粹》、《日語專輯洪榮宏之歌》、《臺灣早期閩南語歌曲選輯》、《臺語老歌》。

主持：八大第一臺《臺灣紅歌星》、《臺灣的歌》、《阿媽的歌》、《臺灣寫真情》。

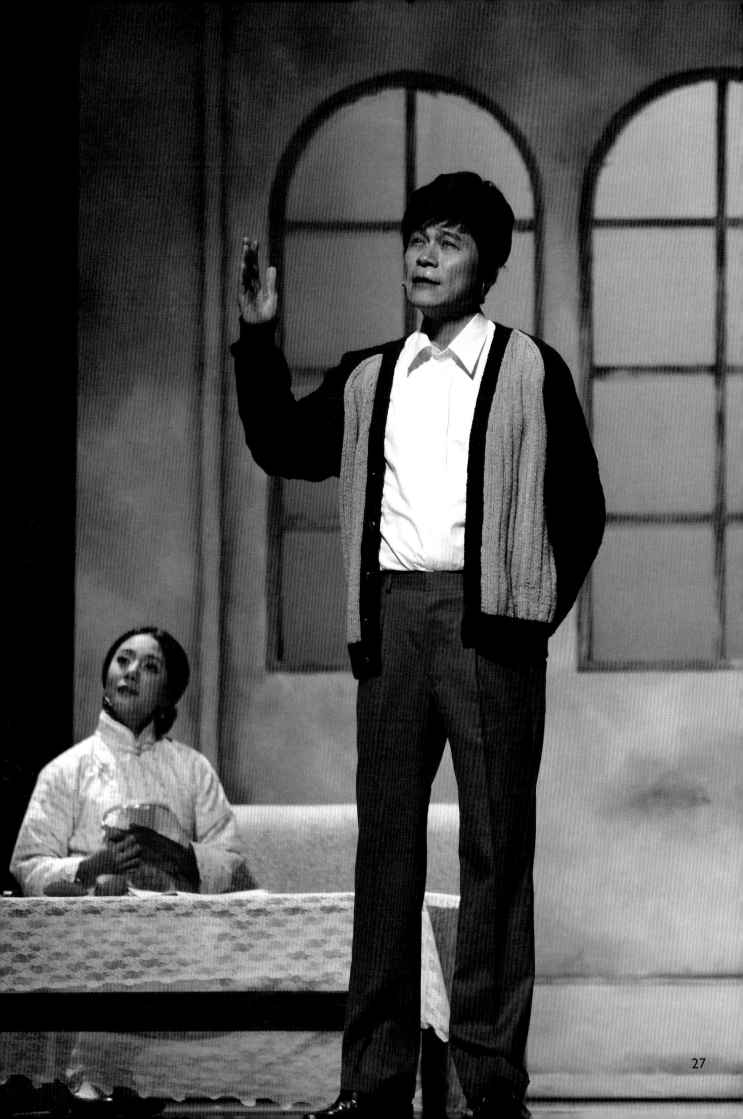

# 高慧君 (Paicu Yatauyungana)　飾　張捷

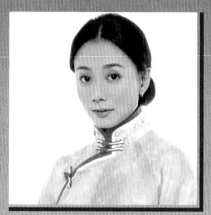

　　臺灣嘉義阿里山鄒族特富野社人。出過幾張專輯、演過一些戲、主持過一些節目，拿了兩個金色的鐘、導過幾部部落或人文的紀錄片，以及一個很迷你的實驗電影，自己花掉積蓄去做了一張族語流行專輯叫《鄒女在唱歌》。在所謂的「標準稱謂」上，我應該是歌手、演員、主持人、導演……之類。但是，我一直覺得，我就是一個愛表演的人─愛看表演、也愛表演。今天，你們看到我，我是一個舞臺劇演員。

　　那天蔡琴姐到了劇場來看我們整排，給我的筆記是「無懈可擊」，我卻沒有太多的欣喜，因為表演的當下，我知道我的缺失跟漏拍，舞臺的嚴格，除了觀眾，還有自己「良心」這一關！

　　梁導說過類似下面的話語：「平常就要拼到比100分還要高的分數，演出時扣掉許多狀況，至少有個不太難看的表演」；「沒有任何藉口，很抱歉，這就是劇場！」

　　於是，場上的人氣息相依，互相鼓勵，一起堆砌即將可能發生的結果！

　　我很感謝張捷這個角色，可以由我來挑戰，多一分則多，少一分又太少，我回家其實苦思許久，白色恐怖時期遇難的爺爺高一生的遺孀，也就是我的奶奶，一直是堅強靜默的到她離開人世，一種茉莉花氣味的女人……淡雅！難演！

　　同樣時期遇難的外公汪清山的妻子，也就是我的外婆，卻像一朵艷麗的玫瑰，樂觀大器地面對時代洪流的苦痛，太陽般地生活直到告別我們……炙熱！難演！

　　不過兩種個性都有一個特點叫：堅強！於是我在這部戲裡面學習堅強！也藉著戲，學習著我生活裡面的堅強！面對自己歌唱技巧的不足，堅強地去克服；面對舞臺表演必須與螢幕表演的區隔，我仔細聆聽跟融會貫通；面對自己沒有時刻保養好的爛體能，堅強的去讓自己快點瘦卻有氣力……我像一個全新的學生，回到劇場，被雕琢！我很享受這樣的過程！多麼幸福，可以這樣的被雕琢！我知道我會盡力，會很盡力，就像張捷為了人生一直在盡力一樣。

　　希望你們可以看到一個新的慧君，戰戰兢兢，用心努力地表演的─ Paicu Yatauyungana。

· · · · · · · · · · · · · · · · · · · · · · · · · · · · · · · · · · · · · · · · · · · · · · · · · · · · · ·

經歷及作品：
戲　劇─TVBS 電視臺音樂愛情故事《高慧君單元》、臺視《心動列車》、臺視八點檔《名揚四海》、臺視八點檔《臺灣百合》、公視八點檔《風中緋櫻》、公視《偵探物語》、原民電視臺八點檔《獵人》、東森電視臺《圖騰轉阿轉》、八大電視臺金鐘單元劇《回家》、大愛電視臺《黃金線》、大愛電視臺《美麗晨曦》、大愛電視臺《醫世情》、大愛電視臺《芳草碧連天》、大愛電視臺《真情系列─曙光》。
專　輯─1998 年與張學友合唱《你最珍貴》、1999 年《認真的女人最美麗》、1999 年《轉身》、2001 年《忘了》、2002 年《點播女人心》。
舞臺劇─果陀劇場 2008 年《我要成名》歌舞劇。
電　影─《皮克青春》。

入圍紀錄：
95 年度第四十一屆電視金鐘獎迷你影集最佳女主角獎，東森電視臺《圖騰轉阿轉》。
96 年度第四十二屆電視金鐘獎戲劇節目迷你影集最佳女配角獎，八大電視臺《回家》。
99 年度第四十五屆電視金鐘獎戲劇節目最佳女主角獎，大愛電視臺長情劇展《曙光》。
2009 年第二十屆金曲獎流行音樂類，最佳原住民語專輯《鄒女在唱歌》。

得獎紀錄：
96 年度第四十二屆電視金鐘獎戲劇節目最佳女主角獎，大愛電視臺《美麗晨曦》。
99 年度第四十五屆電視金鐘獎戲劇節目最佳女配角獎，大愛電視臺《芳草碧連天》。

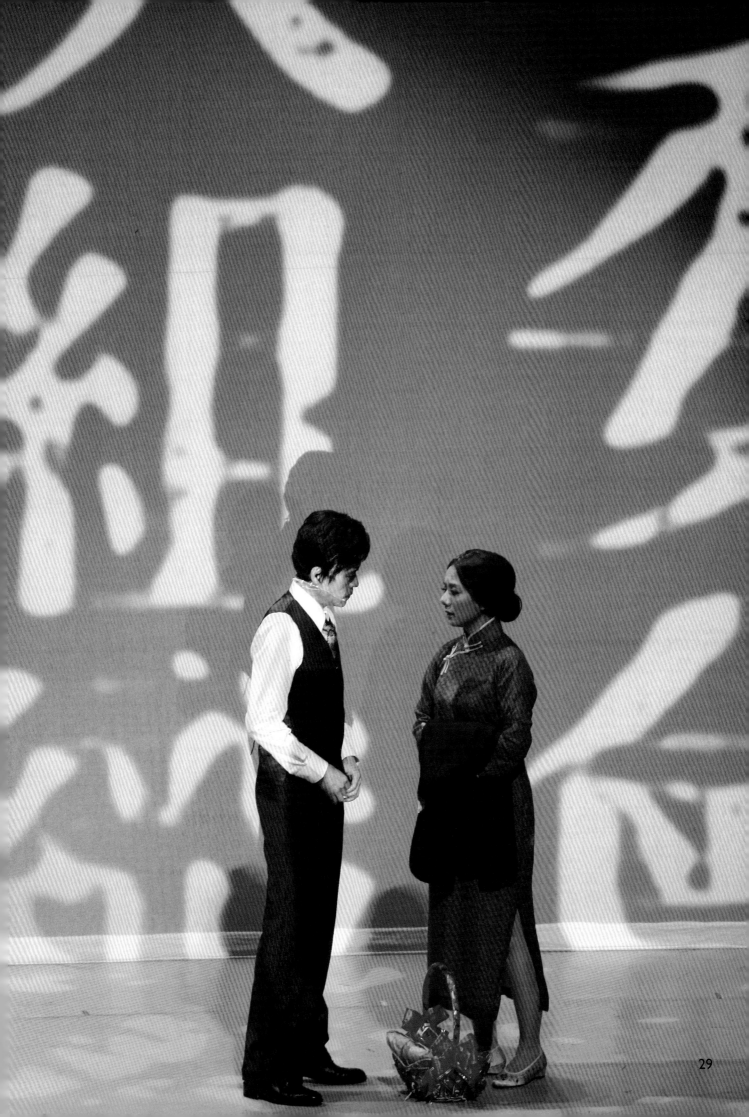

# 胡與之　飾　阿慶

英國倫敦大學音樂研究所、鋼琴演奏碩士、音樂學士。目前任教於國防大學政戰學院講師，以及廣賢合唱團指揮，坎塔瑞室內合唱團男高音。

演出作品：英文全本百老匯音樂劇《Anything Goes》、愛樂劇工廠《十年》、《上海－臺北：雙城戀曲》、《鐵道之歌》、鈴木忠志《茶花女》、末路小花劇團《末路小花》、OD劇團《澎湃人生》、采苑合唱團《留堂的孩子－黃友棣》、電影《不能沒有你》。

「我是阿慶，大學美術系剛畢業……」這是我的第一句臺詞，也是整齣戲開場的第一句臺詞，所以它對於這個音樂劇和整個劇組占有舉足輕重的巧妙地位。這個角色需要超越時空、穿梭古今，遊走於現實與虛幻之間，擔任貫穿劇情段落間情感轉換的橋樑和媒介。有時卻又要跳脫出劇情，以一個旁觀者的角度，客觀的向觀眾敘說著這整個歷史的來龍去脈，但有時又要反過來檢視他自己的人生方向，探索親情和愛情的真相。

不僅僅難揣摩、難演繹、更難控制，在短短幾分鐘的舞臺上，沒有對手角色的情況下，自己改變那麼多的情緒面向，著實是一個相當大的挑戰，初期常常在排戲時，不經意的就掉入了廣播劇的念稿型式。導演特別為了引導我的情緒，經常得占據劇組排練的時間，來使我進入角色，拿捏如何使用聲音的線條來貫穿前後的劇情。

對於果陀劇場大膽啟用一個他們並不熟識的劇場人來擔任這樣一個艱鉅的職位，我定要深深而由衷的感謝導演。導演之於我，就像是陳澄波之於其二女兒碧女一般，也是愛之深責之切，苦口婆心的一再反覆的叮嚀著我，該怎麼讓我僵化的軀體靈活運用，使之能夠在舞臺上自然的開口與觀眾談心，而不只是張口去咬文嚼字而已。我當然一定要「把握當下的機會，找到我所愛的未來」才不枉梁導演的安排。在我的不惑之年，還能夠擁有這樣難得的機會及經驗，我真的要感恩我生命中所有的貴人及劇組上上下下對我的禮遇。不單是角色外型的塑造，我需要特別的關照。還有排練場上相互的支持及鼓舞，都讓我在導演跟團員之間，從陌生轉為莫逆，成為親密的戰友。

「我知道該怎麼做了！」是阿慶的最後一句話，也是整齣劇的最後一句台詞。經過了近四個月與整個劇組的相處及磨練，就像是阿慶在他的人生道路上，發現了澄波仙的熱情一樣。我感受到了梁導演及整個製作團隊專業的堅持，不畏的執著，所成就的藝術理想。這不就是當初陳澄波在上海的那股力挽狂瀾的精神嗎？世界上有沒有一件事物是絕對的完美，值得討論。但偉大的藝術家所汲汲營營要追求的卻都是完美，是不容置疑的。就讓我們都化作油彩，游刃於這美麗的世界，將個人的美麗都發揮到極致。

# 易純　飾　寶珠嬤

彰化縣人。國立臺灣師範大學表演所畢業、國立臺北教育大學音樂系畢業，主修聲樂。演出作品：原創音樂劇《再一次，夢想》；臺師大音樂節《於是，她們歌唱……》、《種子》。

剛從表演所畢業，第一個接觸的正式演出就是《我是油彩的化身》音樂劇。初聞畫家陳澄波與屬於那個年代的人們，對我來說其實幾乎是完全地陌生。而如此讓人熟悉的阿嬤，在詮釋當中有許多的挑戰，角色的歷練和年紀和我是如此不同，而我又要如何傳遞屬於那個角色靈魂的重量呢？

為了扮演那時代的人，我們開始尋找近百年前的人物蹤跡，從一張張舊相片，一篇篇歷史文字開始，原本的陌生變為熟悉，連走在路上也會注意著老舊的日式街屋懷想過去，慢慢地，對劇中的人物開始湧出情感。一個平凡的阿嬤，是屬於每個臺灣人慈愛又堅強的阿嬤；一個畫家陳澄波，用生命說出了每個臺灣人對生命和夢想的盼望；一個默默的賢妻，刻劃每個臺灣女性在艱難的時代仍然屹立不搖的力量。這些人物是這麼可愛、可敬，每次都戰戰兢兢的，希望可以完全的展現他們讓人嚮往的形象。

或許歷史記錄了很多的遺憾和錯誤。但是透過舞臺，我們可以把傷痛撫平，讓最美的精神、愛、夢想、還有鮮活的生命力量給留下來。感謝所有讓《我是油彩的化身》成就的人們，可以參與在其中的我感到非常的光榮，相信看到的所有觀眾，也可以感受到屬於臺灣人的感動！

# 梁長厚　飾　幼年澄波

萬芳國中一年級。演出經歷「梅門功藝坊」親子功夫舞臺劇《好來屋魔幻森林》出任男主角恰恰、94－96梅門年度功夫舞臺劇演出；曾獲得「2009海峽論壇·海峽兩岸傳統武術交流大賽」金牌二面、「2009第三屆臺北縣傳統藝術兒童薪傳獎」個人組優等、「2008年全國菁英盃國術暨舞獅錦標賽」北拳金牌、短兵銀牌、雜兵銅牌、「2007年全國菁英盃第二屆國術錦標賽」北拳金牌、「2006中華民國第三屆道生盃全國國術錦標賽」北拳銅牌、「2006全國精英盃國術暨散打錦標賽」短兵器金牌、北拳金牌。

我很高興可以演這齣劇，每次排練時我都學到很多演戲的技巧和方法。我從小學一年級就參加「梅門功藝坊」的功夫舞臺劇演出，每次導演李鳳山師父都會一字一句替我們修改發音，還教功夫和演技。這次我在戲中要獨唱一首歌，我覺得真是不容易，因為要注意的地方很多。我很感謝導演給我這個機會，雖然之前我演過戲，但是我覺得要學習的東西真的很多，我期許每演一次都要更加的進步，所以我一定會好好把握機會，也會賣力地演出，讓導演看到我的努力，使表演圓滿成功，希望所有的人看了都還想再看。

# 張仰瑄　歌唱指導、演員
　　　　飾　嘉義市民、上海市民、上海美術學生

臺北藝術大學劇場藝術研究所表演組畢業。

果陀劇場《我愛紅娘》、北藝大《前戲.賦格的藝術》、《天堂邊緣》歌唱指導、《老師您好》兒童歌唱指導，以及實踐大學生活藝術「音樂劇專題」講座老師……等。並任新店高中、北投國中戲劇社、阿里山樂野部落、國語日報兒童戲劇營、再現劇團、復興中學等戲劇指導老師。

演出作品包括果陀劇場《我愛紅娘》、《巴黎花街》；台北愛樂劇工廠《天堂王國》、《新龜兔賽跑》、《約瑟的神奇彩衣》、《宅男的異想世界》(宅媽)、《老鼠娶親》、《雙城戀曲》、《十年》(游畢娜)；大風音樂劇場《紅帽狂想曲》；音樂時代臺語音樂劇《隔壁親家》；曙光劇團實驗音樂劇《小情歌劇－Number》；1911劇團《小七爆炸事件》、《某年某月某城－愛情翻花繩》；再現劇團《What is about love?_關於洛芙的十五首》；劇織造《漫遊者》旗艦版；北藝大戲劇系音樂劇《費加洛婚禮》(伯爵夫人)……等。

唱歌對每個人來說是一件自然的事，然而要做一位音樂劇演員，唱歌就不能單單只是音準拍子這般基本的事情了，像說臺詞一般，歌唱的過程藉由歌詞推展事件和故事，演唱者在變身為角色的前提下用歌聲賦予情感，還要有因應不同音樂風格而具備多元的歌唱技巧，以上如此落落長的條件，再再說明了做一名好的音樂劇演員，是多麼的困難又可貴。而在這次的製作中，歌隊演員在聲音演出上，又擔任了配唱及群戲角色切換的多重功能，在這個龐大的劇組中，劇場出身的演員擅於使用靈活的個人特色演唱，但在音樂性較高的曲目中就顯得欠缺厚度；音樂科班出身的演員則擅於偏聲樂式演唱與發聲的使用，在共鳴與唱腔切換上顯得吃力，要將這兩大類聲型整合實在不容易。在漫長的排練期中，眾演員們一邊要對抗連續排練的生理疲勞，一邊要在時間的追趕下盡快適應與學習，是辛苦，也是收穫！

在這樣一個盛重而龐大的製作中做歌唱指導，老實說對於非音樂科班出身的我來說，起初實在倍感吃力，但隨著戲的成形、樂團的加入、許多前輩給予的意見和指教，這個工作漸漸也變成一個有趣的建築工程，感受著劇本中的臺詞與歌詞，從挖掘過去的經驗和新萌的靈光乍現中，找到可以和演員們溝通的方式，比起當一個只對自己負責的演員，轉為帶領和整合的角色的確難的多！感謝劇組上上下下的包容，感謝身邊家人朋友的體諒，繼續加油！

# 張擎佳 舞蹈指導、演員 飾 嘉義市女學生、小雨傘舞者、斗篷舞者、黃浦遊客

國立臺灣藝術大學音樂系畢業主修聲樂，現就讀國立臺灣師範大學表演藝術研究所三年級，2007年獲臺灣藝術大學協奏曲比賽聲樂組冠軍。演出作品：作曲家許常惠歌劇《國姓爺鄭成功》擔任舞者；作曲家馬水龍歌劇《瑤姬傳奇》擔任舞者；台北愛樂劇工廠《老鼠娶親》飾小助理；耀演劇團《Daylight》；國家音樂廳製作《Anything goes》飾Angel、果陀劇場《我要成名》片段於上海現代戲劇谷壹戲劇大賞頒獎典禮演出。

十分感謝主修老師梁志民教授讓學生擔任舞蹈助理一職，透過這項工作讓我從編舞家馮念慈身上學習如何啟發，提升音樂劇演員的肢體表現，並且近距離觀察編舞家獨特且豐富的人文美感，為舞作增添豐富的色彩。另外，梁教授大量給予我訓練演員實作之機會，得以實踐所學以幫助演員提升肢體表現，這是一項充滿挑戰又有趣，是不可多得的經驗。真的很榮幸能夠參與《我是油彩的化身》原創音樂劇的製作，這齣戲讓我見證了美術巨擘陳澄波大師，身為藝術家對藝術的熱誠與堅持，用生命愛著我們這一塊美麗的土地，其精神值得我們緬懷與學習。

# 張瓈丹 飾 丫環來喜、上海市民、難民

畢業於臺灣師範大學表演藝術研究所劇場組、臺灣藝術大學西洋音樂系聲樂組。演出作品：臺師大碩士畢製《再一次，夢想》；耀演劇團音樂劇《DayLight》、《海盜》；臺師大音樂劇《種子音樂會》、《於是，她們唱歌》、《愛 百老匯》、《百老匯選粹》、《愛情媽媽咪呀選粹》、《蛻變》；歌劇《費加洛婚禮》飾伯爵夫人；李泰祥作品《情奔》首演。

第一次與這麼多的演員生活了將近四個月的時間；一開始的開排到現在都關在同一個劇場，分離的時間也不超過二十四小時；從生疏到現在的熟識、團結與互相扶持的狀態；回頭看看這些日子，所有的酸甜苦辣都來自於「有熱情才有溫柔，有勇氣才有自由，有藝術才贏得過千秋。」

因為陳澄波，我了解到我們後輩在面對過去歷史的傷痛，是多麼的懸殊與陌生；有一次整排，陳澄波的家人來到了我們當中，他的家人敘述當時陳澄波作畫時，那種念鄉愛土的熱情，對藝術理想的堅持、甚至是夫人張捷鶼鰈情深的守護，最後卻因為政治因素而犧牲奉獻了自己的生命……。他的兒子陳前民先生說：「這對我們陳家人來說，每提一次就是一次的傷痛，心就像刀在割在剜；更並不會因為事隔幾十年而因此忘卻……，咱今天做的，就是不願意歷史再重演……」當下，我們再也止不住淚水。舞臺上，我們能詮釋的事件只是冰山一角，而那份辛酸、不捨與感動，卻滿滿的環繞在我們每一個人當中。

感謝有這次的演出，讓我去看到我們未曾注意過的歷史事件；希望能藉由這次的演出，能溫暖所有的受害家屬的心；也可帶給後世晚輩對彼此更多的關懷與疼惜。感謝主，使我們大家聚集在這裡享受到美好的果實；在人不能的，在神凡事皆所能。

# 李依璇　飾　嘉義市民、東京和服女、上海貴婦、斗篷舞者
校工家屬、淡水遊客、慶祝日指揮

畢業於臺中體育學院舞蹈系，現為O劇團核心團員。近年活躍於各劇團，參與製作包含劇及舞蹈類演出，擅於編舞，亦能演能舞，是能結合戲劇與舞蹈元素的優質表演者。表演經歷：O劇團《穿牆人》、《三房一廳》、《雙面芭比》、《梁祝》、《魔奇魔奇樹》；果陀劇場《巴黎花街》、《淡水小鎮》、《公寓春光》、《我的大老婆》、《跑路天使》；NSO國家交響樂團《鼠際大戰》、《萬聖派對》；鞋子兒童劇團《漂浮的魔法桌2》、《天使米奇的十堂課》；如果兒童劇團《隱形貓熊─女生無敵》；漢唐樂府《艷歌行》、再拒劇團《沉默的左手》；紙風車劇團《西遊記之孫悟空大戰牛魔王》、《尋找神燈精靈》、《巫頂生日快樂》、《巫頂天才老媽》、《三國奇遇之小小羊兒不在家》。

能夠和洪大哥和慧君以及許多劇場新生代們合作真的是很感謝！常讓我想到剛剛踏入劇場的熱血以及瘋狂，年輕真好！

# 桑華　飾　東京和服女、小男孩、擦鞋童、斗篷舞者、校工家屬、嘉義市民

1998－2010年演出果陀劇場多齣歌舞劇及舞臺劇。演出作品：《天使─不夜城》、《吻我吧娜娜》、《東方搖滾仲夏夜》、《看見太陽》、《情盡夜上海》、《跑路天使》、《我的大老婆》、《淡水小鎮》、《我要成名》、《梁祝》、《我愛紅娘》、《巴黎花街》；以及大開劇團《陪你唱首歌》；明華園《海神家族》⋯⋯等。並擔任舞蹈設計創作，作品包括：《利西翠妲》、《新龜兔賽跑》、《彼得潘》、《大野狼的心願》、《當代狂潮》、《費加洛婚禮》舞蹈設計助理、《傻瓜村》動作設計。現擔任MOMO親子臺《就是愛跳舞》節目主持人、《MOMO歡樂谷》舞蹈編排。

非常榮幸參與了這次演出，在排練的過程中，大家收集了很多的相關資料，所以有機會去了解這位臺灣的藝術家─陳澄波先生，他用他的畫筆跟熱情去填滿他所經過的那個大時代，欣賞他的畫作讓自己對臺灣這片土地，更增添了一份親切和熟悉感，也提醒年輕的自己，經過的每一天都要好好的把握當下⋯⋯用心去觀看這個世界。

# 林凱薇　飾　嘉義和服女、嘉義市民、東京和服女、陳澄波長女陳紫薇

生於高雄，自八歲時開始學習鋼琴，高中時進入音樂班，高二時轉主修為聲樂，實踐大學音樂系畢業，現就讀國立臺灣師範大學表演藝術研究所二年級。演出作品：臺師大音樂節《命運之輪》；NSO與耀演《聖誕饗宴》。

我想我永遠忘不了那天的眼淚。記得那次彩排時，陳澄波公子陳重光先生與其弟陳前民先生親自來看排，聽他們說著陳澄波先生當時慷慨赴義的情形，那一幕幕的畫面不斷映在我腦海裡，這種真實感是我們在彩排時從來沒有體會到的，那時我才真正意識到，原來我們排的不僅僅是一個故事，更是一段歷史。那天，我看到大家都在低頭默默拭淚，我想，我們感動的不只是因為陳澄波這位畫家，更感動的是我們自己也能身在其中，能夠重新傳遞這一段歷史故事，以及陳澄波先生熱愛著臺灣這片土地的心情。

# 鄭梡云　飾　嘉義市民、陳澄波次女陳碧女

　　實踐大學音樂系畢業，現就讀國立臺灣師範大學表演藝術研究所。演出作品：臺師大畢業製作《管家女僕》；臺師大音樂節《命運之輪》；賴孫德芳作曲家音樂會演出及錄製 CD；國家音樂廳跨年歌劇《蝙蝠》。

　　去年進入師大表演藝術研究所後，很幸運的參與了很多音樂劇形式的演出，學校及梁志民教授都給了我們很多的資源和演出機會，尤其這次建國一百年的音樂劇，更是千載難逢很棒的演出機會。排練過程中我們在成為「演員」的這條路上成長了許多，印象最深刻的一次是在排練時，導演告訴我們：「在下一場戲出場前，你至少要在前一兩分鐘就在後臺準備好情緒，並且在角色裡準備好了！這樣觀眾才能在你一出場時，就看到角色中的你，而不是上臺後才開始慢慢進入角色。」梁導演還說：連很多演戲演了三十年以上的演員都是這樣，一點都不敢輕忽這些小細節，聽了這段話之後，我從此銘記在心，這對我在表演上有很大的幫助，也讓我在舞臺上更可以充足的表現自己所飾演的角色。最後感謝學校給了我們這麼好的機會，可以在國家戲劇院演出。

# 鍾博淳　飾　嘉義市民、日本學生、陳澄波長子陳重光、斗篷舞者

　　演出作品：果陀劇場《多啦A夢的尋寶奇航》、《巴黎花街》、《梁祝》；紙風車劇團《巫頂的天才老媽》、《巫頂的天才老爸》、《白蛇傳》、《嘿！阿弟牯》、《雞城故事》；再現劇團《2008 地下劇會 突然獨身》、《關於洛芙的十五首》；人从众創作体《玩不完的遊戲‧回到最初》；台北愛樂劇工廠《老鼠娶親》；蘋果劇團《動物森林狂想曲》、《勇闖黑森林》、《獵人與貓頭鷹》、《男孩、木偶與三個神奇願望》、《糖果森林歷險記》；九歌兒童劇團《想飛的小孩》、《生活故事劇場系列》；如果兒童劇團《豬探長的祕密檔案－上海南京巡演版》、《白蘭氏劇場 馬戲團大冒險》、《巧虎劇場 寶貝島大危機》……等。

那些為了某些理由走入我們生活的人們，都有些東西值得我們去學習。
That people come into our lives for a reason bringing something we must learn.
而如果我們能夠讓這些實際上幫助我們最多的人們給予幫助，當他們需要時也幫助他們，那我們將會成長。
And we are led to those who help us most to grow If we let them and we help them in return.

# 張凱奕　飾　嘉義布商、上海捆工、上海美術學生、淡水釣客、嘉義議員

　　畢業於國立臺灣藝術大學音樂學系，主修聲樂。現就讀於國立臺灣師範大學表演藝術研究所劇場組三年級。

　　很榮幸得以在就學這段期間，親身體驗專業劇團的展演，從數月以前的預備練習到正式的排練，中間經過體能提升訓練、歌唱發聲訓練、舞蹈肢體訓練等等，豐富的排演過程，這些都是在書本上無法得到的實作經驗，使我在短時間內獲益良多。

　　《我是油彩的化身》是一齣歷史意味濃厚的音樂劇，劇本取材於臺灣真正發生過的史實。在筆者學習的過程中，導演為了讓演員得以更熟悉當時的景況，特別邀請陳澄波後代，為演員們將本劇中的故事情節，以口述的方式深入描述。那一次的講習，當事人的每一字每一句所構成的畫面，彷彿歷歷在目，深深烙印在筆者心中；那一次的感動，使得筆者在詮釋本劇的每一個角色之時，皆抱持著崇敬的心，希望藉由每一個角色向觀眾介紹臺灣這位偉大的人物。

　　參與本劇的演出，我深刻體會一齣音樂劇從無到有的辛苦歷程，不論是擔任任何角色，皆是劇中重要的支柱；因此，在每一次的排練都需要演員充分的準備，以及全神貫注，才能夠將心中所想要傳達出來的意象，完整的呈現。希望在正式演出之前，我得以在每次的排演中一再突破自己，也相信在每一場正式演出中，會有更多不同的體悟。

## 張郁婕　飾　嘉義市民、東京和服女、上海美術學生
淡水情侶、女議員

　　臺中市人，從小就讀音樂班，畢業於臺北市立教育大學音樂學系，主修聲樂，副修鋼琴、小提琴。現就讀臺灣師範大學表演藝術研究所劇場組二年級。演出作品：臺師大音樂節、原創音樂劇《命運之輪》。曾參與周杰倫〈牛仔很忙〉MV拍攝及多次節目錄影經驗。

　　很感激學校給我這次機會，參與《我是油彩的化身》的演出，認識了這麼多有經驗又厲害的專業演員、老師們，一起排舞練唱，還有親切的洪大哥和可愛的慧君姐。幾個月來的朝夕相處下，真如同前輩們所說：「劇組就像是一個大家庭，大家都是彼此的夥伴。」排練中，數度邀請貴賓們前來指點，這些寶貴的提醒都是我們繼續前進的助力，從臺語指導、歌詞咬字、到動作細節及歷史故事，都使我們成長不少，使這齣戲更感動人心！

　　謝謝大家這段時間來的陪伴與照顧！也謝謝最支持我的家人和朋友們，你們的關心與愛，是晶晶挫折中最大的動力。親愛的夥伴們，就讓我們一起在臺上將陳澄波的一生，用自己的方式，詮釋給大家吧！

## 韓孟甫　飾　嘉義市民、東京學生、上海美術學生、原住民、中國士兵

　　國立臺北藝術大學戲劇系畢業，現就讀國立臺灣師範大學表演藝術研究所。演出作品：臺北藝術大學《費加洛婚禮》音樂劇、關渡新聲《Can You Read My Mind？》、飛人集社《煮海的人》；再現劇團地下劇會《黑暗中的小CC》；臺師大音樂節《命運之輪》；如果兒童劇團《故事大盜》；北藝大畢業製作《Dinner with Friends》。

　　能夠參加這次的建國百年原創音樂劇製作，真的是非常難得的機會，感謝幕前幕後所有幫助我們的師長們，以及工作人員們，也感謝這幾個月以來劇組的前輩們、同學們，這些日子對我而言，是非常充實且精彩的，最重要的，還要感謝在家鄉支持我的家人們。排練《我是油彩的化身》是挑戰也是磨練，而這些辛苦，全都是要獻給那些，過去曾經歷過這歷史傷痛的人們，也藉此告訴現代的我們，以及未來的臺灣人民，面對過去歷史的傷痛，我們除了要更加關懷與體諒彼此之外，更應該學習先人們的精神，因為他們的所做所為，都是以未來子子孫孫的幸福作為一切的考量。在此感謝所有奉獻出他們生命故事的先人們，感謝他們用生命愛著這片土地。

## 張洪誠　飾　嘉義市民、小販、伴郎、小雨傘舞者、東京學生
上海捆工、斗篷舞者、校工、原住民

　　演出作品：果陀劇場《我愛紅娘》、《巴黎花街》、《梁祝》；屏風表演班＆原舞者《百合戀》；紙風車劇團《319鄉村兒童藝術工程》、《紙風車幻想曲》、《武松打虎》、《唐吉軻德的冒險故事》；如果兒童劇團《山中傳奇》、《千禧蟲蟲歷險記》、《太陽族人》；九歌兒童劇團《飛吧！小飛飛》、《大力"士"不是》；杯子劇團《巨人的百寶箱》；鞋子兒童劇團《太陽王國的寶藏》；蘋果劇團《黃金海底城》、《糖果森林歷險記》《英雄不怕貓》、《動物森林狂想曲》、《男孩木偶＆三個神奇願望》；國立臺灣戲曲學院《6大樂章第12個小節》；莊敬高職表演藝術科《盲中有錯之停電症候群》、《Dream come two-A Voice》……等。

　　其它經歷：國立臺灣戲曲學院《6大樂章第12個小節》拉邦舞蹈設計；莊敬工家《Cell block tango》舞蹈設計、《盲中有錯-停電症候群》舞臺設計、《一口箱子》導演及音樂設計……等。

　　在每次排練的過程中都有許多的感動與期待！「有熱情才是溫柔、有勇氣才能自由、有藝術才贏得千秋」，在一位熱情的畫家陳澄波作品中，看到他愛藝術及鄉土的炙熱情感，以及對愛妻張捷的牽手之情；讓我深深的感動……。對我而言，每一次的結束，就是一個新的開始，一點一滴的累積，慢慢的成熟直到發芽！一筆一畫的填上美麗的色彩，最終完成每一幅美麗的圖畫！

## 賴震澤 飾 二叔、中國士兵、陳春德、斗篷舞者

演出作品包括：全民大劇團《瘋狂電視臺》北京上海巡演版；臺南人劇團音樂劇《木蘭少女》；電視《敗金女王》；全民大劇團眷村實境秀《村子》；果陀劇場（公共電視人生劇展）《顏色》；耀演劇團音樂劇《囍樂社區》……等。

年近而立，還能在舞臺上唱唱跳跳，是一件幸福且值得感恩的事情。花了近三個月的時間，我們用淚水、汗水、熱情堆砌出的一場戲，有一句話感動了你、有一個音符觸動了你、有一個動作撼動了你，我們知道值得了。

## 曹庭珮 飾 胭脂水粉商、媒婆、東京和服女、上海美術學生、原住民、中國士兵

國立高雄師範大學音樂系畢業，主修小提琴；目前就讀國立臺灣師範大學表演藝術研究所二年級。演出作品：臺師大音樂節《命運之輪》、高師大《你說青春！》、《Love is…》。

還記得國中時期曾看過陳澄波的畫展，但從沒想過有機會再續前緣演出他的故事，這齣戲的演員似乎正以另外一種型式經歷和參與他的生命，對我來說這是一個非常珍貴的緣分，特別是這齣戲是一個完全符合史實的音樂劇。陳澄波用繪畫來表達他的想法，我們則運用音樂、戲劇、舞蹈說出更多的故事，這齣戲的導演、設計團隊、編舞……等等，都充滿了創新的點子，別以為有關歷史人物的劇情就會無趣，今天我們的音樂劇絕不讓你們失望！

## 張彧彧 飾 嘉義市民、賓客、原住民、中國士兵

私立輔仁大學音樂系畢業，現就讀國立臺灣師範大學表演藝術研究所。演出作品：輔仁大學音樂系劇場藝術課程製作改編《小美人魚》。

能夠參與這次建國百年原創音樂劇演出，對我來講是一件非常幸運的事，這個故事的主角是個很特別的人，從他的油畫中可以看見更美麗的臺灣土地，其中讓我難忘的是戰爭場景，因為對我來說這是一件很陌生的事，但是在我聽見悲壯的音樂及畫面，這件陌生的事就像我們曾經歷過一樣，希望這種痛，透過我們的演出能夠讓更多的後輩了解到當時的感受，能夠為了他們對未來做出更多的努力與奉獻，感謝每一位參與本戲的人，以及臺下的你，還有所有經歷這事件的前輩們，你們對土地的盡心盡力，在我們的眼中永遠是值得學習的。

## 黃瀅蓁 飾 嘉義市小孩、東京和服女、上海美術學生、原住民

文化大學音樂系畢業，目前就讀臺灣師範大學表演藝術研究所劇場組。曾經演出歌劇《蝴蝶夫人》、《愛情靈藥》，以及校內、外數場合唱演出。

這齣原創音樂劇，是我第一次參與的音樂劇演出，也是生平第一次參與的大型製作，很榮幸也很開心可以得到這樣難得的機會。雖然剛入學，還沒開始真正的學習，但這次直接的參與演出，學到不僅僅是肢體、戲劇、音樂，還有在劇場之中，該如何與一整個團隊相處，互相幫忙、互相學習，前輩的諄諄教誨，還有大家在天天馬不停蹄努力練習下，彼此打氣並給予精神上的支持，三個多月的密集練習，大家的感情變的很好很團結，就像是一個大家庭，而梁導是這個家的大家長，雖然是很辛苦的練習，但是他就像爸爸一樣很關心每個演員，也捨不得大家生病，頻頻呼籲大家要照顧好自己的身體。

感謝生命中可以有這樣的一個機會，撼動人心的故事，以及所有演員的努力，還有優秀的工作團隊，《我是油彩的化身》絕對會演出成功。

# 鄭亦庭 飾 嘉義市民、上海婦女、小孩

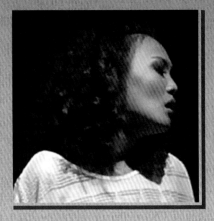

國立高雄師範大學音樂系畢業，現就讀國立臺灣師範大學表演藝術研究所。演出作品：高雄師範大學音樂系年度公演音樂劇《你說青春》；高高屏卓越計畫輕歌劇《蝙蝠》。

很珍惜這次和國內的劇場菁英們工作，他們細膩的架構思維和豐富的職場經驗，讓我從每次的練習和整排裡，常常會有令人驚喜的火花，不斷碰撞而出；同時，也很開心有這個有機會，和一群熱愛劇場的朋友們學習，在他們的身上我看到了不同的生命，活靈活現的展現在舞臺上，感受到了靈魂和藝術結合的莫大感動！

在《我是油彩的化身》這趟旅途中，我從嘉義市民扮演到上海災民，回到嘉義孩童和受難者，諸多角色讓我發現了身為甘草人物的種種心情－有陽光熱情的、興奮喜氣的、驚慌恐懼的、青春活潑的、熱淚碎心的……等等，過程中讓我又哭又笑又顫抖的！我的築夢合約是：「舞臺上下同樣落淚如雨、同樣笑聲如雷、同樣左衝右撞，都只為了鑿開靈魂的決口！」感謝這次的機會讓我有了最美好的開始。

# 陳冠吟 飾 嘉義市民、少年澄波的玩伴、上海碼頭的旅人、難民、噴水池小男童

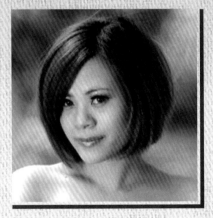

國立高雄師範大學音樂系畢業，主修聲樂。大學期間參加活動有肢體劇場作品《四度空間－異想世界》；音樂劇《你說‧青春》、《Dream House》；理察‧史特勞斯輕歌劇作品《蝙蝠》等，現就讀國立臺灣師範大學表演藝術所劇場組一年級。

才剛踏進這個所，就能參與到這麼大的演出，真的很開心。從剛開始的workshop演員間彼此不熟悉，藉由肢體訓練、排戲、練歌，每個人之間漸漸有了默契。排練期間我了解到作為一個演員，私底下的準備工作相當重要，因為並非一上場表演就能達到想要的效果和目的，所以只要站上舞臺就要對自己的表演負責。也了解到一個人不論多麼的渺小，但對整體而言都是很有價值的。每天和大家排練的時間，雖然辛苦但卻很快樂，很高興認識你們，也感謝上天賜給我一個這麼好的學習機會。

# 白宗翰 飾 嘉義市民、伴郎、中國士兵、林務人員、議員

國立臺灣大學哲學系暨經濟系畢業，現就讀國立臺灣師範大學表演藝術所劇場組一年級。

真的很感謝梁老師能給我這個機會，對於劇場表演經驗幾乎是零的我，參與這樣的大製作，真的是莫大的挑戰，剛開始時壓力真的很大，因為很多劇場的事情我都不是很了解，肢體表現的能力跟大家比起來也差很遠，還好排練場裡，總是有很多厲害的老師和學長姐們會細心的指導我，使得這樣的挑戰變成了一個最棒的學習經驗，其中讓我最有收穫的就是練習走路這件事，透過不斷地對鏡子練習才知道，原來以前自己走路都沒有一個穩定的重心，所以整個很鬆散，肢體的表現力也因此不佳；除此之外，讓自己可以又唱又跳也是個不小的難題，妥善的運用身體肌肉，讓活動的身體盡量不影響到歌唱的品質，真的是得透過每天紮實的練習才能有不錯的成果。以前自己對於臺灣的歷史，大都是文字上的了解居多，接演了這部戲之後，透過這樣「身歷其境」的方式，使得這份對歷史的了解，更增添了份感同身受。衷心希望到時候，我們的表演也可以帶給觀眾們這樣的感受。

# 高敏海 <span>飾 嘉義市民、伴郎、張義雄、中國士兵、斗篷舞者</span>

華岡藝校表演藝術科畢業。曾演出勇氣與即興劇團《即興劇演出》；大風劇團《金蕉歲月》；蘋果劇團《鹽埕戀歌》、《大禹治水》、《金色河川》、《黃金海底城》……等。

榮幸參與這次建國百年原創音樂劇的演出，起初剛排練時，都還不曉得這戲的感覺，一直到整排後，漸漸的感受到這整齣戲的感動與魅力，特別是有一次的整排，請了陳澄波仙的家人來看整排，是澄波仙的兩個兒子陳重光先生和陳前民先生，當大家整排結束後，聽到家屬所給的認同、讚美以及他們忍住淚水的悸動，聽完他們的感想後，我也不禁眼眶泛淚，演到這齣《我是油彩的化身》心裡也覺得非常的有意義，也很值得！！

# 王慕天 <span>飾 嘉義市民、伴郎、日本群眾、上海捆工、上海美術學生<br>臺灣群眾、中國士兵、斗篷舞者</span>

中國文化大學戲劇學系畢業，現為劇場演員及創作者。演出作品：黑門山上的劇團《採花女》演員、音樂設計；文大話劇社—草山劇廠《尋人任務》編劇、導演；2010 臺北雙年展 Claude Wampler《無題雕塑》表演者；電影短片《intoxicant 匿名遊戲》演員。

感謝耶穌賜給我一切。這次相當榮幸能演出這樣別具意義的大戲，並且也是我的第一次登上大舞臺演出音樂劇的經驗，我非常珍惜能跟洪榮宏大哥以及高慧君姊，還有劇組的夥伴一起工作的日子，我常常在側臺聽他們唱歌，被感情豐沛的歌聲感動的熱淚盈眶，然而這齣戲絕不是要勾起過去的傷痛，而是告訴大家堅持自己的理想，這也是對我們藝術工作者的一大鼓勵。臺灣百年快樂，我們會繼續用夢想寫下光輝的故事。

# 楊鎮 <span>飾 嘉義市民、男學生、車伕、中國士兵</span>

開南大學觀光與旅館管理學系畢業，現為依林模特兒公司旗下藝人。作品：SOGO 各品牌走秀、OB design 網路平面拍攝、蘋果日報「今日我最帥」、〈蘋果動新聞〉相關報導……等。

很榮幸能夠參與這次演出，從開始對這齣戲的懵懂導致內心徬徨，到過程中許多貴賓的蒞臨指教，加上陳澄波家人的親自造訪，使我深刻了解這個團體是在做什麼樣的大事；我想人生有機會碰到如此富有意義的演出實屬難得，擁有歷練資深的導演、場面浩大的樂團、精挑細選的演員，即便不是劇中主要角色，卻也讓人情不自禁有著燃燒熱情，奮力一搏的的心情，細膩刻劃並配合史實的劇情，讓演員更容易融入角色，進而釋放所需的情感，排練至此，已迫不及待這次演出，祝福全劇團都能平安順利，馬到成功！

# 高天恆　導演助理

國立臺北藝術大學戲劇系畢業，現就讀國立臺灣師範大學表演藝術研究所。導演作品：再現劇團地下劇會《黑暗中的小CC》；臺師大音樂節《命運之輪》、《再一次，夢想》、《新‧管家與女僕》。

總是在一旁觀察著，見證著油彩們經過淬煉成為真正的一幅美的畫作，每個角色都有屬於自己的色彩，只有忘掉背後，努力面前，才能在舞臺上發光發熱。我們，做到了！希望進劇場看戲的你們，也會被這動人的力量所感動。

# 孫湘涵　排練助理

國立臺南藝術大學中國音樂學系、國立中山大學音樂系畢業主修聲樂，現就讀國立臺灣師範大學表演藝術研究所劇場組。

往年都是在臺上當演員，從沒有機會仔細觀察助理的職務內容，第一次的助理工作能夠在《我是油彩的化身》為大家服務，心中感覺是很榮幸的，身在其中才了解一場成功的戲劇，不能只有專業的演員，更需要像一個小社會一樣，相互幫助才能啟動能源，為藝術奉獻。

# 魏曉容　音樂排助、音效執行

畢業於國立臺灣藝術大學音樂系作曲組，現就讀於國立臺灣師範大學表演藝術研究所劇場組。2011臺北藝術節廣藝劇場第一號作品《美麗的錯誤》編曲、製譜、音樂排練助理；音樂時代劇場臺灣音樂劇二部曲《隔壁親家》、臺灣音樂劇三部曲《渭水春風》音樂排練助理、音效執行；大愛電視臺兒童音樂劇《Happy & Lucky看見下一代幸福》音樂設計、音效執行；臺北藝穗節PH7劇團《禿頭女高音其實不長版》音樂設計、音效執行。

透過這次製作，讓我看見臺灣前輩藝術家，努力耕耘自己所熱愛的這片土地，我不禁反思自己對待藝術的堅持與熱情，是否能如同這位了不起的先人一樣，寧可燒盡也不願鏽蝕。而陳國華老師將陳澄波老師所看見的世界，描寫入音樂當中，也讓我感到完全不同於以往的音樂語法及感動。

# 關於澄波

　　陳澄波（1895年2月2日－1947年3月25日），臺灣著名的前輩畫家。1926年以作品〈嘉義街外〉，入選第七回日本「帝國美術展覽會」（簡稱「帝展」），是臺灣人首次以西畫入圍日本官展；其後又數度入選「帝展」和其他各項知名展覽。終其一生對美術懷抱極大的熱情，回到臺灣後極力推動美術發展與教育。1947年二二八事件爆發，受推派而代表嘉義市「二二八事件處理委員會」前往嘉義機場協商，不幸於三月二十五日上午被政府軍隊槍斃，享年五十二歲。

　　陳澄波於1895年（明治28年）出身於嘉義，母親早故，父親陳守愚為清朝之秀才，受聘在外為私塾老師，因父親長年在外教書且之後再娶，陳澄波從小交由祖母帶大，祖孫倆以販賣雜糧與花生油維生。由於家境清寒，陳澄波一開始只有在私塾讀漢文，十三歲後，祖母將他寄養在二叔家中，才開始進公學校讀書，畢業後考上臺北市的臺灣總督府國語學校（即今日的臺北市立教育大學）。陳澄波小時性格活潑頑皮，曾不小心用雨傘打傷同學張捷，張捷的父親得知此事後便不再讓女兒上學，留她在家中學習女紅，一直到陳澄波畢業回鄉後，經過媒人說媒，倆人才在這奇妙的姻緣下結成親家。

　　陳澄波在國語學校的第一年，正逢日本著名的水彩畫家石川欽一郎在該校兼課任教，曾在石川的指導啟蒙下，受過基本的寫生訓練與水彩技法，開啟了他對繪畫的專業認識，也加深了他追求美術夢想的決心。但因國語學校畢業後須擔任教職，義務服務，陳澄波在畢業後仍先返回了嘉義母校任教，七年後，才前往日本留學學習美術。

　　1924年（大正13年），陳澄波以將近三十歲的高齡考入當時畫家的聖殿－東京美術學校（今日的東京藝術大學）圖畫師範科就讀。陳澄波相較於同期學生，年紀較長，但因過去學習的經驗不多，程度上和其他人有所落差，加上當時臺灣留日的學生，幾乎都是學醫，法律或教育，以美術為志的學生數量很少，也不為社會大眾所看好，因此陳澄波的岳父十分反對他學畫，儘管岳父家中經濟富裕，但在得知陳澄波是要去日本攻讀美術後，便完全斷絕對陳家所有的金援。陳澄波在日本留學期間的所有開銷和家中花費，全仰賴妻子張捷的手工女紅收入。為了早日獲得成就，陳澄波不懈怠任何的學習機會，除了白天學校的課程，晚上還會到日本當地的美術補習班（本鄉研究院）學習，假日就去附近的上野公園寫生作畫，並經常請同學或路人請教批評自己的畫作，吸收不同的觀點。

　　1926年（昭和元年），陳澄波以畫作〈嘉義の町はづれ〉（中譯：嘉義郊外）首次入選日本第七屆「帝國美術展覽會」，成為臺灣以油畫入選該展覽的第一人，在當時是前所未聞的事，吸引了不少媒體前來採訪報導。原先有些瞧不起他的日本同學，在陳澄波入選帝展後，也開始改變稱呼，尊稱他「先生」而非「陳君」。從東京美術學校畢業後，陳澄波選擇升上該校研究所，專攻西畫二年，期間曾於臺灣、日本、中國各地舉辦多次作品展。

1929 年（昭和 4 年），完成研究學業後，考量臺灣美術教師的缺額與機會不多，加上友人的邀請，陳澄波決定受聘至中國上海教書，並接家人一起前來同住。陳澄波在上海時於新華藝專與昌明藝苑任教，並獲選為中國十二位代表畫家。同年六月，以畫作〈清流〉受推薦代表中華民國參加芝加哥博覽會。在上海的這段期間，讓陳澄波吸收了許多中國畫作的技巧與理念，開始將中國山水畫的概念帶入油畫之中，並經常趁著學校寒暑假時回臺，與臺灣的美術友人交流中國的畫作心得。

　　1932 年（昭和 7 年），上海發生一二八事件，時局愈來愈不穩定，陳澄波擔心家人安危，先將家人送返回臺。1933 年（昭和 8 年），陳澄波返回臺灣，與楊三郎、李石樵、顏水龍、李梅樹、廖繼春、立石鐵臣、陳清汾等八位畫家合組「臺陽美術協會」，並致力於將臺灣各地名勝畫入畫布中。陳澄波於臺灣作畫時，常到各地寫生，並且由於忙碌於畫會和展覽，一年中通常只有三個月在家。陳澄波在這段期間內創作了許多作品，淡水和嘉義是他最常寫生的題材，其中還有如太魯閣等各地的自然風光，為後世留下了許多經典畫作。

　　1945 年，二戰結束，陳澄波由於長年來在地方美術界聲望，以及曾在中國任教的背景，被推認為嘉義市各界籌組的歡迎國民黨政府委員會的副主任。1946 年，擔任嘉義市第一任參議會（今嘉義市議會）議員，從藝術界跨入政治界。1947 年，二二八事件爆發後，嘉義地區發生嚴重衝突，國民黨的軍隊被民兵圍困在水上機場內。嘉義市的「二二八事件處理委員會」接受其和談要求，而於最後一次推派代表時，派潘木枝、盧炳欽、柯麟、陳澄波、邱鴛鴦（以上皆嘉義市參議員）、劉傳能等六人擔任「和平使」前往協商。不料，只有邱鴛鴦、劉傳能兩人順利回來，其餘全遭對方拘捕。三月二十五日上午，包括陳澄波等未被放回的四人，被軍隊從嘉義市警察局沿中山路遊街至火車站前，槍斃示眾。

　　陳澄波死於這場悲劇後，以往和他熟識的學生也在 1949 年因白色恐怖被捕。當時，在這樣沈重嚴肅的社會氣氛下，繪畫成了一種禁忌，為了避免受到牽連，許多人因此將手中擁有的陳澄波畫作銷毀。幸而陳澄波妻兒的極力保存，部分畫作才得以保留下來。隨著歷史的推進，陳澄波和其畫作開始重新被人提起與重視。2002 年，陳澄波所畫的〈嘉義公園〉，在香港的拍賣場以高於估價四倍的 5,794,100 港元 (26,073,450 元臺幣) 成交，創下臺灣前輩油畫家最高價記錄。同時，也寫下華人前輩畫家次高價記錄，僅次於一年前徐悲鴻〈風塵三俠〉6,645,000 港元的紀錄。2006 年 10 月 9 日，在香港蘇富比「中國當代藝術品」拍賣會上，陳澄波的〈淡水〉以 34,840,000 港元（約 1.48 億元臺幣）賣出。2007 年〈淡水夕照〉拍出 50,727,500 元港幣（約 2.12 億元臺幣）再度刷新臺灣畫家拍賣記錄。

# 人物表

阿慶

少年澄波

阿嬤：娘家姓林名寶珠，以七十多歲高齡賣花生油和雜糧撫養孫兒陳澄波

二叔：陳守愚之弟，陳澄波童年的寄養家庭

成年澄波

張捷：陳澄波妻子

來喜：張捷的隨嫁婢女，從小伺候張捷，直到成年後才由澄波夫婦將她嫁出去

媒婆及賀客們

上野公園裡的遊人

陳澄波的日本同學們

記者（阿慶扮演）

少年陳紫薇

幼年陳碧女

幼年陳重光

校工

上海碼頭的工人

上海碼頭的旅人

陳澄波的上海學生們

陳紫薇：陳澄波的大女兒

陳碧女：陳澄波二女兒

陳重光：陳澄波的長子

陳春德：畫家、陳澄波的朋友

嘉義公園及市街裡的人（包括年輕的張義雄、林務人員）

中國士兵

三位議員

其他必要的場面人物

# 曲目表

| 曲目 | 場次 | 曲名 | 演唱者 | 備註 |
|---|---|---|---|---|
| 00 | 序 | 序曲 | 樂團演奏 | 演奏曲 |
| 01 | 1 場 | 故事從這裡開始 | 阿慶 | 國語 |
| 02 | | 展覽會之畫 | 樂團演奏 | 演奏曲 |
| 03 | 2 場 | 熱鬧的嘉義市街 | 群眾 | 臺語 |
| 04 | 2 場 | 阿嬤的心肝孫 | 阿嬤 | 臺語 |
| 05 | 3 場 | 做一個有路用的人 | 少年澄波、澄波 | 臺語 |
| 06 | 4 場 | 小雨傘的姻緣 | 澄波、張捷 | 臺語 |
| 07-1 | 5 場 | 鬧熱的嘉義市街 - 大消息 | 群眾 | 臺語 |
| 07-2 | | 我希望有一天 | 澄波、張捷<br>阿嬤、來喜、鄉親 | 臺語 |
| 08 | 6 場 | 上野連歌 | 澄波、群眾 | 日語 |
| 09 | | 一種春天的色緻 | 澄波 | 臺語 |
| 10 | 7 場 | 一張咯一張的批信 | 澄波、張捷、阿慶 | 臺語 |
| 11 | | 我是油彩的化身 | 澄波 | 臺語 |
| 12-1 | 8 場 | 黃浦江畔 | 阿慶、群眾、澄波 | 國語 |
| 12-2 | | 黃浦江畔 - 回家轉場 | | 演奏曲 |
| 13 | 10 場 | 水墨風光 | 澄波、學生們 | 國語 |
| 14-1 | 11 場 | 戰爭・爭戰 1 | 群眾 | 國語 |
| 14-2 | | 戰爭・爭戰・尾聲 | 群眾 | 國語 |
| 中場休息 | | | | |
| 15-1 | | 間奏曲 | 樂團演奏 | 演奏曲 |
| 15-2 | 12 場 | 思念的人 | 張捷 | 臺語 |
| 16 | 13 場 | 畫家之歌 | 澄波、群眾 | 臺語 / 原住民語 |
| 17 | | 遺憾 | 澄波 | 臺語 |
| 18 | 楔子 | 戰爭・爭戰 2 | 阿慶、群眾 | 臺語 |
| 19 | 14 場 | 針線情深 | 澄波、張捷 | 臺語 |
| 20 | | 慶祝日 | 群眾、阿慶、澄波小孩 | 臺語 / 國語 |
| 21 | 15 場 | 戰爭・爭戰 3 | 樂團演奏 | 演奏曲 |
| 22 | | 玉山積雪 | 澄波、群眾 | 臺語 |
| 23 | 尾聲 | 我是油彩的化身 | 澄波、阿慶、群眾 | 臺語 |
| 24 | | 謝幕曲 | 樂團、全體 | |

# 第一場：2011・嘉義

（序曲音樂尾聲，大幕升起，舞臺燈光漸亮，阿慶在光圈裡收拾東西）

阿慶：我叫阿慶，大學美術系剛畢業，有一個感情穩定的女朋友小潔。美術系畢業之後，以為從此海闊天空，卻沒想到立刻受到了現實的打擊。

曲目 01【故事從這裡開始】（國）阿慶

阿慶：（唱）前途茫茫，獨自站在十字路徬徨，

無法想像，如何在黑暗中看見光亮，

人生能夠有多少夢想？如何才能夠展翅飛翔？

抬頭就可以看見陽光，卻擋不住刺眼的光芒，

眼前就只能看見一堵牆，忘記了牆後還有花香，啊……

阿慶：我和小潔之間有了一些摩擦，而父親卻在這時過世了。父親很疼我，但因為反對我唸美術，我們一直處於一種緊繃的狀態。整理父親遺物時，我發現了這本日記，裡面夾了一封寫給我卻沒有寄出的信……

（阿慶拿起一本陳舊的日記本，裡面有一些泛黃的剪報，還夾了一封信；阿慶打開信紙，一張泛黃的剪報夾在裡面）

阿慶：信裡夾著一張發黃的剪報……上面的照片就是一直被我忽略的臺灣前輩畫家，嘉義人—陳澄波！

信紙一張，隱藏我不懂的往日悲傷，

剪報一張，刊著我陌生的熟悉圖像，

（續唱）

時間洪流將往事埋葬，歷史都是在煙塵裡流浪，

他是否也有相同夢想？他又是如何找到力量？

我想看清模糊的臉龐，我決心呼喚隱藏真相，

要找回生命可能方向，故事就從這裡開始啟航。……

（阿慶把日記、信和剪報放進背包裡，場景開始轉換，進入了畫展的現場）

曲目 02【展覽會之畫】（演奏曲）

（阿慶走在安靜的畫展現場裡，耳邊傳來清清淡淡的【展覽會之畫】音樂，彷彿是展場中所播放的音樂，而陳澄波濃厚油彩堆疊的〈嘉義街中心〉、〈嘉義街景〉、〈嘉義公園一景〉、〈淡水〉、〈清流〉……等等不同年代的畫作，以及一些素描和水彩作品，依照舞臺視覺的需要，像是電腦螢幕一般在眼前放大、滑過，然後變化，阿慶身邊的景物也開始移動……，畫展中移動的作品最後停留在陳澄波早年所畫的素描作品上）

（景物再由素描般的線條轉變成立體的造型和色彩，阿慶已經置身在畫作裡二十世紀初的嘉義街上，畫中的人物則化身為角色陸續隨歌曲出現在舞臺上）

# 第二場：1908・嘉義

(在歌聲中，嘉義市街的景觀由平面到立體，景先出現而後人群慢慢進入，形成舞臺上的重要畫面，進入了1908年的嘉義市街)

| 曲目3【熱鬧的嘉義市街】(臺) 群眾 |
| --- |

眾人：(唱) 日頭艷艷天青青，雲海遠遠在山邊，
　　　南風輕搖大樹枝，田頂飛過了白翎鷥；
　　　街頭巷尾趕開市，啤酒涼涼喝一嘴，
　　　嘩玲瓏賣什細，澎粉白白點胭脂，
　　　豆花麵茶香又甜，也有好玩的布袋戲；
　　　(唸) 鬧熱滾滾嘉義市，(唱) 漸漸翻新的都市，
　　　洋樓一層一層起，電火條仔滿滿是，
　　　(唸) 從車站遠遠尬看過去，(唱) 就是時興的噴水池。
　　　日頭艷艷天青青，雲海遠遠在山邊，
　　　南風輕搖大樹枝，田頂飛過了白翎鷥；
　　　街頭巷尾趕開市，啤酒涼涼喝一嘴，
　　　嘩玲瓏賣什細，澎粉白白點胭脂，
　　　豆花麵茶香又甜，也有好玩的布袋戲；
　　　鬧熱滾滾的嘉義市。

(歌聲中，小販開始叫賣，人群走動。阿慶也好奇地走在人群中東看西看)
(一位紳士騎著腳踏車載著一位淑女穿街而過。母親帶著小孩沿街走過)

小販1：人客來哦！來交關啦！
小販2：豆花！豆花⋯⋯好吃的豆花！！⋯⋯緊來買噢！
小販3：這是新的澎粉，幼綿綿白泡泡，咯真香哦！
小孩：阿母阿母，阮要吃豆花嘎粉圓！

(身穿和服的女子打著洋傘，在雜貨攤前看了看，沒買東西便離開)
(寶珠阿嬤挑著扁擔蹣跚地走入，童年的陳澄波跟隨在阿嬤的身邊)

小販1：寶珠嬤！今日生意好否？
阿嬤：馬馬虎虎啦！
小販1：恁澄波仔真乖，攏跟你出來做生意！
阿嬤：無聲勢哦！妳看，十三歲呀！公校攏沒能去讀。
小販1：雞公慢啼，以後一定會有出脫啦！

(場景開始轉換，人群漸漸散去，只留一棵大樹或是屋宇的一角)
(阿嬤和澄波在樹下屋邊收拾著扁擔裡所剩的貨物，阿嬤累得直喘氣，澄波體貼地幫阿嬤拍拍背。阿慶慢慢走近祖孫二人)

少年澄波：阿嬤！你稍歇喘，這予我來就好。（接手整理東西）

阿嬤：澄波仔真乖！

阿慶：阿嬤！這是恁孫哦！

阿嬤：是啊！阮乖孫！

阿慶：伊叫澄波？是不是姓陳？

阿嬤：是啊！你哪會知？……看你穿著像是外地人哦？

阿慶：喔……是啦！……我是聽賣什細的阿伯講的啦！澄波怎沒跟伊父母住作伙？

阿嬤：伊喔！伊出世老母就來意外過身，老爸去外地教漢文，罕罕才回來，澄波才會跟我作伙住在伊二叔的厝，賣這
　　　土豆油和雜糧勉強度三頓。

（少年澄波將整理好的東西搬進去，離場）
（在舞臺的另一區，出現馬關條約、1985 年日本接收臺灣、各地反抗等等歷史圖像或是舞臺畫面，配合
以下阿嬤的歌曲交錯呈現）

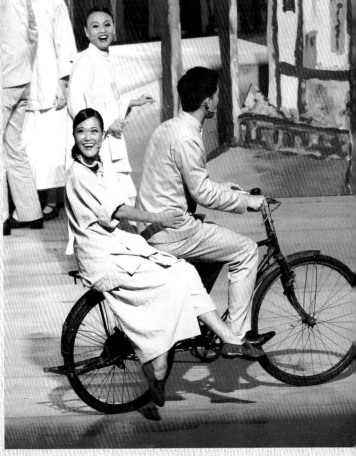

曲目4【阿嬤的心肝孫】（臺／國）阿嬤、阿慶

阿嬤：那是以前的代誌囉……（唱）
　　　十三年前的古早代，二月初二澄波出世來，
　　　那年阿本仔剛來台，接收臺灣起初的年代，
　　　伊的阿娘十月懷胎，不幸火彈將伊阿娘害，
　　　老父再娶照顧不來，三歲我就晟養到現在。

（音樂持續著成為襯底，舞臺焦點回到阿嬤和阿慶身上，少年澄波抱了一堆枯枝出來，放在地上，整理著枯枝將之一綑綑綁成柴火，阿嬤繼續和阿慶聊天）

阿嬤：阮嬤孫相依為命，不過我嘛有歲啊，身體愈來愈末堪哩，澄波恐驚要交代伊的二叔來照顧囉。

阿慶：二叔咁會答應？

少年澄波：阿嬤，你是不是不要我否？（低下頭）

阿嬤：我一個乖孫耶，憨囝仔，阿嬤怎會不要你？阿嬤母咁你跟阿嬤這麼甘苦啊，……你有想要去讀冊否？

少年澄波：（點頭）阿爸是秀才，我當然嘛希望跟阿爸同款會曉讀冊寫字。

阿嬤：是啊！恁二叔雖然厝裡也不是太好，呀不過總比你跟阿嬤卡好點薄，這樣你也才有機會去公校讀冊啊！

少年澄波：阿嬤……

阿嬤：你以後事事項項攏愛聽恁二叔的話，現在吃苦，以後就會卡輕可[1]，知曉否？

少年澄波：（點點頭）阿嬤妳放心，我會乖乖聽二叔的嘴，你看，我今天撿柴撿很多呢！

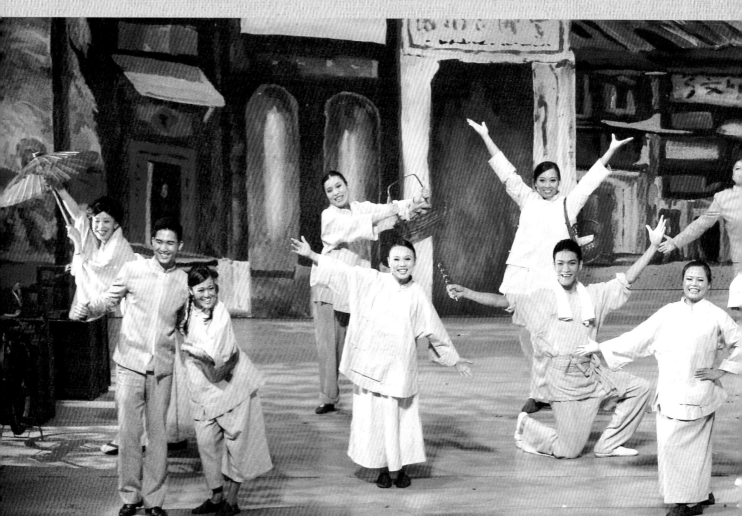

----
[1]「輕可」意即「輕鬆」。

（少年澄波依偎著阿嬤，阿嬤也疼惜地撫著澄波的頭，祖孫倆充滿孺慕之情，阿慶在一旁也不禁感動）

阿嬤：（臺，唱）為伊我萬事來吞忍，澄波伊是我的心肝孫，
　　　保庇伊會平安萬項順，澄波伊是我的萬金孫，
　　　我目睭晶晶看金孫，毋咁予伊受苦吃無存，
　　　我嘛有歲七十到這陣，不敢怨嘆萬事守本份，
　　　望一天一天有好運，央望阮孫歡喜笑紋紋，
　　　保庇阮孫平安事事順，敬天感恩大地回春，
　　　敬天感恩大地回春。

少年澄波：阿嬤嘛愛保重身體，我後唄一定要予阿嬤吃好穿好。

阿嬤：好好好，阮澄波上乖啊！阿嬤進來去煮吃，等一下手面去洗洗咧！……啊這位……

阿慶：我叫阿慶。

阿嬤：你若是想要買雜糧要跟我講哦，會算你卡便宜咧！

阿慶：好啊，多謝！多謝！

（阿嬤和澄波離場，阿慶望著兩人的背影）

阿慶：看著他們祖孫倆，我隱隱地可以感覺得一種生命的力量，那是此刻的我所欠缺的，但願，我也能夠像他們一樣……

（轉場音樂漸入，燈光轉變，場上的燈漸暗，投影出現了嘉義公學校的畫面，以及二十世紀初的嘉義，
並交錯著日本與大清、民國成立等不同的視覺符號，阿慶暫時離場）

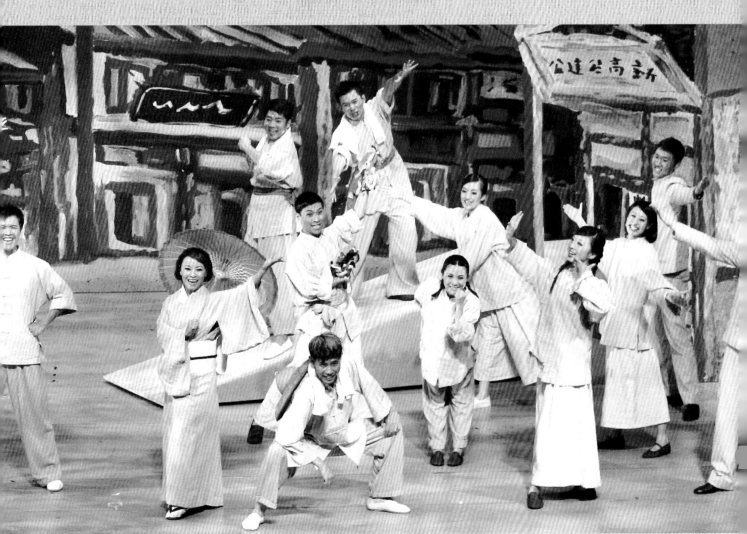

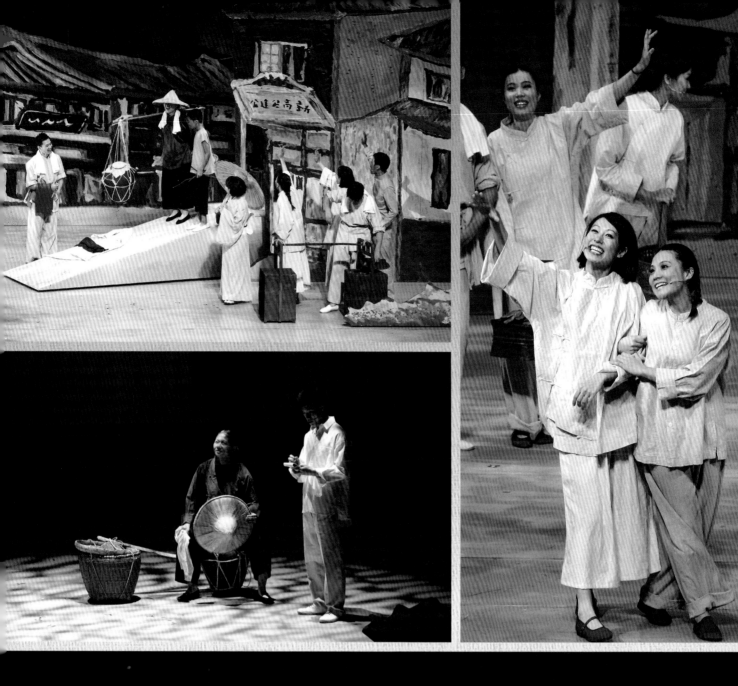

# 第三場：1911～1915・嘉義

（燈漸亮，穿著公校制服但仍打著赤腳的少年澄波，手裡捧著一些蕃薯及蕃薯葉上場，他開心地把蕃薯、蕃薯葉放在地上，將蕃薯上的土撥去，然後蹲在地上，隨手撿起地上的一根柴枝，用柴枝在地上畫著；投影出現簡單的似雲非雲，像樹非樹的一些線條，在空中飛舞著，澄波露牙開心地笑著）

（二叔的吼叫聲傳來，二叔怒氣沖沖地上場，一手就擰住少年澄波的耳朵）

二叔：澄波仔，你在做啥？……叫你去讀冊之前要先去撿柴，你是怎樣，聽嘸否？跑去菜園趴趴走……

少年澄波：沒啦！我是想講先去挽蕃薯葉，順煞撿一些番薯……

二叔：話不聽，你就咧吶知曉耗咕²啦！……過來！！……我過去你就知影！我昨咯聽講你在公校裡面帶頭相打，咯去給人委員的查某囡撞到流血，你是嫌自己拖累我還不夠麻煩是不是？早知道你這樣不受教，我才不理你咧！……

（少年澄波咬著牙沒有哭，默默承受著二叔的責罵和不時迎面來的痛擊，二叔將地上的蕃薯都拿走，邊離場口裡還是邊罵著）

二叔：……就像那個古川先生講的，你這種腳肖，要能考上中學，除非是日頭從西出啦……

（二叔下，少年澄波蹲在地上，強忍著淚，不斷用枯枝在地上畫著；阿慶走出，看著少年澄波，近前想要安慰，少年澄波深吸一口氣，露出白牙齒，擺出笑臉）

阿慶：澄波，你愛畫圖是否？

少年澄波：（點點頭）……

（阿慶蹲在少年澄波身邊，也拿起一根枯枝，在地上畫著，少年澄波瞪大了眼睛看，也學著描繪著線條，笑容出現在少年澄波的臉上；燈光漸暗，投影出現了更具體的圖形線條，最後是勾勒出陳澄波1915年所畫的馬的素描）

少年澄波：……哇！阿兄，你足厲害耶！我以後一定要跟你同款，做一個有路用的人！

---

| 曲目5【做一個有路用的人】（臺）少年澄波、陳澄波 |
| --- |

少年澄波：（唱）透早出門本來要去擔柴枯，想講蕃薯可賣咯可顧腹肚，
　　　　　　先跑去菜園撿一些蕃薯顆，煞予二叔誤會去迌迌³，
　　　　　　日頭到下晡，會落西北雨，將我整身軀，渥嘎濕糊糊，
　　　　　　轉頭不敢跟阿嬤嗶甘苦，驚伊為我操煩起心勞。
　　　　　　敢講赤貧人我就攏無前途，我一定要走一條自己的路，
　　　　　　要予阿嬤吃好穿好做輕可，可以整天快樂來畫圖。

---

² 「咧吶知曉耗咕」意即「只知道吃」。
³ 「煞予二叔誤會去迌迌」意即「被誤會去玩耍」。

52

# 第四場：1918 ～ 1923‧嘉義

（間奏音樂中，青年陳澄波上場，此時他已是公學校的訓導先生，眾人在歌聲中將他打扮成新郎）

澄波：（唱）日頭到下晡，會落西北雨，將我整身軀，渥嘎濕糊糊，

　　　　轉頭不敢跟阿嬤哖甘苦，驚伊為我操煩起心勞。

　　　　敢講赤貧人我就攏無前途，我一定要走一條自己的路，

　　　　要予阿嬤吃好穿好做輕可，可以整天快樂來畫圖。

（場景轉換，一陣鞭炮聲響起，接著傳來鼓吹樂聲，眾人歡喜進場，對著阿嬤道恭喜，場上一片喜氣洋洋）

賀客1：新娘來囉！新娘來囉！

賀客2：阮這個保正的咱某兒保證水的喔！

賀客3：你看，新郎嘛是真睏投[4]！

賀客群：是啦！阮這個也是掛保證的喔！！！

賀客3：是啊！你看澄波仔，現在是一個公學校的訓導先生囉，這文官服穿起來是多嗆秋[5]！

賀客1：真是適配，這新娘不但人美也是足賢慧，聽講足鰲做針黹呢！

賀客2：寶珠嬤你真好命，吃苦到頭就出運，澄波仔咯有孝，你老好命啦！

阿嬤：多謝多謝啦！今日我實在足歡喜……澄波伊老爸要是能夠看到他娶某，一定嘛足安慰！

賀客3：會啦會啦！他做仙去囉，一定會保庇你一家夥啊！

媒婆：一拜天地成夫妻，二人結髮子孫濟[6]，

　　　　男女姻緣天來配，感情永遠無問題，

賀客群：沒問題啦～！

媒婆：二拜高堂敬祖先，男女做陣是天緣，

　　　　良時吉日來合婚，妻賢夫貴萬萬年，

　　　　來哦！新娘牽入房，子孫代代出賢人[7]。

（行禮如儀的婚禮，大家都喜上眉梢，阿嬤顯得特別高興；張捷的隨嫁丫頭來喜攙扶著將新娘送入洞房之後，眾人漸漸散去，只剩下澄波和張捷兩人在場上，兩人並肩坐著，似乎都很害羞又開心，喜慶的音樂漸漸靜默）

（澄波呆呆望著張捷，心中的喜悅表現在臉上，卻不知道如何開口說話；新娘不經意地撥動劉海，澄波發現張捷的額頭上有個小小的疤痕）

澄波：你額頭怎樣有傷？

張捷：公校時留的傷啦！沒什麼！

澄波：公校？你有去讀公校？

張捷：是啊，有讀過，因為沒注意去予人嗑到頭，阮老爸就不讓我去讀了。

澄波：是安呢哦！……啊！你的先生是不是古川先生？

張捷：是啊！是古川先生阿……你怎會知？敢講你……啊！我想起來囉！

---

[4]「睏投」即指「帥」。
[5]「嗆秋」意指「神氣」。
[6]「子孫濟」即指「子孫多」。
[7]「賢人」，「賢」語音似「ㄠˊ」，即「能人」、「出類拔萃的人」。本劇中亦使用「鰲」字。

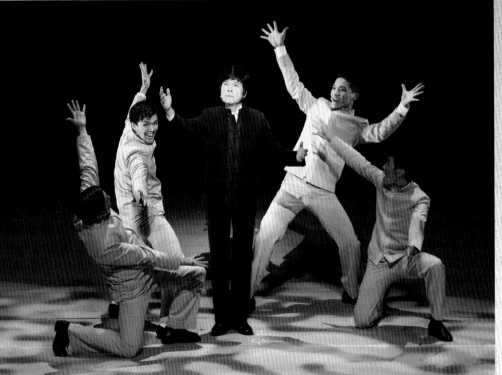

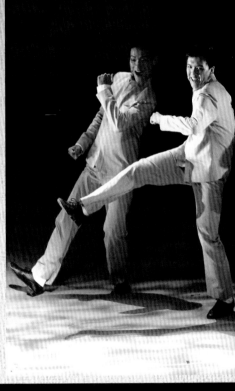

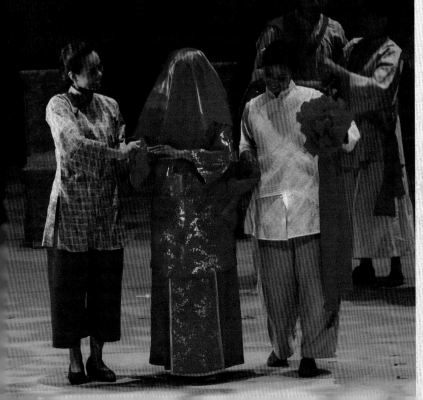

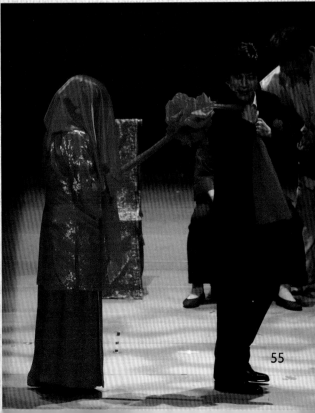

曲目6【小雨傘的姻緣】（臺）澄波、張捷

澄波：（唱）頭一遍睹到你，呀是懵懵懂懂的少年時，

張捷：（唱）咯再來識悉你，竟是吵吵鬧鬧的冤家時，

澄波：（唱）拿雨傘嘸注意，

張捷：（唱）將我的頭嗑到血流血滴，

澄波：（唱）我整面青筍筍[8]，

張捷：（唱）我的額頭頂攔留著這個印記……

澄波：歹勢，我不是調故意。

張捷：我知啦！那時大家攏嘛愛玩。

澄波：你敢記得，古川先生講過的話？

張捷：伊講，你們現在咁吶知道一見面就冤家吵鬧，將來說不定就誰娶誰當某，那時你們可有得吵的啦！
（兩人笑，續唱）

張捷：（唱）公校讀書從此來做煞，

澄波：（唱）我也予先生罵嘎未煞，

張捷：（唱）咱一世人的緣分開始就自那，咱一世人的緣分同厝瓦。

澄波：（唱）一支小雨傘，

張捷：（唱）一支小雨傘，

澄波：（唱）沒意料先生戲言變先知，

兩人：（唱）誰知你我有緣結連理？親像針線萬針從頭起。

澄波：（唱）一支小雨傘，

張捷：（唱）一支小雨傘，

澄波：（唱）佳在沒把咱的姻緣來拆散，

兩人：（唱）世間的事自有伊的道理，

兩人：（唱）咱一世人的緣分拆未離。

（兩人雙手緊握，燈光轉變，音樂仍持續著成為襯底）
（燈光再亮時，只有張捷挺著大肚子在桌邊著衣物；來喜匆匆進入）

張捷：來喜，情形安怎？

來喜：紫薇和伊外嬤玩得好高興……哦！我知，你是講先生，唉！有夠悽慘，伊予老爺罵到臭頭，老爺伊
講（模仿張捷父親的語氣和姿態）「你喔！若是有心要去日本留學，看要讀醫科還是做生理，我攏
可以完全贊助你，你留在臺灣的家後和孩子我嘛攏可以替你看顧，予你放心，但是你若是去跟人家
學什麼畫圖，我絕對不答應！學那個是有什麼出脫？以後是通吃啥麼？阮查某囝的幸福，和你厝裡
的生活是要怎樣？我絕對不答應，你免肖想我會給你贊助！哼！」

張捷：妳哦，實在真笑魁，把阮阿爸學嘎這樣……有夠像。

來喜：人家攏嘛講我若是細漢沒去怎厝做查某嫺，一定可以去戲班做大戲。

張捷：不過……澄波一定很傷心。

來喜：先生這遍是去踢到鐵板了。是講伊在公校做訓導做了好好，近前調來水堀頭嘛輕可很多，哪會這麼想不開要去
那麼遠的所在讀冊？攔那麼愛畫圖。

---
[8]「青筍筍」即指「臉色慘白」。

56

張捷：伊有真大的理想，那是咱不能理解的……來喜，來，我跟妳講。（來喜上前，張捷耳語幾句）

來喜：啊？……那是妳伴嫁的嫁妝呢，怎麼可以去當……

張捷：妳照我的話去做就對了。

來喜：……

（澄波憂愁地走進，張捷立刻示意來喜噤聲，來喜幫澄波倒了杯茶，將茶端給澄波之後便離場，留下夫妻倆）

張捷：澄波，阮阿爸的觀念卡保守，你毋免失志，應該愛去做你想要做的代誌，我絕對會支持你。

澄波：呀不過……

張捷：錢的代誌我會發落，你要緊計劃，以免誤了入學的時間。

澄波：咱第二沒多久就要出世，這個時間我哪會放心去那麼遠的所在……

張捷：你放心啦，來喜會幫我照顧囝仔，我現在縫衣、針黹攏做得很順手，沒有問題的。

澄波：你不只是我的好家後，你也是我的知音！

張捷：說真的啦，你畫的圖我一點也不懂，但是我記得你跟我說過，師範學校的時候遇到石川先生，那時你受到伊的鼓勵，就發願要做一個畫家，我知道，畫圖那是你性命最重要的一部分，做你的家後，我哪能不支持你？

（澄波感動地將張捷擁入懷中，音樂漸漸揚起）

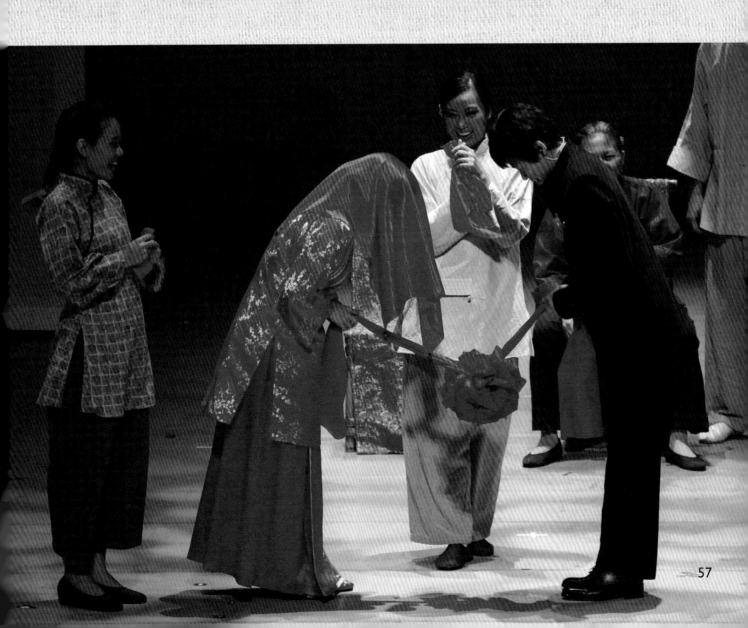

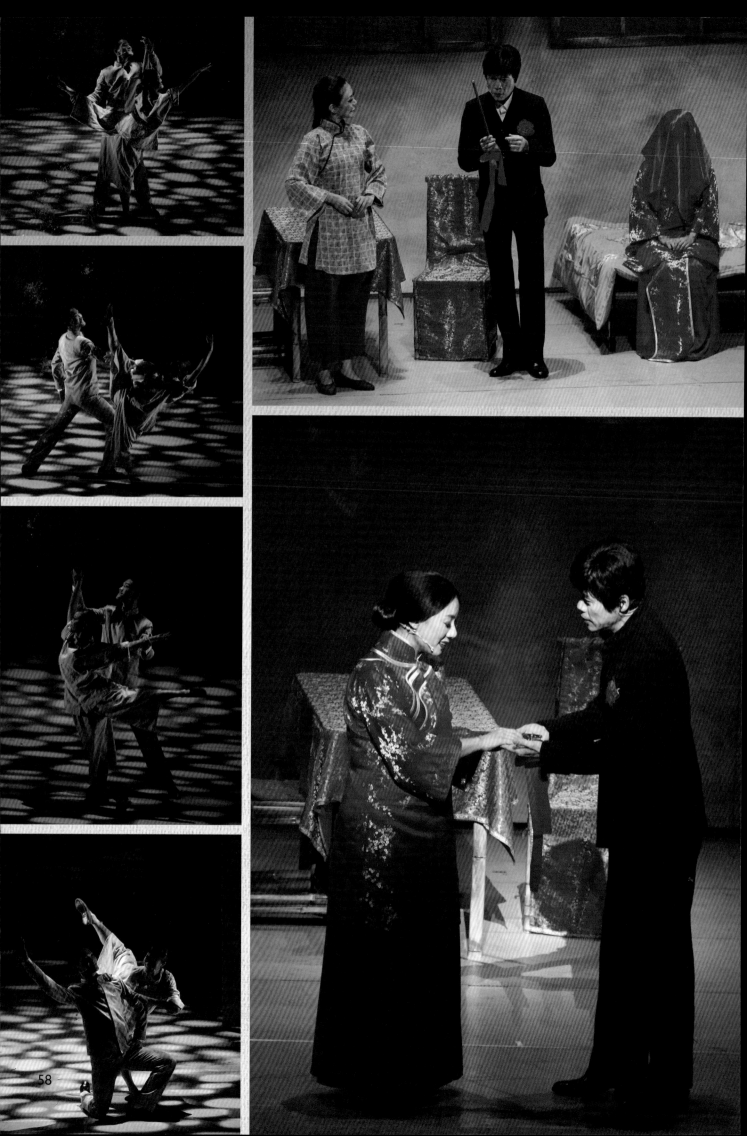

58

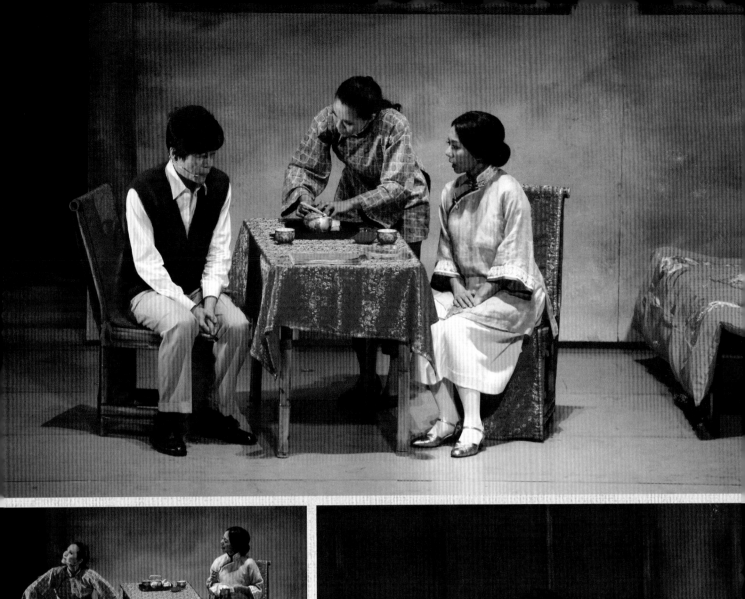

# 第五場:1924·嘉義

(音樂中,時間已經流轉至1924年,來喜拿著帽子和大衣外套,以及一個手提行李皮箱走進來,阿嬤跟隨其後進場;張捷幫澄波穿上大衣、整理衣領,阿嬤為澄波戴上帽子;澄波拿起行李走出場外,張捷、阿嬤和來喜隨後跟著;音樂間奏轉場,進入嘉義新店尾的場景,人來人往、小販林立,眾人穿梭其間,配合著音樂的旋律,以具有節奏性的韻律感說出下面的臺詞,但不需要變成唱歌。導演亦可依演員排練狀況打破格式處理成白話)

鄉親1:大消息大消息,一項大代誌發生在咱街市!

鄉親2:是啥麼大代誌?敢是昨暝溫陵媽廟發爐火?

鄉親3:隨在你黑白啼,我講是恁厝起大灶要炊粿!

鄉親1:你倥倥伊憨憨,是澄波伊要去日本咯讀冊!

鄉親4:澄波伊今年已經有三十歲,

鄉親5:哪會這陣想不開要咯去讀冊?

鄉親1:你管人那麼多?拜託咧咱借過,莫在那佔位堵路咯相擠。

鄉親3:聽講澄波有心研究咯讀冊,是要做醫生給恁[9]阿嬤來治病!

鄉親2:我看是要去做生理學出貨,想講要賺大錢養恁一大家夥!

鄉親4:我看是要去學法律分黑白,主持正義予歹人不敢再污紗[10]。

來喜:恁大家攏總猜不對路,先生是要去日本學美術學畫圖!

鄉親3:哪著去到日本學畫圖?以後敢是要去畫觀音媽漆做那途?

鄉親2:伊要去日本學畫圖?安倷敢會有前途?

鄉親4:無采無采,呀是轉去做訓導才是正路!

(音樂揚起,澄波一家人進場,鄉親眾人遂成為背景;澄波一家人來到了火車站旁)

---

曲目7【我希望有一天】(臺)澄波、張捷、阿嬤、來喜、送行鄉親

澄波:(唱)轉頭看著一家人,阮的腳步真沉重,
　　　　大船等在基隆港,前面的路途走未輕鬆,

張捷:(唱)火車頭前來相送,阮的目睭漸漸紅,
　　　　針黹一日一日縫,伊要返來不知哪一天。

張捷:(唱)我希望有一天,會當完成伊的藝術夢,

來喜:(唱)我希望有一天,會當一家團圓好年冬,

澄波:(唱)我希望有一天,幸福會親像蜜相同,
　　　　不驚沉雷天會崩,我的肩胛頭會擔重;
　　　　我希望有一天,畫出我的故鄉我的夢,
　　　　我希望有一天,我會將恁放在手中捧。……

(在音樂的尾奏中,眾人揮手,澄波在眾人的注視下離去;舞臺上燈光、投影變換,眾人如同旋轉舞臺般移動視點180度,最後背對著觀眾,背景投影出現大輪船的畫面,眾人遂成為剪影,向著遠行離去漸小的船不斷揮手,片刻後,一聲長長的船笛聲傳來,音樂漸止,燈光、投影也漸漸隱去)

---

9 恁,即「他的」,音似「ㄧㄣ」。
10 污紗,即「貪污」。

# 第六場：1926・東京／嘉義

（靜默的黑暗中，歌聲配合著背景投影漸入，是東京上野公園春夏秋冬四季輪替的景象，最後再回到櫻花滿開如雲的春天）

（在歌聲中穿著和服的女子們撐著紙傘和穿著學生制服的男子們魚貫在舞臺上出現，緩慢地歌舞著，彷彿櫻花盛開時，眾人賞花的情境；在眾人歌舞時，公園的一角，大約是舞臺前緣的角落，澄波早就架起畫架，專心地畫著眼前的風景，背景投影也彷彿是他筆下濃厚多彩的風景畫）

---

曲目 8【上野連歌】[11]（日）群眾、澄波

群眾：（唱，日語）

| 春風破寒冰， | 朝露（あさつゆ）に |
| 朝露點點透晶瑩， | つぼみ綻（ほころ）ぶ |
| 抬頭見垂櫻。 | 桜（さくら）かな |
| 雨停風靜蟬吟詩， | 忍（しの）ばずの蟬（せみ）の音（ね）そそく |
| 水鳥徘徊不忍池。 | 雨後（うご）の池（いけ） |
| 醉楓染紅雲， | 夕燒（ゆうや）けを |
| 一葉翩翩落凡塵， | もみじで染（そ）むる |
| 臨秋惜黃昏。 | 秋（あき）の暮（く）れ |
| 殘雪融融映朝陽， | 秋（あき）の暮（く）れ朝日（あさひ）にまぶし |
| 初芽枝頭弄新粧。 | 雪化粧（ゆきげしょう） |
| 滿園春又濃， | 行（ゆ）く春（はる）や |
| 遠似富士白頭翁， | 富士（ふじ）も朧（おぼろ）に |
| 見花落懷中。 | 花霞（はながすみ） |

（歌聲暫止，音樂持續；阿慶出現在舞臺的另一角，他先是看著舞臺上的眾人片刻，隨後對著觀眾獨白）

（當阿慶獨白時，賞花的群眾，則是在舞臺上形成來來往往的畫面，有人行經路過、有人坐著賞花、有人圍觀看著澄波作畫，有人彼此之間竊竊私語，澄波則指著畫架上的畫，不時謙遜地請教身旁的人）

阿慶：澄波來到東京已經兩年，兩年多以前的 1924 年的 3 月 25 日，他以特等生的身分，通過了東京美術學校圖畫師範科的入學考試，像一塊海綿一樣，跟著田邊至等名師學習，夜間還自己走兩個小時的路，到川端和本鄉繪畫研究所隨著岡田三郎助等老師學習，課餘時間一有空，每天都會到附近的公園寫生，尤其是上野公園，更是他經常去的地方。澄波用他獨特的眼光看著眼前的風景，不但努力地畫著，也謙虛地請教身邊的人，不論是學長學弟還是陌生人，都是他請益的對象。春天的顏色，都被他畫入了畫作之中。

（音樂轉換再揚起，進入下一首歌）

---

曲目 9【一種春天的色緻】（臺）澄波

澄波：（唱）

春天嬰兒的哭啼，從冬天的睏夢中清醒，
一種春天的色緻，抹在藍藍的白雲天；
青春是酸澀甜的記憶，笑容在少女的嘴唇邊，
紅橙黃白青和紫，所有春天的色緻，
勾勾纏纏，纏纏綿綿，攏在我的目睭邊，
手中的彩筆一枝，畫未盡這春天的景緻。

---

[11] 本首歌是新增的歌曲，是仿日本「俳句」組成的「連歌」格式所寫的畫面歌曲，全首分為四段，以春夏秋冬四季為各段之題旨，最後再回到春天。本首可以用較接近漢文的台語發音，但最好請專人翻譯成日文演唱。

（阿慶繼續說著；舞臺上的背景轉換成秋日楓紅時節，緩緩飄落著紅色的楓葉）

阿慶：上野公園的櫻花謝了，經過了夏季，到了秋天，天漸漸冷了，楓葉一夜之間就紅了，澄波身上已經洗得泛白的
　　　制服顯得更加陳舊，但他繪畫的熱情卻始終如新，像是秋天的楓紅一樣，不斷地在他心中燃燒著。

澄波：（唱）
　　　雖然遠遠到異鄉地，來到異鄉我未後悔，
　　　春去秋又來，四季輪迴，
　　　東京的日子，轉頭就過；
　　　雖然花謝，對時會略開花，
　　　像櫻花迎風凍露開在三月，
　　　還有經霜樹頭翻紅的楓火，
　　　葉落雖空枝，年年又孵芽。
　　　雖然和美景行作夥，一想到自己的年歲，
　　　不敢放輕鬆，不敢怨嗟，手中的筆，會卡打拼畫；
　　　牽線的風吹[12]，飛去會再回，思念的心煞不敢對故鄉飛，
　　　只有將故鄉的某圖放心底，希望有一天，予您略卡多！

阿慶：1926 年的秋天，對遠赴異鄉求學的澄波來說，是一個重要而光榮的日子……

（一個澄波的同學們在澄波歌聲告一段落之後跑了進來，同學們之間忽然響起一陣興奮的歡呼聲和掌聲，
澄波也似乎喜形於色）

阿慶：那一年十月，嘉義人陳澄波以一幅〈嘉義街外〉油畫，入選第七屆的日本帝國美術展覽會，那是嘉義的第一人，
　　　也是臺灣的第一人。父親日記裡夾著的剪報，正是得獎當時滿是笑容的陳澄波。

日本同學 1：（日語）恭喜、恭喜，真是不簡單，看起來我們以後要更加努力才趕得上陳君的成就！

日本同學 2：（日語）陳君真的努力，白天上課，晚上還去畫室，我們是大大的慚愧啊！

日本同學 3：（日語）田邊先生講的沒錯……

阿慶：（切入日本同學 3 的談話，國語）澄波的這些日本同學開始尊敬他了，說他們的老師田邊先生曾經說過，
　　　澄波眼睛看到的和別人不同，一般人看到的只是眼前的風景，他看到的卻是風景後面的靈魂。我很好奇，這時
　　　候澄波心裡最想做的事情是什麼？

（此刻阿慶跑近澄波的身邊，像是記者般地訪問澄波的得獎感言）

阿慶：（日語）請問陳君，你現時最想做的事情是什麼？

澄波：（台語）我……我最希望將這個好消息告訴家鄉的妻子，還有一直鼓勵我的啟蒙老師石川欽一郎先生……（阿
　　　慶表示疑惑聽不懂後，改為日語重複）我最希望將這個好消息告訴在家鄉的妻子，還有一直鼓勵我的啟蒙
　　　老師石川欽一郎先生……

（有人拿了舊式照相機進來，為澄波拍照，鎂光燈一閃，陳澄波得獎的畫作、剪報和照片等等隨即投影
在背景之中，眾人隱去，燈光也漸漸轉暗）

---

12 「風吹」即「風箏」。

# 第七場：1929・嘉義／東京

（舞臺的一角亮起，一張桌子，場景轉到了澄波嘉義的家裡，童年的紫薇趴在桌子上寫字，桌上另有一封拆閱過的信，張捷則是挺著大肚子在紫薇旁邊車縫衣服）

童年紫薇：阿母，阿爸的批寫講妳寄去的錢伊攏有收到，伊講真予妳辛苦啊！……阿母，阿爸是不是足厲害？

張捷：是啊！恁阿爸真賢，妳信內要給他恭喜哦！……你給伊講，阿母已經順月啊，沒多久就要生囉……

（來喜端了茶進來）

來喜：人攏講看汝的腹肚這胎會生查甫，紫薇啊！妳就要有小弟啊，有歡喜否？

張捷：查甫查某攏好啦！……妳問妳阿爸要號什麼名卡好？

童年紫薇：阿母，我足想阿爸咧！伊每次放假都咁哪返來幾天呢[13]，伊什麼時陣才會返來免再去？

張捷：你要寫講你和恁小妹和阿母攏足思念伊，愛恁阿爸畢業以後趕緊返來。恁阿爸要是畢業返來，阿母就會卡輕可。

來喜：小姐，不是我愛講，咱一家夥這麼多口灶，要飼實在是不輕鬆，妳一個千金小姐煞來給人做女紅持家，我是在足不甘[14]。……

張捷：來喜啊！莫通這樣講，我有妳陪伴，已經真幸福，我相信甘苦是一時的。（對紫薇）妳緊寫寫咧，卡早去睏，要記得看恁小妹被子有蓋好否！

來喜：小姐妳放心啦！有我咧！

張捷：小心喔！還未乾喔！

（紫薇收拾桌上的書信後和來喜離去；張捷拿起了說上的書信，獨自一人在孤燈下更顯得孤單。音樂起，在張捷的歌聲中，澄波和阿慶陸續進來；澄波在東京，張捷在嘉義，而阿慶更在不同於兩人的現代時空中）

| 曲目 10【一張咯一張的批信】（臺／國）澄波、張捷、阿慶 |
| --- |

張捷：澄波，你敢知影，我足希望你可以緊返來。人講牽手牽手，我是你的牽手，不過咱迌啊某拆分開的時間，煞比牽手的時間咯卡長。昨日，阿爸有來看我，伊知道你的圖入選展覽會的消息，雖然嘴裡沒講啥，啊不過我知影，他心內一定會慢慢啊認同你的志願。請你放心，無論安怎我攏會在這扶這個家，等你返來。
（唱）雖然我看不懂你寫的批，我知影你心內想要講的話，
我一直用心扶這個家，從來不曾想著要後悔。

澄波：（唱）親像我寫予妳的批，沒什麼人可比恁的地位，
我想要追求美麗的夢境，恐驚是自己自私的理由。

澄波：師範科的學業就要結束，但是我真希望可以繼續深造研究科，我知影自己還不夠，美術的世界還有真多藝術的奧妙等待我去學習，甚至我希望可以去法蘭西巴黎繼續深造。不過厝裡的情形我也了解，我妻的辛苦我也真感心，啊！實在予人足煩惱。不知道石川先生會予我什麼款的建議？

阿慶：（唱）日子一天一天過，

澄波：（唱）出業[15]的腳步慢慢近，

阿慶：（唱）日子一天一天過，

張捷：（唱）腹內囝仔已經到順月，

澄波：（唱）啊！未當控制我浮動的心，
理想嘎前途是怎樣才看得清？

三人：（唱）思念是一張咯一張的批。

......................................................................

[13]「幾天呢」意指「幾天而已」。
[14]「足不甘」即「真捨不得」。
[15]「出業」即「畢業」。

阿慶：畫家終於還是鼓起勇氣寫信告訴了妻子，他想要留在東京繼續深造的計畫，失望的張捷一度為了想讓丈夫回
　　　國，不再寄錢到東京，後來還是心疼丈夫為了打工賺錢而生病，才又繼續支持著丈夫的夢想。一封又一封的信
　　　件在東京和嘉義兩地之間來來回回……

澄波：（唱）一張咯一張的批信，來來回回，

張捷：（唱）一遍咯一遍的關心，望伊知影，

澄波：（唱）一句咯一句的叮嚀，使我心疼，

張捷、澄波：（唱）伊的真情伊的苦疼，

張捷：（唱）我會繼續來支持伊的夢，

澄波：（唱）我真感心。

（音樂漸漸張捷和阿慶的燈光隱去，澄波打開一封信，看著讀著，然後興奮地走到桌子前，提筆寫信）

澄波：（國）……濟遠先生如晤，經過慎重的思考以及我的恩師石川先生的指點，我決心接受你盛情的邀約，到上海
　　　新華藝專任教，和你們一起為美術教育奉獻心力。啊，巴黎的夢即將遠去，但是我相信上海的一切，將會帶給
　　　我新的體驗，豐富我的生命。

（音樂起，澄波起身充滿希望地望著天，背後的投影揉進了油畫顏料的色彩以及筆觸，將背景妝點得繽
紛多彩）

---

曲目 11【我是油彩的化身 1】（臺）澄波

澄波：（唱）我是油彩的化身，
　　　　　　從來不知自己的出身，經過多少關愛的眼神，
　　　　　　經過多少拆散嘎重生；
　　　　　　心無怨嗟，浮浮沉沉，千錘百鍊，有時犧牲，
　　　　　　央願這世人過得認真，因為我是油彩的化身。

（音樂聲中，燈漸暗）

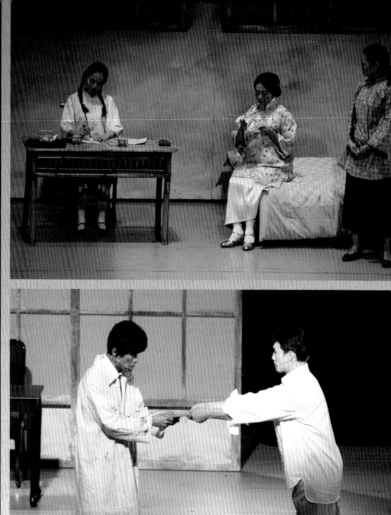
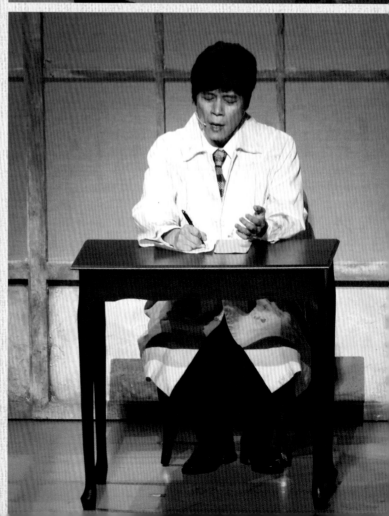

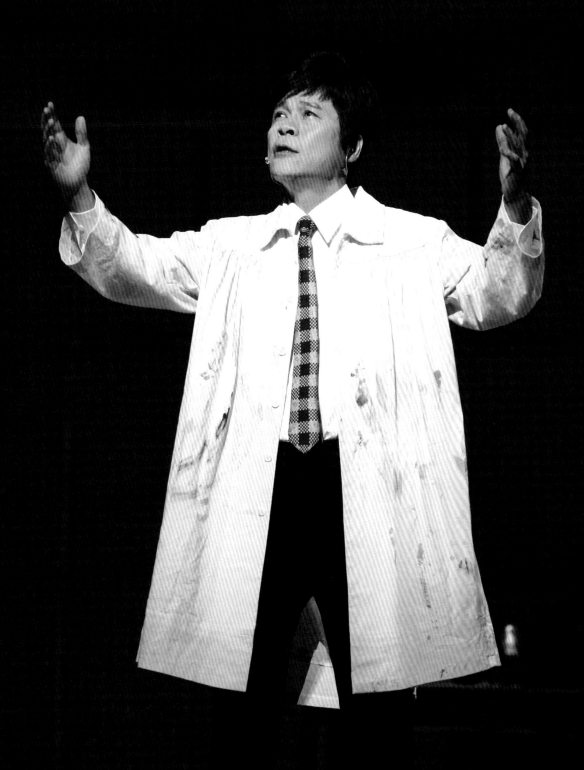

# 第八場：1930．上海

（舞臺上投射出 1930 年代初期的上海黃埔江畔碼頭，阿慶出現在舞臺一角的光圈，他的歌聲描繪著上海的繁華，碼頭工人上上下下地搬貨、男女旅客迎來送往甚是熱鬧，這些群眾在阿慶的歌聲中形成流動的舞蹈場面。畫面最後融入了陳澄波 1932 年的〈上海碼頭〉成為背景）

---

曲目 12【黃浦江畔】（國／臺）阿慶、群眾、澄波

---

阿慶：（唱，國）黃浦江上霞萬千，流金歲月似雲煙，
　　　華洋交會風華現，十里洋場摩登先；
　　　輪船進出吐青煙，霧笛聲聲催流連，
　　　世紀西風文明變，百年滄桑轉眼間。

阿慶：1930 年代的上海，是中國進入現代化的指標之一，上海灘一片欣欣向榮的景象，碼頭上更是人頭鑽動，江漢海關上的鐘樓每一刻鐘敲響一次，彷彿為這個忙碌的城市敲打著固定的節拍。

群眾、阿慶：（唱，國）碼頭喲喝聲連連，汗滴滾滾落眉尖，
　　　　　　旅人舢舨望穿眼，江漢鐘響上雲天；
　　　　　　箱籠貨擔一肩扛，人潮接踵穿梭忙，
　　　　　　銀行倉庫和工廠，外灘風情勝他邦。
　　　　　　外灘風情勝他邦。外灘風情勝他邦。

（歌聲間奏中，陳澄波進場，他焦急地望著碼頭，不時還看著手錶，阿慶在間奏中繼續敘述著）

阿慶：在石川老師的勸導下而放棄繼續到巴黎深造的澄波，1929 年春天來到上海新華藝專和昌明藝苑任教，除了教學之外，他依然努力地到處寫生作畫，上海的碼頭是他喜歡的寫生地點，他睜大了雙眼觀看著上海，他用心投入教學更無私地照顧學生，更積極擔任全國美展的西畫評審，生活在忙碌中度過。唯一讓他掛心的，依然是留在嘉義故鄉的妻子和兒女，終於在 1930 年夏天，澄波將妻子兒女接到了上海，共享天倫之樂……

（輪船的汽笛聲響，音樂繼續襯底；旅客陸陸續續從舞臺邊走進舞臺然後離去，有人相擁、有人趕忙幫著提行李，也有人獨自而行。澄波看到了妻子和三個稚齡的孩子，迎上前去，幼年的碧女和重光雀躍地圍繞在澄波身邊，澄波一手抱起一個孩子，欣喜的神色滿佈澄波一家人的臉上）

幼年碧女、幼年重光：阿爸！阮足想你耶！
澄波：阿爸也足想恁呢！……阿薇！！
紫薇：阿爸！
澄波：阿薇要跟阿爸一樣高了呢！阿爸有看到你寫的批信，你的字真美！
紫薇：多謝阿爸！

（紫薇害羞地低下頭，澄波放下幼年的碧女和重光兩個小孩，望著妻子張捷，兩人並沒有多說話，澄波緊緊握著張捷的手）

澄波：捷咧！……咱一家人總算在上海團圓囉！（張捷點點頭，微笑）走，阿爸帶恁返來看咱要住的所在，雖然有卡小間，不過二樓看出去，窗外風景不錯哦！
家人：好啊好啊！
澄波：師傅！師傅……！徐家匯天主堂，麻煩您一下。

（音樂揚起，澄波一手各提起一件行李，張捷一手牽著碧女，一手牽著重光，紫薇則是拿著一件行李跟隨在後，並不時好奇地看著四周，一家人開開心心地離開了碼頭。音樂中，陳澄波上海時期的許多風景畫作，包括上海碼頭、造船廠、公園等等畫作陸續投影在背景中，風景畫的最後是 1930 年的〈依偎〉，隨即這幅畫縮小變成 1931 年〈我的家庭〉畫作中右上角牆上所掛的畫，背景中呈現出〈我的家庭〉畫作的畫面，而後再轉變成〈家人小聚〉[16] 的小幅水彩，並適時地較小幅地疊映著包括〈自畫像〉、〈祖母像〉、〈小弟弟〉、〈少女〉等等人物畫）

--------------------------------------------------------------------
[16] 《璀璨世紀—陳澄波與廖繼春作品集》第 52 頁之畫作。

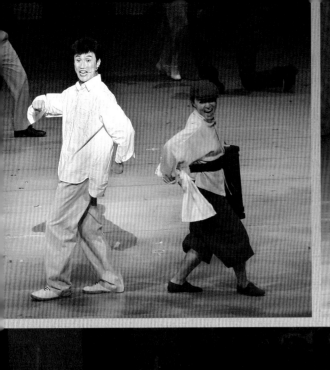
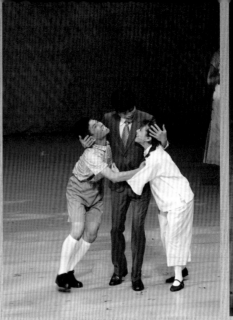
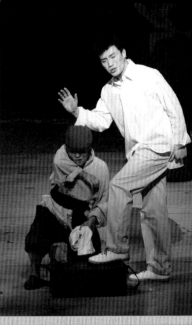
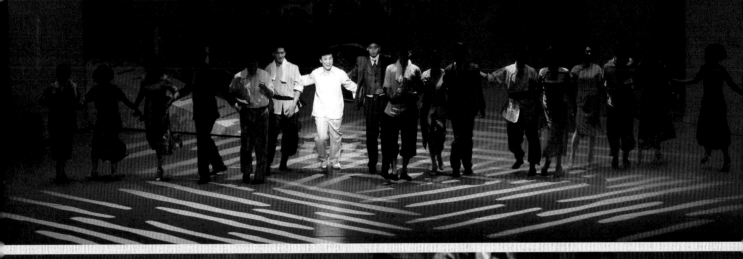
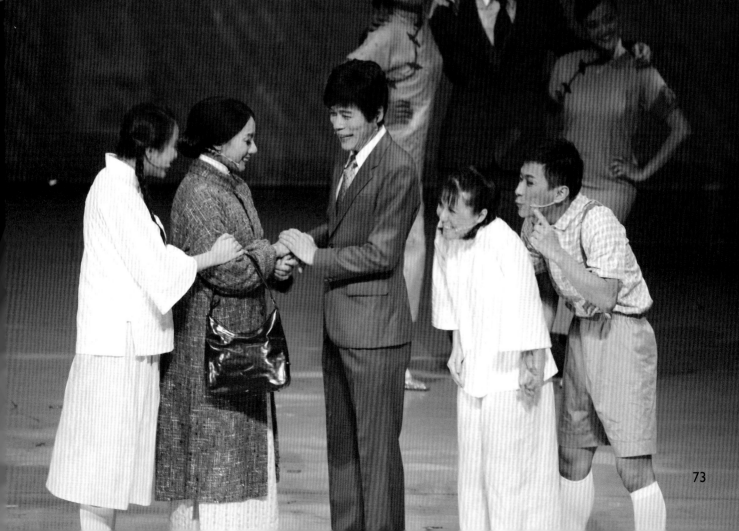

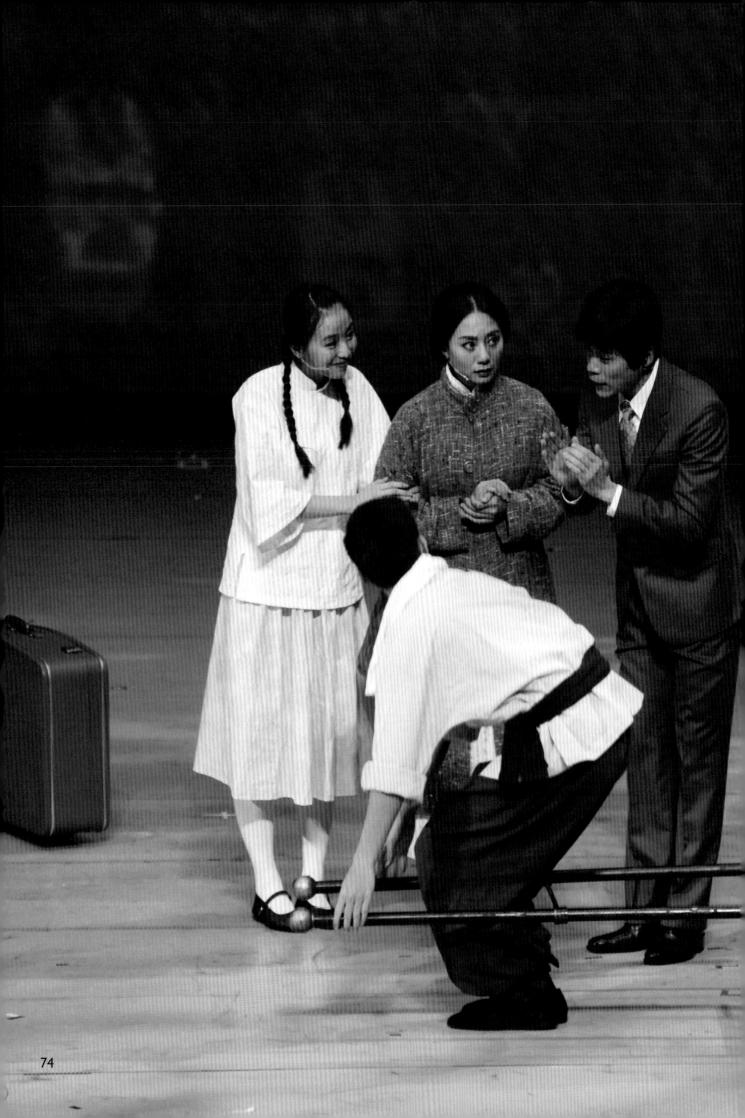

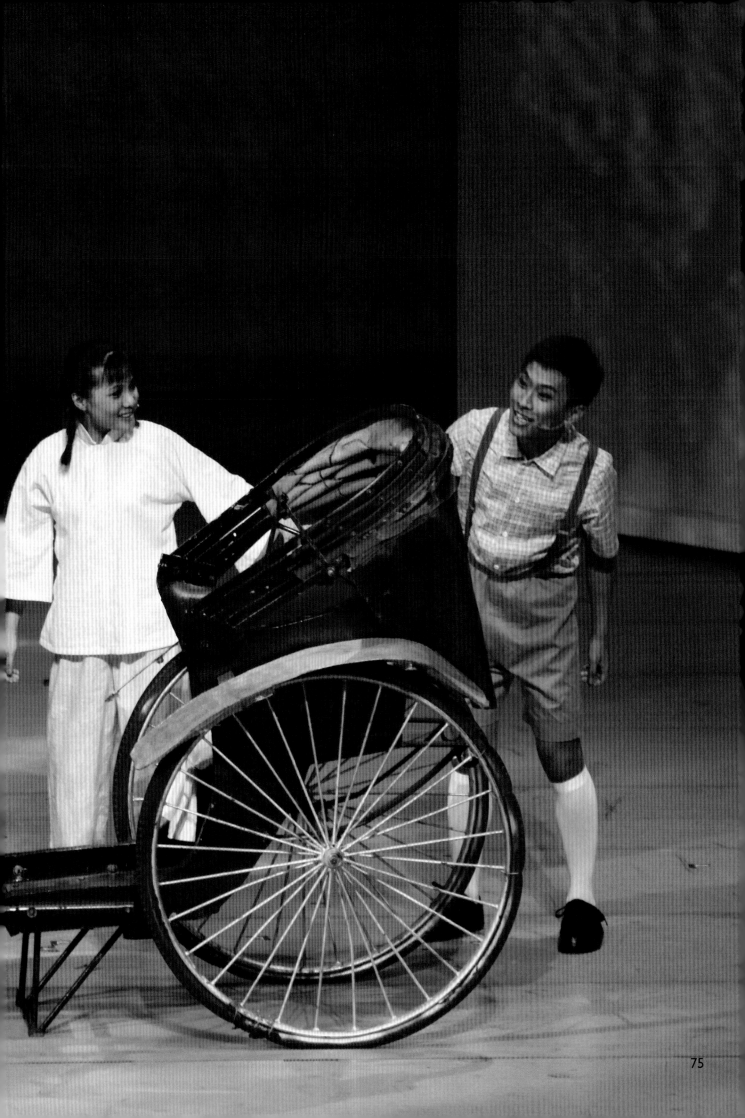

# 第九場：1931・上海

（場景轉換，舞臺上的場景也變成陳澄波上海的家，陳澄波正看著幾張書法，三個孩子圍在陳澄波身邊，張捷則是在一旁一邊刺繡縫衣，一邊笑看著澄波和孩子們的互動）

澄波：阿薇，這幾張字寫得不錯，有進步有進步！

幼年重光：阿爸阿爸，我以後也要學毛筆字，我嘛要寫得很美。

張捷：阿重真乖，真有志氣！

澄波：寫毛筆字要有耐心，手要放輕鬆……

碧女：（緊接）寫出來的字才會有感情。（一家人都笑了）

張捷：你看，你講到碧女都背起來了。

澄波：哈哈哈……真是「孺子可教也」（國語）！哈哈哈……對了，有一個好消息要跟妳們講，我在臺展無鑑查展覽過的作品〈西湖／斷橋殘雪〉要代表中國去參加芝加哥世界博覽會。

碧女：芝加哥？是在叨位啊？

紫薇：芝加哥是在美國。

張捷：美國喔？這麼遠哦？想不到你的作品煞比你走卡遠。

澄波：哈哈哈，這是一個畫家的光榮，而且我還當選中國當代十二位代表畫家之一，我也要去芝加哥參加世界博覽會呢！

重光：阿爸，我有一個問題。

澄波：什麼問題啊？

重光：為什麼西湖為啥麼有斷橋，那橋斷去是要怎樣過橋啊？

碧女：對啊，為啥麼沒有人去把他修理好呢？

紫薇：哎喲，你真憨呢！那是名叫做斷橋，不是真的橋斷掉啦！

碧女：既然沒有斷掉，是安怎要叫做斷橋啊？

紫薇：那是因為大雪落在橋頂，橋的兩邊沒有被雪蓋住，橋中間煞予雪蓋著了，遠遠看過去，若親像橋斷掉同款。

重光：喔，原來是安內。我還以為橋斷掉了，害我煩惱一下！

澄波：這就是一種形容，用藝術的方法去形容一個形影，就親像咱看到風景很美，但是在畫圖的時候，還要把看到的形影在頭殼內想過，然後再去捉住有價值咱去描寫的那個時陣。

（三個孩子若懂似不懂地點點頭）

紫薇：我還知道斷橋還有一個故事哦！

重光：啥麼故事？大姐你緊講！

紫薇：就是白蛇傳的故事啊，白娘娘和許漢文的故事。

碧女：大姐你緊講，我也要聽。

張捷：好好好，你聽恁大姐講故事，讓你阿爸稍歇睏一下。

（澄波和張捷看著天真活潑的孩子們，露出幸福的笑容，陳澄波和張捷繼續他們的談話）

澄波：這三個，實在真好玩呢！捷咧，近前我想要爭取擔任臺展審查員的機會，我有寫批去請教石川先生，但是先生苦勸我要把握我作品中純真的個性，而且利用這個機會在中國吸收中國水墨畫的方法。

張捷：我想安內也很好啊，你就安心留在上海，咱一家夥也真不容易才生活作夥，安內也真好啊。

（四周漸漸安靜，只有陳澄波夫妻輕聲的談話）

澄波：其實我日本研究科出業時，嘛也想過要繼續去法國巴黎學習，嘛是先生苦勸，我才決定來中國，把握機會學習
　　　的機會。

張捷：呵呵，石川先生真是了解我的想法！呵呵！

澄波：我在這也認識不少藝術界的同人和畫社，這幾禮拜我去參加「決瀾社」的聚會，我感覺您那種為藝術「力挽狂
　　　瀾」（國語）的精神真使人感動，我嘛決心要加入這個畫社，在那可以識悉咯卡多的畫家，有您的建議，我相
　　　信對我作品的進步一定有真大的幫助。中國的水墨畫，確實真有意思……

（舞臺上燈光漸暗，背景出現了彷彿水墨畫一般的西湖風景，場景轉換）

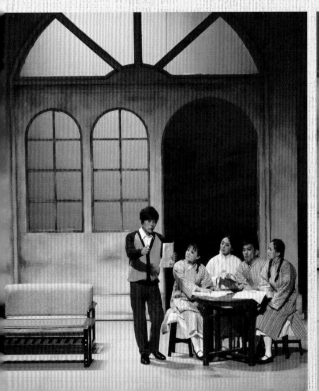
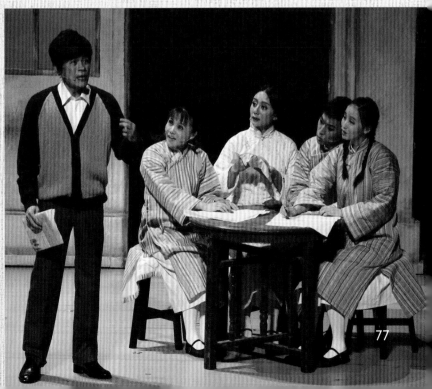

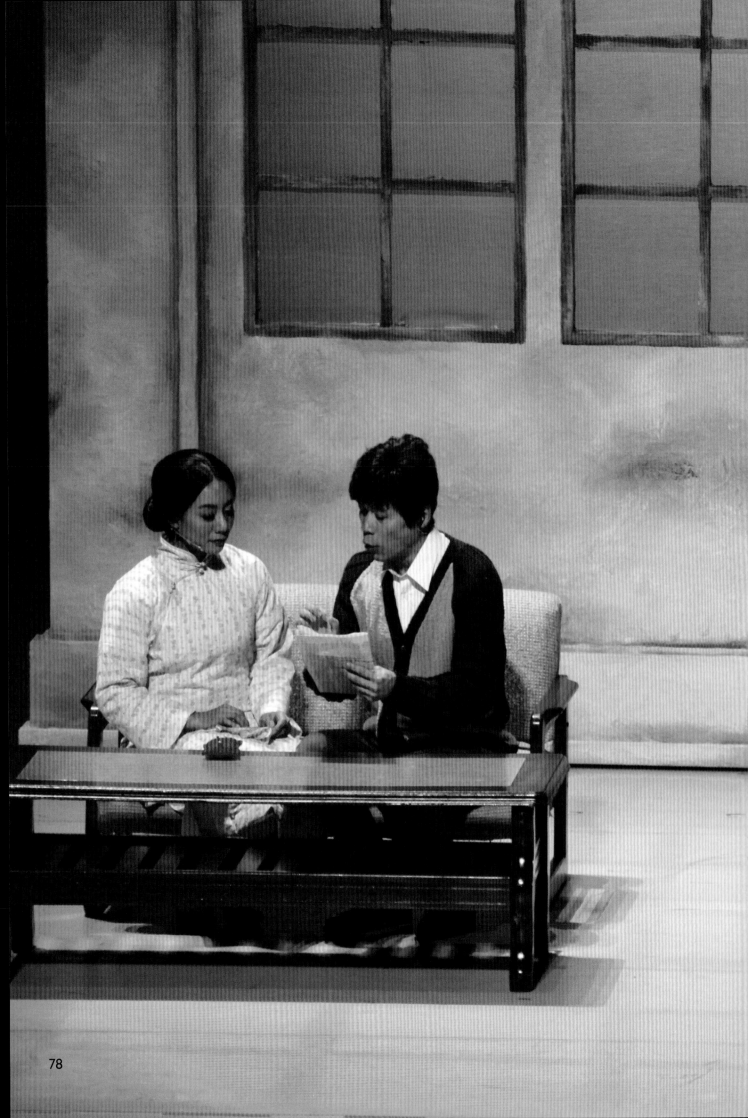

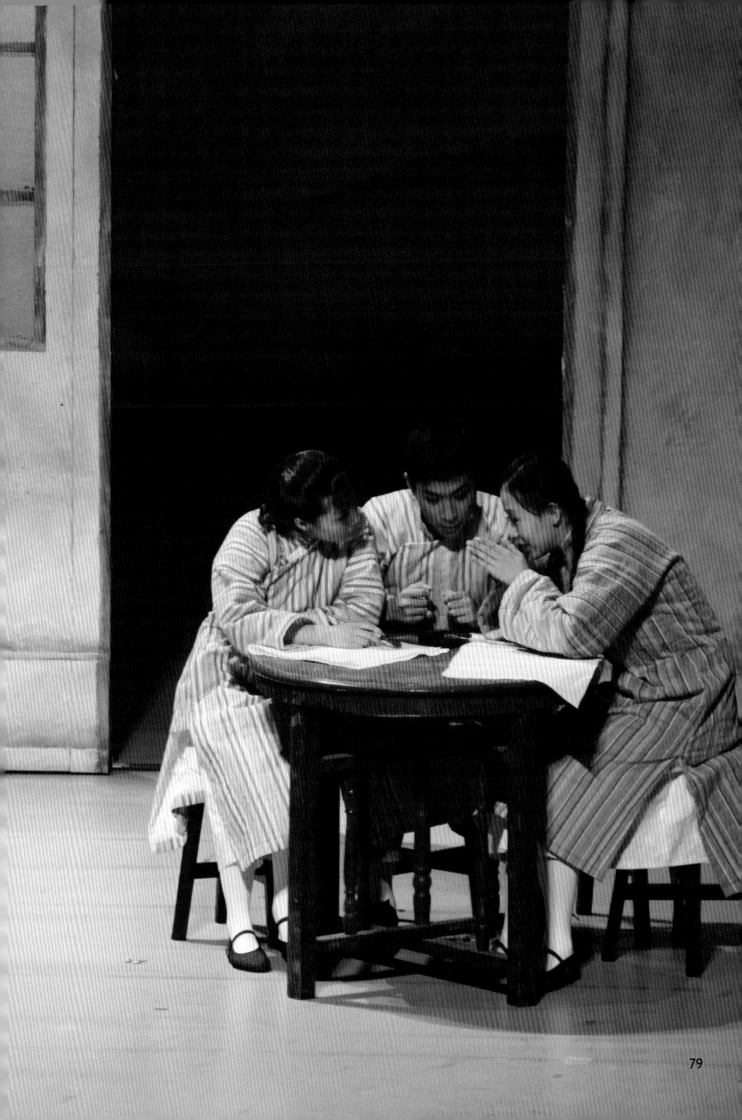

# 第十場：1932・西湖

（舞臺上燈光漸亮，在西湖風景的背景中，人群漸漸進入舞臺畫面之中，最後形成陳澄波帶著學生在西湖邊寫生的景象）

（本場語言全部用國語，甚至是帶有一點上海和蘇州腔的國語）

（歌聲中，陳澄波正耐心地為學生解釋）

曲目13【水墨風光】（國）澄波、學生們

學生們：（唱，國）水墨風光，留白似白不是白，

　　　　濃淡點點染青苔，山嵐雲海不是海，

　　　　皴擦暈染花自開，柳絮生煙橋幾重。

　　　　橋幾重，綠水一彎過橋洞，

　　　　磚色紅，江風送晚鐘，

　　　　西湖山水美人胎，扁舟搖向彩布中，

　　　　水墨風光入夢來。

澄波：……我特別喜歡倪雲林和八大山人的作品，你看他們一個用潑墨，一個則是用線描，這是和油畫技法很不一樣的，你們要多練習書法，體會運筆的感覺然後運用在繪畫當中。

學生1：老師，那留白呢？這個跟構圖有什麼關係呢？

澄波：留白不是空白，這也是中國畫很特別的地方，留白可以讓視覺更有張力，延伸畫面的想像。

學生2：哦！原來是這樣。那我們畫油畫的時候，能不能運用留白的觀念呢？

澄波：嗯，很有意思，你要不要試試看？

學生3：那會不會讓人家覺得作品沒完成啊？

澄波：在構圖時就把這種思考放進去，比如說大片的土地，大片的天空，說不定是可行的呀！

學生1：老師，可是像他就很偷懶，萬一他沒畫完就說是留白，那怎麼辦啊？（大家笑）

澄波：繪畫是感情思想的表達，只有自己知道完成了沒有！說到留白啊……

　　　（間奏後，音樂再起，陳澄波主唱，加入學生們的合唱中）

　　　水墨風光，留白似白不是白，濃淡點點染青苔，

　　　山嵐雲海不是海，皴擦暈染花自開，柳絮生煙橋幾重。

　　　花一叢，春色正艷誰與共，

　　　雨露濛，煙波垂釣翁，

　　　青山婆娑蘇堤外，墨色五彩色不空，

　　　水墨風光入夢來，水墨風光入夢。花一叢，春色正艷誰與共，

　　　雨露濛，煙波垂釣翁，

　　　青山婆娑蘇堤外，墨色五彩色不空，

　　　水墨風光入夢來，水墨風光入夢來。

（在歌聲結束時，背景的水墨風光染上了油畫的濃厚色彩，出現陳澄波以西湖、蘇州、太湖等地為主題所完成的畫作，例如〈禪坐〉便有著速寫留白的趣味）

（有女學生低著頭走了進來，神情低落，彷彿哭過一般，陳澄波發現了）

澄波：同學，你怎麼了？遲到了哦！……有什麼事情嗎？

（女學生搖搖頭，有其他學生自作聰明地猜）

學生1：他一定是沒錢買顏料啦！顏料那麼貴，可是最近日本人又在上海那邊鬧事，他父母沒辦法把錢匯過來……

澄波：是這樣啊！那你先用老師的顏料好了，來，不要客氣。

女學生：老師謝謝你，不是這樣的。

澄波：那是怎麼了？

女學生：是……是……是因為……因為（小聲）人體寫生啦！

澄波：人體寫生？哦，你是說在課堂上的裸體模特兒？

（女學生點點頭，其他學生們七嘴八舌地討論著；此時，背景的某處，悄悄緩慢地漸次揉進了幾幅陳澄波的淡彩裸女圖）

女學生：我爹知道課堂上有裸體的模特兒，把我罵了一頓，說什麼傷風敗俗，不讓我來學校了。

學生2：唉喲！那是藝術耶！人家澄波老師也畫裸女畫啊！真是沒知識。

學生3：可是鄉下人就比較保守啊！……我其實也有碰到這種質疑啊！只是我都不管，我自己知道在追求什麼就好了。

澄波：嗯……嗯！……我倒是沒想到會有這種反應。老師以前在東京習畫的時候，課堂上也有裸體模特兒，所以……不過這也難怪啊！風俗習慣不一樣，中國才剛剛開始現代化，難免會有不同的聲音啦！

女學生：我也跟我爹說啊，可是他都不聽。

澄波：我了解，像以前要去日本進修，也是受到很大的阻力啊！要有耐心，慢慢溝通……

（驀然間，遠方響起了砲聲和爆炸聲，並有火光閃爍；有一些群眾匆匆經過，議論紛紛，驚恐的表情滿佈臉上；學生也感染了這種不安）

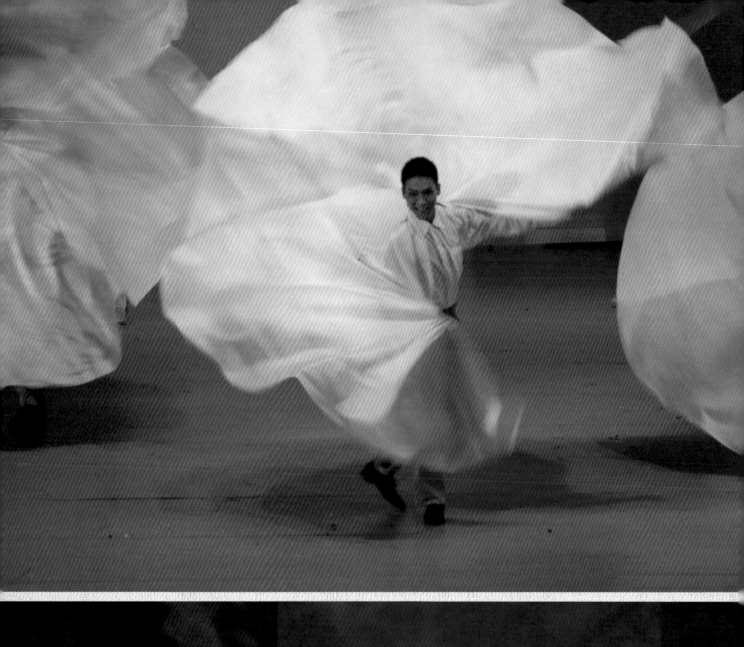

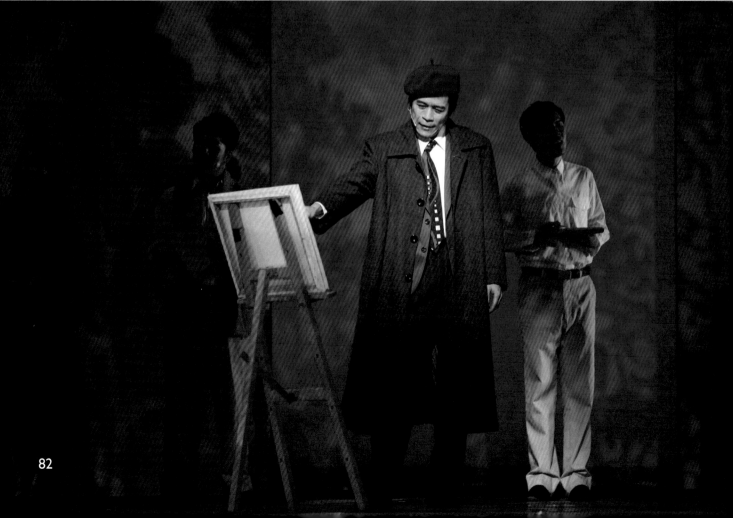

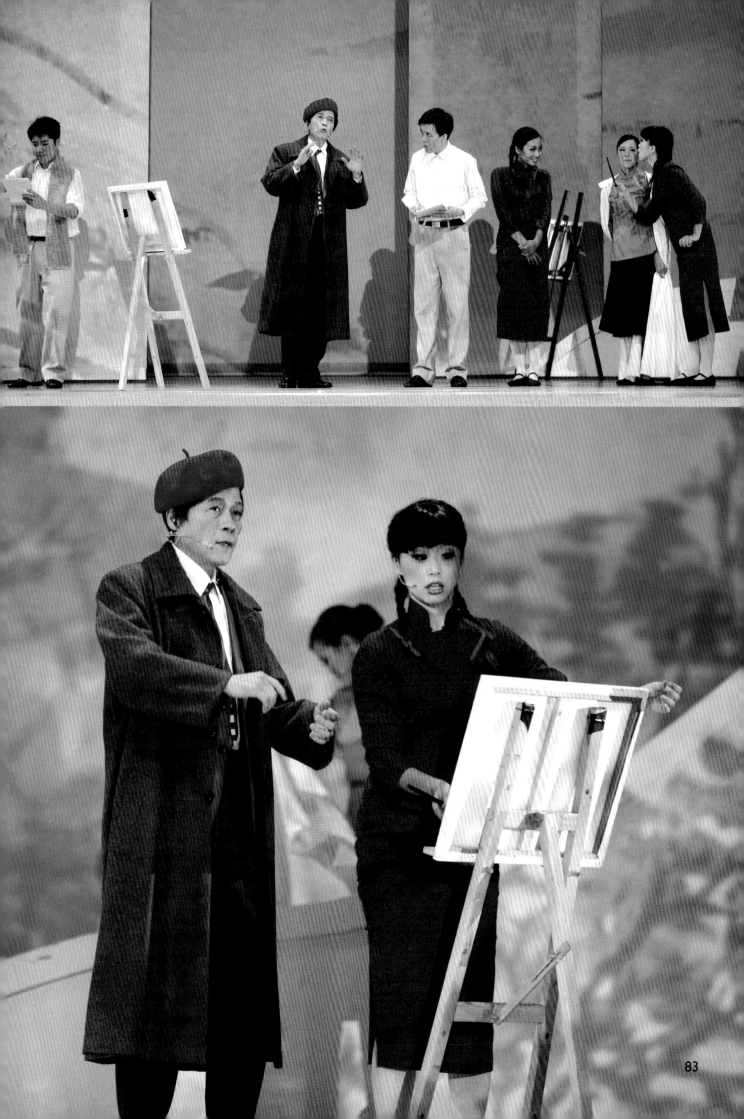

# 第十一場：1932・上海

（砲聲再度響起，背景投射出上海一二八事變的歷史影像流動著）

群眾1：打起來了，打起來了，三友實業社被放火燒了……
群眾2：軍政部已經發布非租界地區戒嚴令，趁天還沒黑，趕快回家，不然被抓到就完蛋了。
群眾3：陳老師啊！聽說日本陸戰隊裝甲車已經要攻到松滬鐵路防線了，上海很不安全哪！

（有學生被急忙跑來的家長帶走）
（音樂進，陳澄波協助學生收拾著畫具，擔憂地讓學生們都離去後，突然想到自己的家人，急忙離開）

曲目14-1【戰爭・爭戰1】（國）群眾

群眾：（唱）才聽遠方砲火聲隆隆，戰爭陰影已經來襲，
　　　終戰紀念碑還立在那裡，和平變成奢侈的奇蹟，
　　　勝利的女神的翅膀伸向天際，我們卻看不見天堂的蹤跡，
　　　幸福的喜悅竟然遙不可及，戰爭結束遙不可期。

（場景轉變成了上海法租界的邊界，有中國的士兵在梧桐樹下巡守，二月天，仍有些寒意，梧桐樹的樹葉還沒長出，枯枝顯得更加蕭索）

　　　武士精神的多禮之國，卻有最兇狠的掠奪，
　　　為了自己有更好的生活，帶給別人最無情的災禍，
　　　對戰爭恐懼也對和平懷疑，掠奪的霸氣讓忍耐有顧忌，
　　　弱小的逃避難擋強大威逼，
　　　和平希望遙不可及，戰爭結束遙不可及。

（燈暗，音樂的尾音在黑暗中慢慢拉長，營造出一種不安的感覺）
（陳澄波帶著一家人和許多民眾一起，正想要逃往法租界避難，過檢查哨的每一個人都被士兵搜索，緊張和不安的氣氛瀰漫著）
（陳澄波被搜身後，行李也被翻開檢查，被放行後，陳澄波抱著重光，張捷抱著出生不久的白梅，紫薇和碧女則是低著頭跟隨母親身邊正要過檢查哨，士兵指著張捷綁在身上的小包袱）

士兵：這個，拿下來。

（張捷聽不懂，看著陳澄波，正想開口問，陳澄波機警地拿下張捷身上的小包袱交給士兵檢查）

澄波：（臺，小聲地）伊要檢查你的包袱。
士兵：（大聲地）這是什麼？日本鬼子的錢？你們是日本人？

（從包袱中拿出一個日本的龍銀，大聲喝斥，幾個士兵立刻拿槍對著陳澄波和張捷一家人）

澄波：誤會了，誤會了。我們是臺灣人。
士兵：日本鬼子的間諜，老子斃了你。
澄波：不是不是，您誤會了！我是學校裡的老師，在新華藝專教書……
士兵：少廢話！通通都帶走！

（小孩子都要嚇哭了，張捷緊緊抱著紫薇和碧女，陳澄波則是護著重光，一家人被好幾支槍桿圍著，更有士兵作勢要用槍托打陳澄波）

（危急時，一個學校裡的校工衝了過來，他用身體護著陳澄波）

校工：軍爺啊！別打啦！別打啦！陳先生是好人！他是大好人哪！

士兵：你認識他？

校工：是是，陳先生是學校的老師，他人很好，鬼子兵打到上海之後，學校發不出工錢，要不是陳先生接濟我，我們一家都要喝西北風了。他是好人，他是好人啊！

士兵：嗯！那他為什麼有鬼子錢？

澄波：路上撿的，不知道那是日本錢。

校工：對啦對啦！他們不知道那是鬼子的錢。

（士兵半信半疑地再三打量陳澄波一家人，緊張的氣氛瀰漫著；旁邊過檢查哨的民眾低著頭偷偷看著陳澄波一家人，大家都怕惹事似得快步經過）

校工：軍爺，我向您保證，陳先生真的是很好的人，是咱自己的同胞啊！

（士兵終於點頭了，手一揮，陳澄波趕緊帶著妻小離開崗哨，老校工仍然不斷地對士兵打躬作揖，然後與陳澄波一家人在舞臺的角落相會合）

士兵：好啦！……走了！

澄波：老王，謝謝你，你救了我們一家人。

（張捷不斷向校工鞠躬致謝，孩子們也懂事地跟著鞠躬）

校工：陳先生您就別客氣了，要不是您的幫助，我們一家子七八口早就餓死了。

澄波：謝謝你！謝謝你！

校工：你們還是快走吧！法租界雖說暫時比較安全，可是鬼子兵不知道什麼時候發起瘋來，恐怕也是危險之地，你們要多保重。

（校工離去，陳澄波看著校工的背影，喃喃自語）

澄波：（臺）捷咧，看這個情形，上海真危險，我應該先把恁送返臺灣才對。（對張捷）我明天就去給恁買船票！

（陳澄波一家人在漸暗的燈光中離去，轉場音樂起）

曲目 14-2【戰爭‧爭戰‧尾聲】（國）群眾

群眾：（唱）戰爭結束，遙不可期。

（舞臺上場景迅速轉換，背景則是出現了陳澄波較為沉鬱的上海後期畫作，最後是陳澄波 1932～1933 所畫的〈上海碼頭〉）

（幕漸落，中場休息）

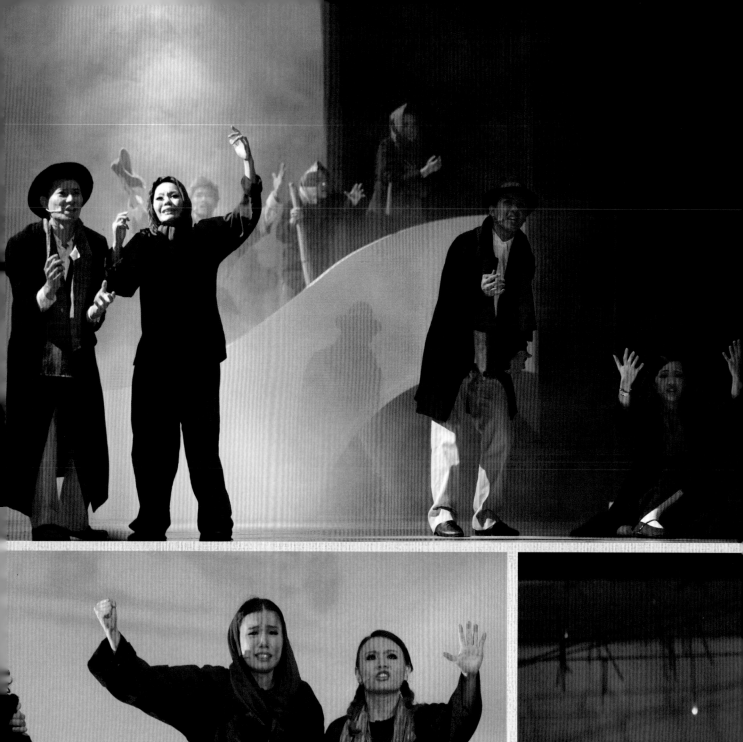

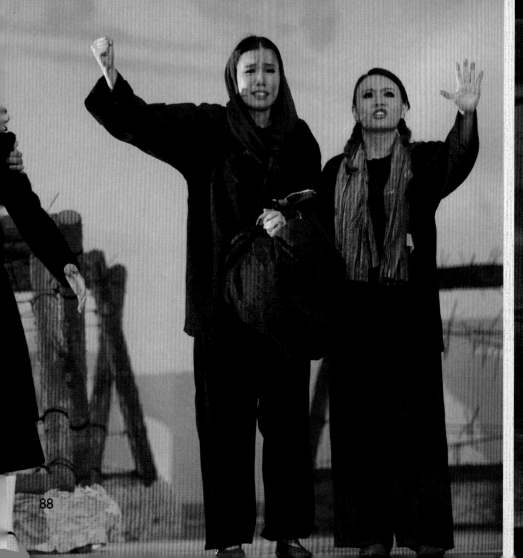

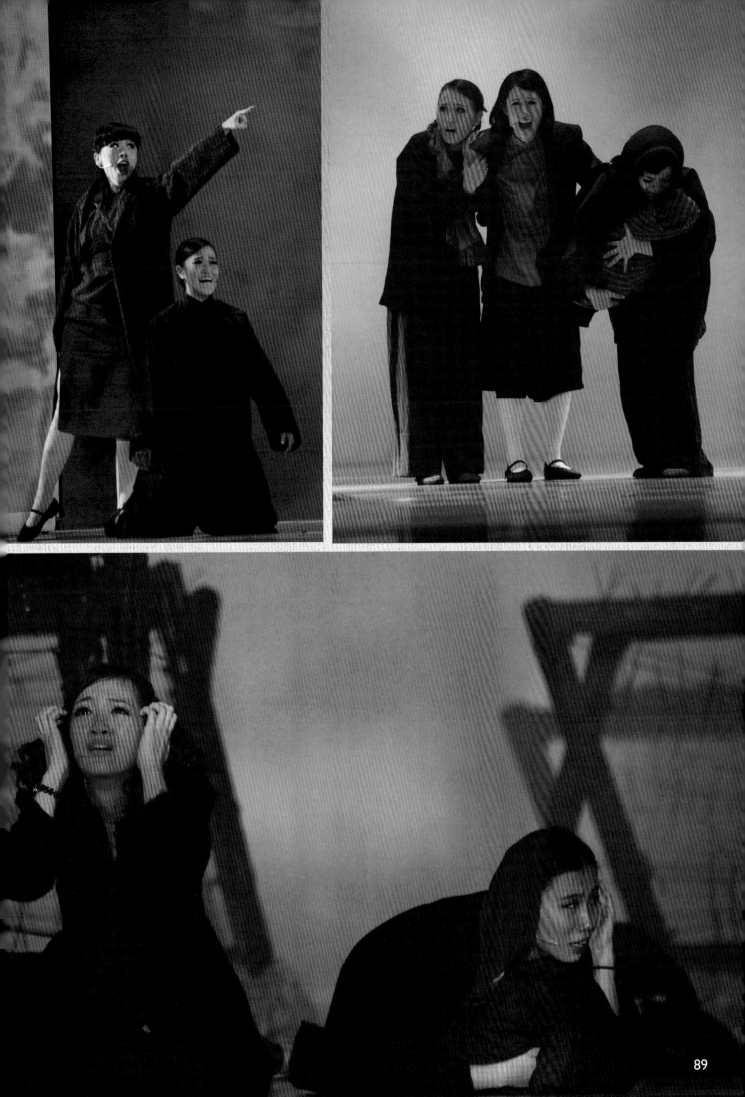

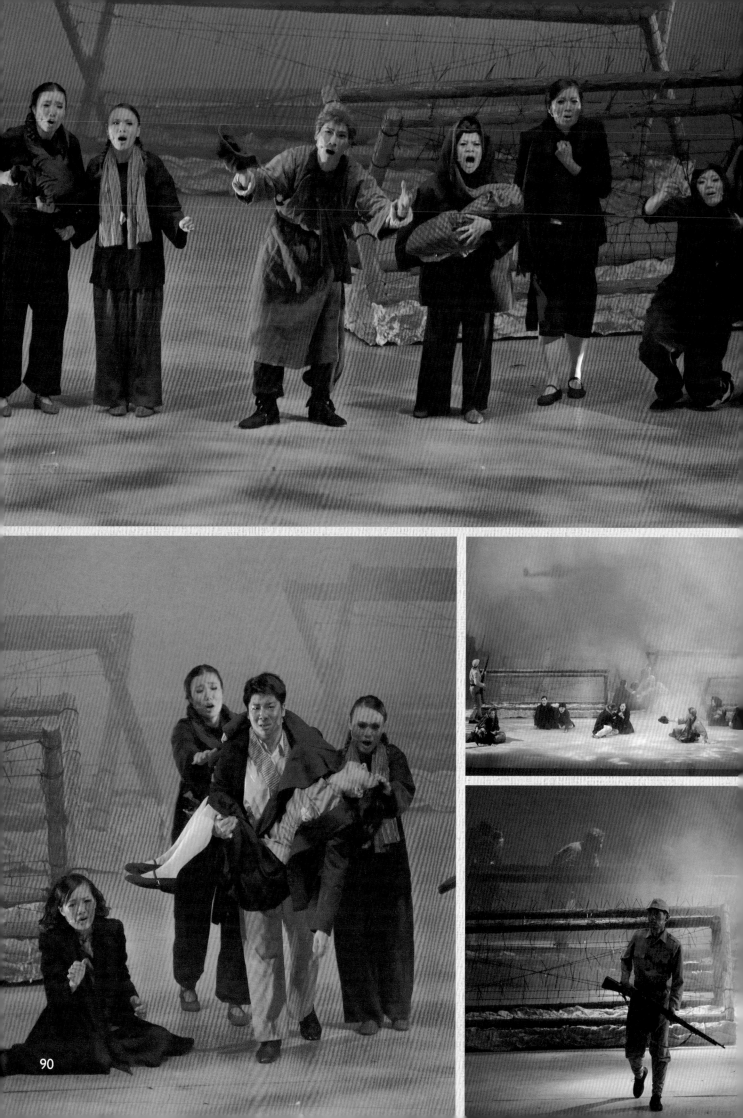

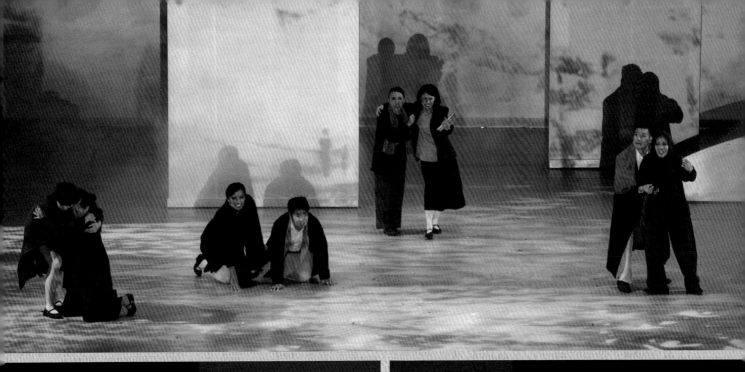

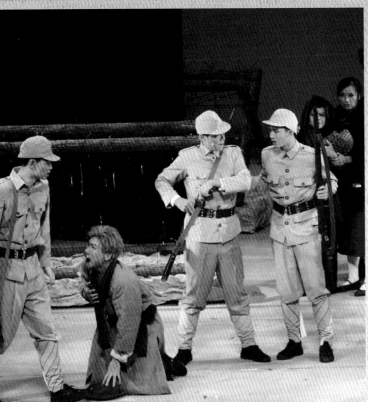

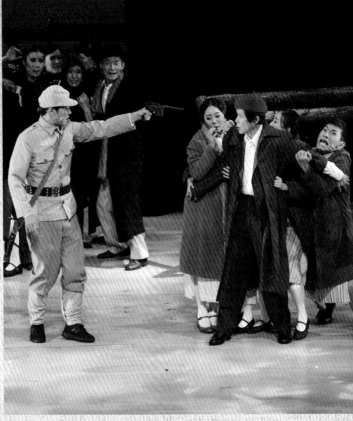

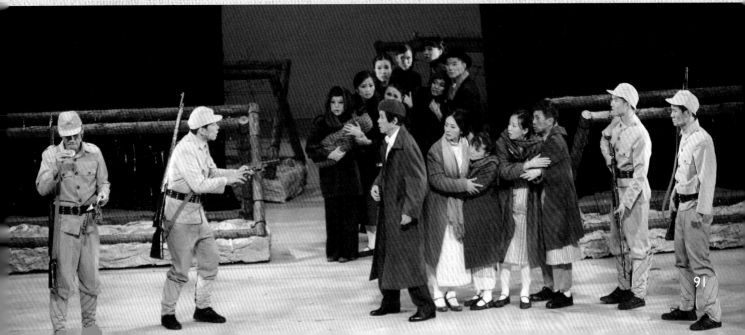

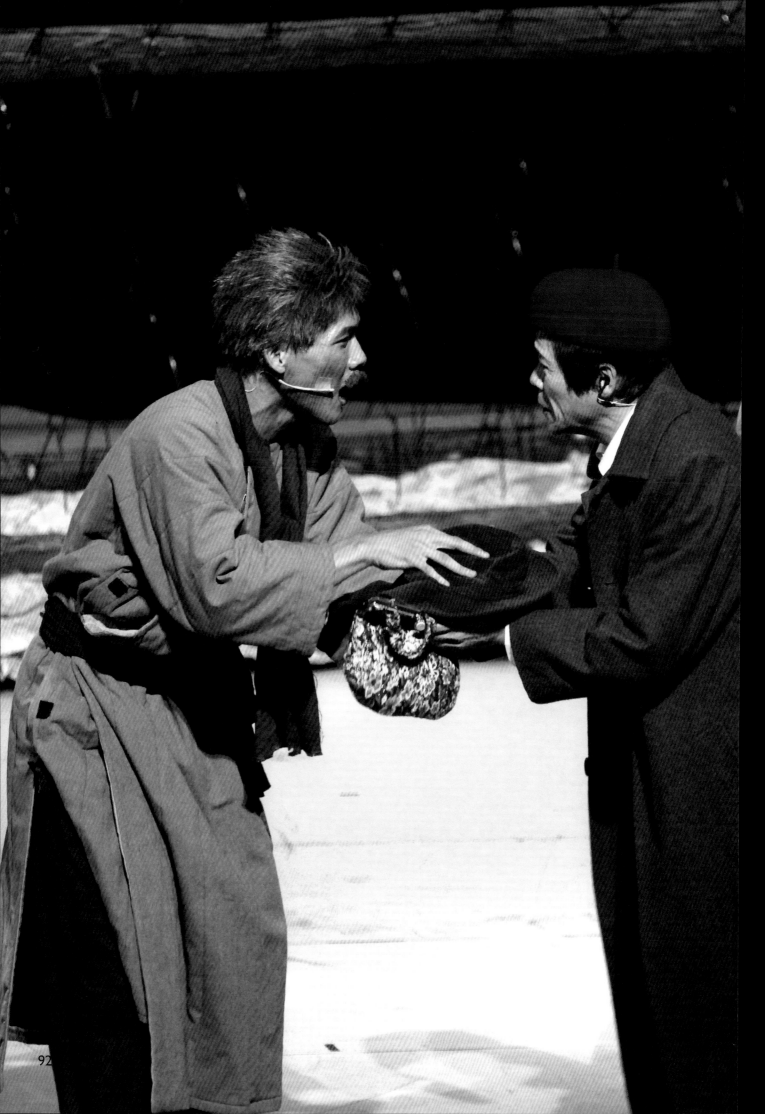

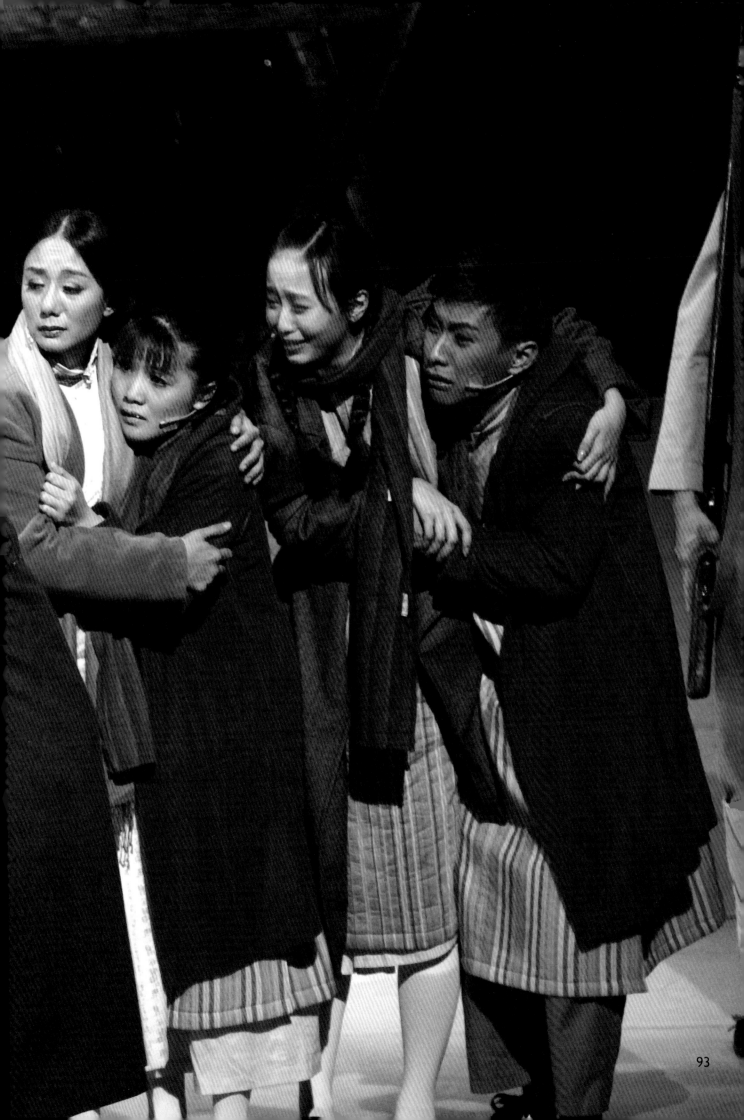

# 第十二場：1933・嘉義

（燈亮時，場景回到了陳澄波嘉義的家裡，張捷正在教來喜刺繡的針法，陳紫薇慌慌張張地跑進來，看到張捷立刻就放聲大哭）

張捷：不對！這樣要多轉一圈了。

來喜：小姐，這樣就多轉一圈了。

張捷：這麼懶惰，阿吶會嫁不出去啦！

張捷：是安怎？什麼代誌？

來喜：大小姐，你緩緩講，莫哭。

紫薇：我聽人講，阿爸返來臺灣的船遇到颱風……翻船啊！哇……

張捷：你是聽啥麼人講的？哪有這款代誌？

紫薇：是天順伯仔講的，伊講報紙攏有寫。

張捷：來喜，你去問卡詳細咧。

來喜：好！我才在想呢！頭家兩個月前就寫批返來講要返來，怎會……

（紫薇一聽到來喜這麼說，更是放聲大哭）

張捷：好了啦！莫在這猜來猜去，去問卡詳細咧再講。

來喜：好好好！

（來喜匆匆離去，阿嬤聽到紫薇的哭聲也蹣跚地跑了出來探究竟）

阿嬤：是什麼代誌？唉喲！是啥麼人給你欺負？我一個乖囡仔！阿祖惜惜！

紫薇：阿祖，阮阿爸伊……

張捷：沒啥麼代誌，恁免煩惱。近前也有謠傳講澄波送咱返來臺灣時，掉落去船邊，那攏嘛是黑白講講的，戰爭時陣，話頭也卡多，咱心要抓乎定，啊無整天煩惱就煩惱到破病。

阿嬤：對啦對啦！吉人天相，阮澄波有福氣，嘸代誌，嘸代誌啦！

張捷：紫薇，你扶阿祖去歇睏，自己去洗一個臉，看你哭嘎安內，整面攏是水。

（紫薇抽抽咽咽地止住啼哭，扶阿嬤進去）
（看著紫薇和阿嬤的背影，張捷卻也免不了擔心起來，她不禁合掌向天禱告）

曲目 15-2【思念的人】（臺）張捷

張捷：（唱，臺）

　　　我相信天公伯仔有在看，伊未予善良的人這麼孤單，
　　　伊未將幸福家庭來打散，我相信天公伯仔伊有在看！
　　　自那天你牽我的手腕，我就知這條路咱愛行相偎，
　　　自那天你擎起那支傘，風風雨雨咱攏未散。
　　　思念的人是我的心肝，天公伯仔伊會尚細聽，
　　　伊知影我聲聲叫你的名，伊知影咱夫妻會互相惜命命。

（歌聲結束，來喜跑進來，她上氣不接下氣地說不出話來，張捷看到來喜的模樣，也不禁緊張起來）

來喜：小姐小姐！我跟你講！小姐！先生．先生伊．伊……
張捷：先生安怎了？妳緊講啊！
來喜：伊……伊……
張捷：緊講啊！
來喜：伊……伊返來囉！

（突然的驚喜和緊張情緒的放鬆讓張捷頓時有些目眩，來喜趕緊扶住張捷；陳澄波提著行李走了進來，夫妻倆人對望，陳澄波放下行李和畫架，慢慢走近張捷，牽起她的手，而後輕輕擁抱；來喜悄悄地將行李和畫架帶進去，張捷在陳澄波的懷裡，情緒激動地忍不住落淚）

張捷：（清唱）我相信天公伯仔伊有在看！

（張捷唱完，幾乎泣不成聲，音樂揚起，燈光漸漸轉變，夫妻二人牽手慢慢離場）

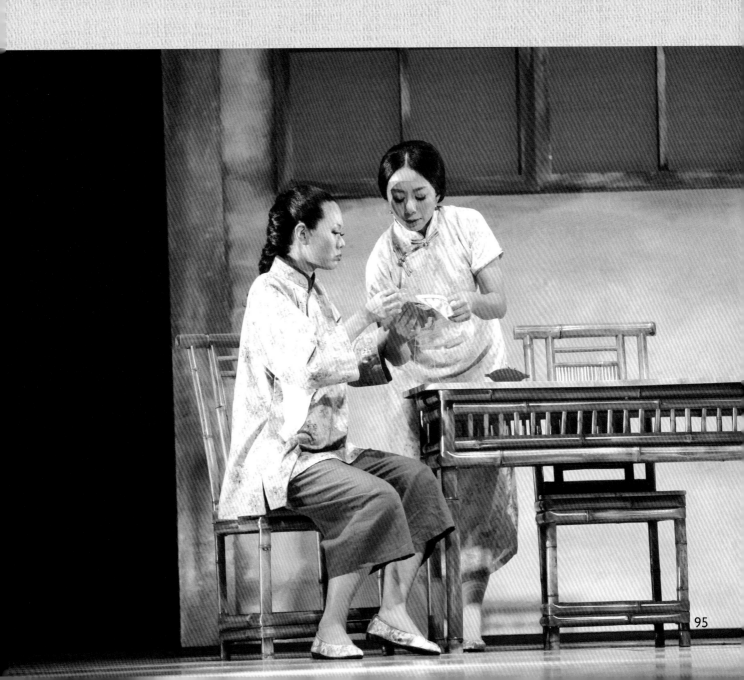

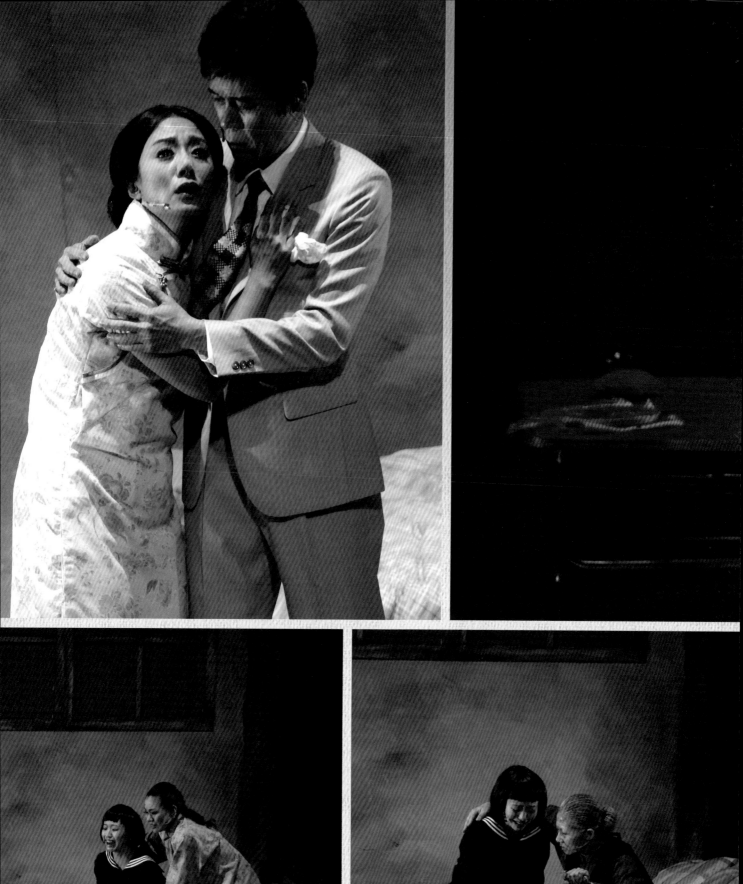

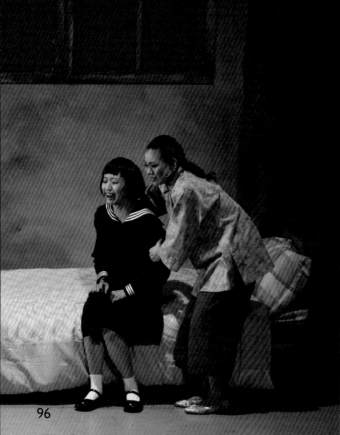

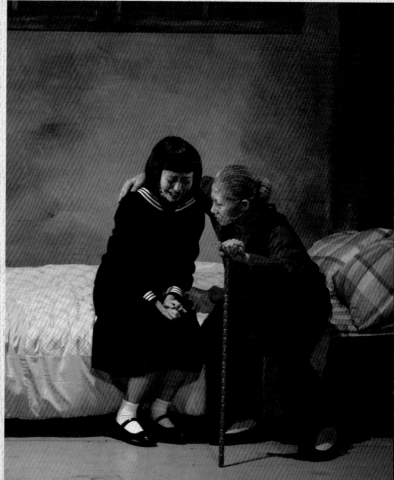

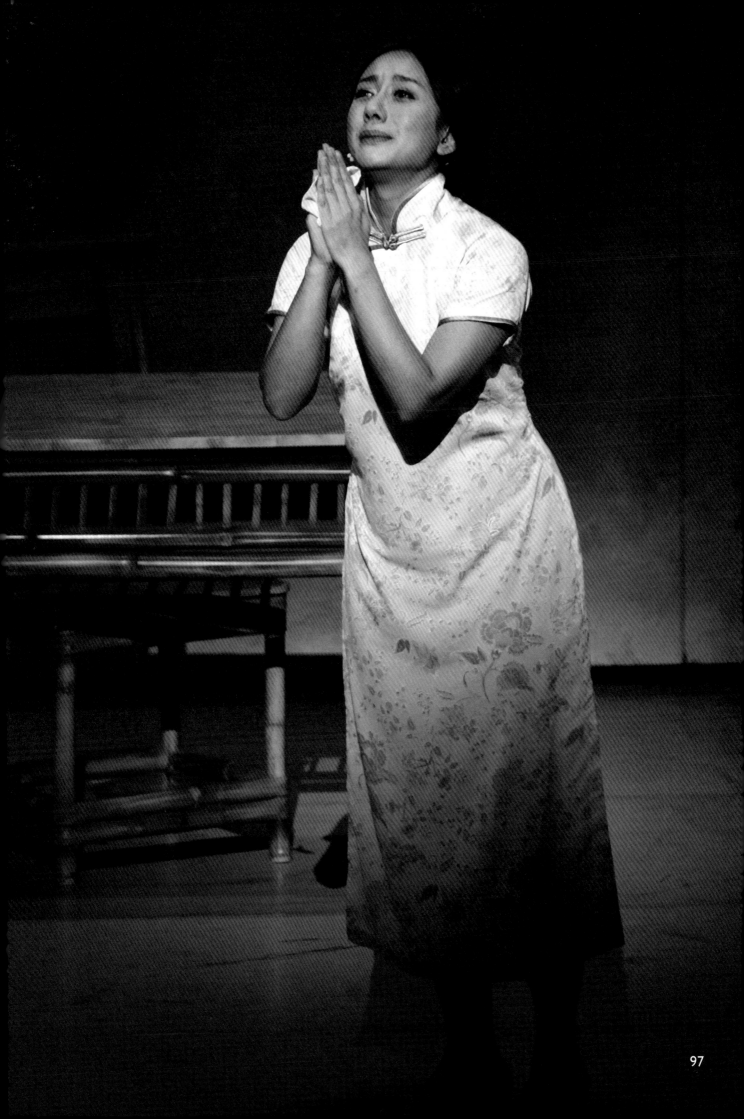

# 第十三場：1933～1937 · 嘉義

（舞臺的一角柔進一個光圈，阿慶走進了光圈）

阿慶：1933 年六月，澄波在家人的期待下終於從上海回到了臺灣。命運帶給澄波很奇妙的安排，如果不是他平時待
人寬厚，也就不會有後來在危難中及時挺身而出的校工老王，當然也不會有後來的畫家和偉大的畫作。回到臺
灣後，澄波從此定居在這片他最熱愛的土地上，開始了他生命中最重要的自由創作期。一年三百六十五 天，
只有二個月的時間能夠真正住在家裡，其餘的九個月都在全臺各地旅行作畫。

（阿慶的光圈消失，阿慶走入舞臺上已經轉換成的嘉義公園場景中，成為景中的人物。在接下來的場面中，
陳澄波的畫架將隨著背景畫面的變換以及戲劇的段落改變位置，彷彿在各種不同的地方，從各種角度將風景
繪入畫布之上）
（陳澄波騎著腳踏車，載著重光來到了嘉義公園中，擺好畫架之後，重光幫忙提水之類的雜事，陳澄波則開
始作畫，一支畫筆在他手中彷彿是一把劍，他揮舞著筆如劍，將自身融入在景物中，在歌聲中，漸漸有民眾
圍觀，或好奇或感動）

> 曲目16【畫家之歌】（臺）澄波、群眾

澄波：（唱）層層樹葉，無風輕輕搖，
　　　原來鳥仔步步躍（ㄅㄧㄡˊ），
　　　運筆親像劈劍道，畫出樹影無風搖。

（背景轉換成嘉義市街中心的噴水池，許多人在圍觀，年輕的張義雄在噴水池邊看到陳澄波的作畫，感
動與驚訝充滿他的眼神，陳澄波暫停畫筆，將佈局構圖的心得分享給身邊的民眾）

張義雄：我以後一定要像你一樣，做一個藝術家。
陳澄波：真好真好，安內咱就是同行的藝術同人囉！
張義雄：安內我以後就要教你老師囉！
陳澄波：你太客氣了！

澄波：（唱）心澎湃，感動人間大世界，
　　　怎安排，取景入圖內？
　　　噴水池邊小男孩，介紹圖景予伊知。

（背景轉換成阿里山林地，陳澄波走以登上山邊作畫，他擦著汗，看著自己的畫作，彷彿有所疑惑而思考，
在歌聲將結束時，林務人員走近陳澄波身邊）

澄波：（唱）踏步入山，崎嶇山路彎，
　　　田地一層一層高，樹皮有歲心不亂，
　　　擦筆畫出百年歡。
澄波：借問一下，依你的經驗來看，我畫的這欉檜木，看起來有多少年歲？
林務人員：嗯嗯，上嘸也有六百年喔！
澄波：有影哦！安內我就放心啊！我就是要畫出樹基的年歲！

（背景轉換成多幅淡水以及臺灣其他各地的風景畫，在不同的地方，澄波熱情地和不同的人相互交流）

澄波：（唱）紅厝瓦，青苔爬上白牆壁，
　　　彎路埕，黃土半片瀉，
　　　金色日照淡水岸，淡水美景罩心肝。

（場景再回到了嘉義公園，舞臺上的畫面漸漸安靜下來）

澄波：（唱）山不動，山腰雲海不老翁，

　　　　水流動，水色不相同，

　　　　運筆如劍心感動，畫出畫中靜與動。

　　　　運筆如劍心感動，畫出畫中靜與動。

阿慶：全臺不斷旅行的澄波，將他對鄉土的愛，以及對於新世界的憧憬和期待，都表達在一幅又一幅的畫作中，在他的風景畫中大部分有人物點景，也有像母雞帶小雞、攤販等等點景，更不斷出現電線杆、洋傘等等文明世界的東西，這些都是他所身處的環境，更是生活在他身邊的臺灣老百姓，因為澄波不僅想要畫出好山好水，他也要把人情味和他南臺灣陽光一般的熱情，都寫入畫作中。

（阿慶走入公園裡，陳澄波正帶著二女兒碧女在公園裡作畫；陳澄波依然用盡力氣下筆如劍，而碧女則顯得心不在焉）

澄波：碧女，是不是身體嘸爽快？哪會這麼沒精神？

碧女：嘸啦！

澄波：卡專心點薄，你安內是畫不好的。

碧女：（小聲）人本來就沒想要畫啊！

澄波：你講啥？

碧女：嘸啦！然在畫呀嘛！

澄波：妳看妳，這是在畫啥？不搭不漆，阿爸是安怎教妳的？

（碧女沒有回答，低著頭，很委屈的樣子）

澄波：妳還在想去游泳是否？

（碧女偷看了澄波一眼，發現澄波有些惱怒，趕緊低下頭）

澄波：妳怎麼這麼不受教？游泳是去迄迌……

碧女：人都跟同學約好了，你害人跟人失約……（快哭出來了）

澄波：那妳跟阿爸的約束呢？咱不是早就講好要出來畫圖？

碧女：啊不過……

（澄波沒有說話，只是瞪著碧女，碧女不敢再回嘴，心不在焉地在畫布上抹上顏料；澄波看見碧女幾乎是亂畫，生氣地拿著畫筆沾上黑色顏料，往碧女的畫布上抹了下去）

碧女：阿爸！

澄波：嘸想要畫歸氣攏莫畫，天黑一屏了啦！

（澄波氣得丟下筆，碧女哭了）

澄波：返去，返去厝內自己反省。

（碧女哭著離開了；音樂起，澄波望著女兒的背影，既心疼又遺憾）

澄波：（唱）希望少年的妳會當知，繪圖是一種幸福的光采，
　　　　機會是永遠無法度咯重來，人生的路途也嘛步步哉[17]，
　　　　咱要知影如何把握現在，嘸希望妳留著遺憾和無奈。
　　　　獵鷹飛高才看得到大海，菜籽落土才發得出芽，
　　　　心中若是充滿對土地的愛，一枝筆會畫出真多色彩，
　　　　用咱的心觀看這個世界，就會找到自己所愛的未來。

（澄波默默收拾著女兒的畫架，長長地吸一口氣，提起筆，繼續他自己的作畫）
（阿慶走進了舞臺，看著陳澄波作畫的背影，他有點感嘆地說）

阿慶：澄波的五個小孩中，也只有二女兒碧女遺傳了他繪畫的天份和興趣，也許是愛之深責之切，澄波只是想要告訴碧女，要把握當下的機會，否則就會有遺憾。……把握當下……把握當下……！用心觀看這個世界，就可以找到自己所愛的未來，這句話，仿佛也是在教導我，我似乎能感受到澄波仙那種熱情和對後輩的提攜和期待！

（空襲警報響起，民眾奔走，陳澄波也迅速地收拾畫具，離開了舞臺；四周隨即響起了飛機和轟炸的爆裂聲音，煙硝瀰漫，場景轉換）

# 楔子：1937‧嘉義

阿慶：1937 年，太平洋戰爭爆發，作為日本殖民地的臺灣，無法倖免地捲入了戰爭的陰影中。美軍飛機轟炸的「爆擊」，在嘉義造成了很大的震撼。

（阿慶的歌聲中，二次大戰嘉義地區的歷史光影在背景中流動著；對應著背景的畫面，舞臺上也可呈現出配合的舞蹈場面）

阿慶：（唱）好不容易才喘一口氣，還來不及休養生息，
　　　　爆擊的陰影就已經來襲，黃金年代還在記憶裡，
　　　　勝利的女神的翅膀伸向天際，
　　　　我們卻看不見天堂的蹤跡，幸福的喜悅竟然遙不可及。
　　　　戰爭結束遙不可及，戰爭結束遙不可及。

即使在這樣困苦和物資缺乏的戰爭年代，澄波也沒有放棄他旅行全島作畫的意志，他為了推動美術教育，更創立了臺陽美術學會，像孩子一樣的呵護著；而妻子則是全心支持著丈夫的藝術理想，經常在孤燈下，一針一線地刺繡、縫補，以貼補家用，夫妻之間的針線情深令人動容。

---

[17] 哉，亦即「穩當」。
[18] 本首再現歌曲可依實際需求改為演奏曲，配合舞臺上的歷史影像即可。

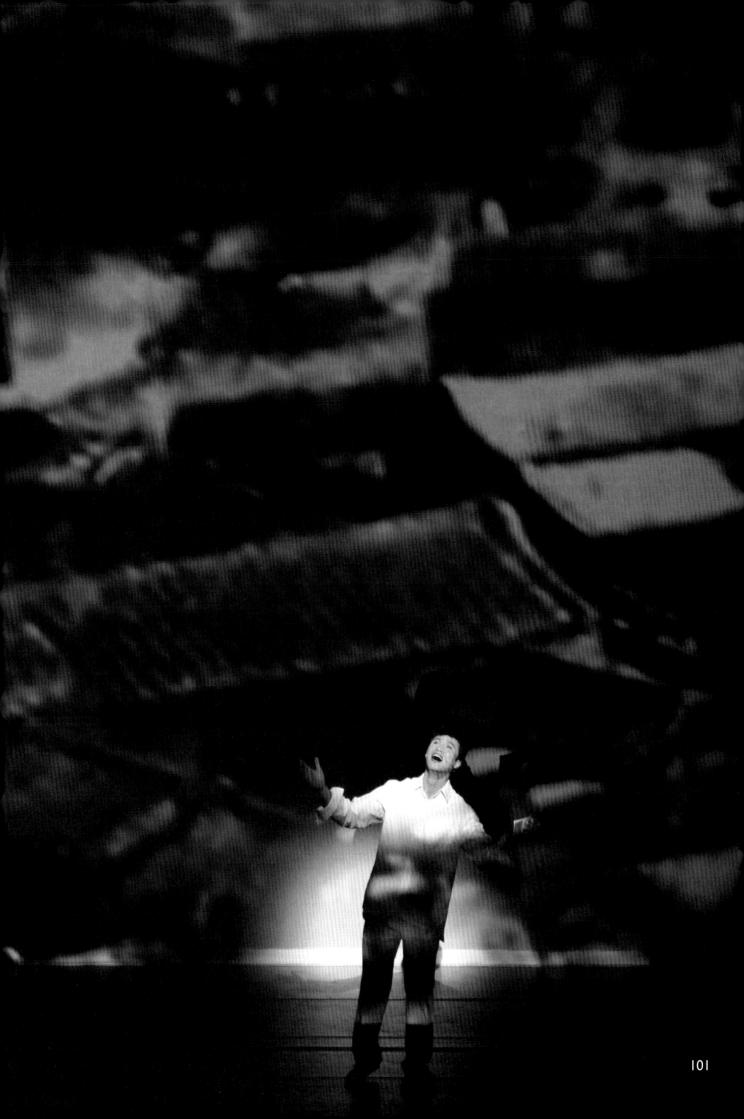

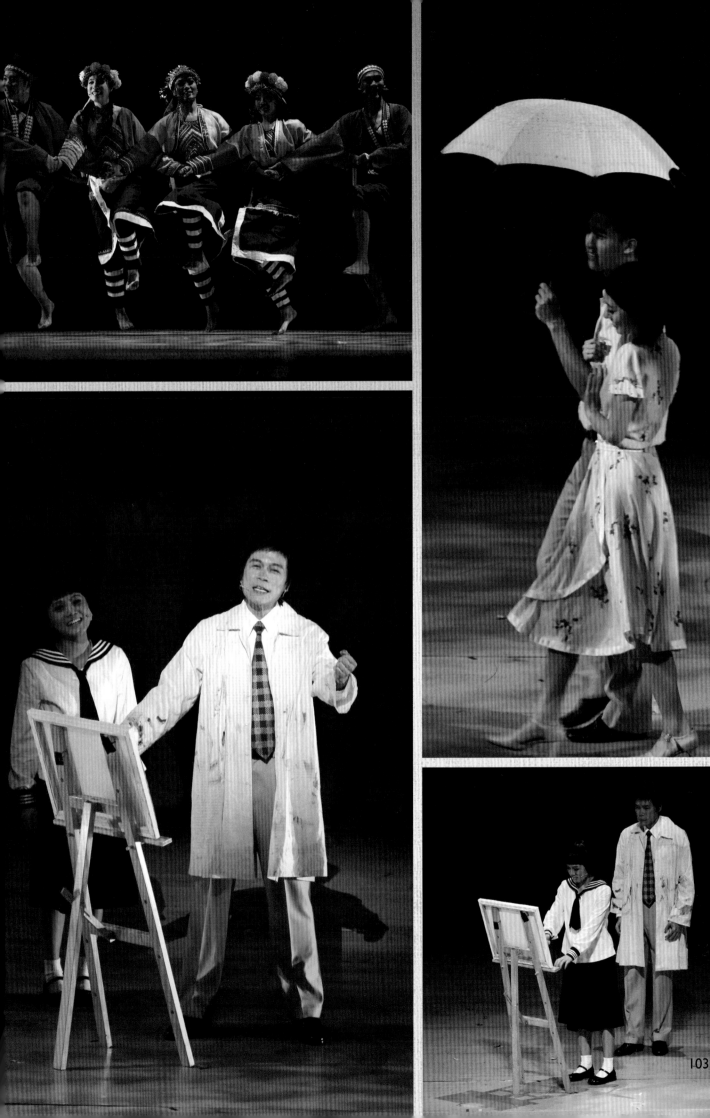

# 第十四場：1939～1945・臺灣／嘉義

（在陳澄波的家裡，張捷為陳澄波打點行李，澄波看著妻子，有感而發）

曲目19【針線情深】（臺）澄波、張捷

澄波：（唱）有人寄付為了濟貧救苦，有的奉獻是鋪橋造路，
　　　　　　自細漢就想畫美麗的圖，舖一條人生的藝術之路。

張捷：（唱）我不知天有多高地多厚，我只知影我是你的家後，
　　　　　　為你晟養全家照顧嘎到，我只知影你畫圖上蓋鰲。

澄波：（唱）棉被有牽手的味陪伴我，

張捷：（唱）人生的針線縫未煞，

澄波：（唱）行走四方的男兒未孤單，

張捷：（唱）因為大船若行久總是要靠岸，

澄波：（唱）因為思念妳的心會安慰我，

張捷：（唱）做你的家後我嘛未孤單，

澄波：（唱）返去厝的路我會記在這，

兩人：（唱）咱的心親像針線連相偎。

（音樂襯底，張捷陪伴陳澄波走到了門口）

張捷：對啦！紫薇的嫁妝你有打算要安怎辦？

澄波：我會想辦法。

張捷：伊昨講想要一枝深藍色的洋傘，你去臺北時找看咧！若是有，就買給伊，上嘛也是一項嫁妝。

（澄波點點頭，離去；場景轉換，張捷離場，陳春德上場）
（澄波走近陳春德身邊）

澄波：春德，我這回從嘉義出來的時，我大女兒想講要買一支深藍色的洋傘，我全臺北找透透也看嘸伊愛的式樣，實
　　　在是真煩惱。

陳春德：聽澄波仙的意思，恐驚是知影有人拜託我從神戶買了一支深藍色的洋傘，你想愛我讓予你是否？

澄波：歹勢歹勢，你嘛知影我厝內沒什麼財產，想要給女兒嫁妝也真有限，女兒的心願若是能夠達成，也算是予伊伊
　　　有意義的紀念嫁妝。

陳春德：（假裝很為難）那是我坐五天渡輪才買返來的物件呢！

澄波：（抓抓頭，不好意思）歹勢歹勢，你嘛知影我疼女兒……

陳春德：歹勢啦！跟你沒大沒小開玩笑啦！看到老爸的這麼疼女兒，我也真正受你的感動！

（陳春德拿出了洋傘交給陳澄波，陳澄波不斷道謝後離去；場景轉換，陳澄波回到了家中，放下行李）

澄波:紫薇、紫薇!你來一下。

(紫薇出場,已是落落大方的大姑娘;陳澄波將洋傘藏在身後)

澄波:妳猜看看,阿爸給妳帶啥麼返來?
紫薇:是……啊!我知,阿爸你真正找到了?
澄波:妳咯真巧,一猜就猜到。
紫薇:阿一爸!你的表情根本就藏不住秘密好不好!

(陳澄波將洋傘拿了出來,紫薇雀躍不已;陳澄波慈祥地看著紫薇,背景中配合陳澄波的對白,悄悄揉進了〈清流〉、〈嘉義街景〉和〈駱駝〉等幾幅畫)

澄波:紫薇,妳沒多久就要嫁予添生囉,阿爸有話想要對妳講。
紫薇:是,阿爸!
澄波:添生是阿爸的學生,也是阿爸幫妳選的子婿,我爸希望妳會當有一個幸福的婚姻,我嘛相信添生會好好照顧妳。阿爸卡憨慢,也未當傳啥麼嫁妝予妳,只有幾幅圖,和這支洋傘與妳做紀念,祝福妳夫妻感情永遠未散,家庭永遠幸福快樂。
紫薇:阿爸!……

(紫薇投入陳澄波的懷裡,父女緊緊地抱著,有很多的不捨)

(緊接著爆竹聲響起,喜慶的音樂響起,燈光場景皆轉換,背景出現了嘉義噴水池的場景)

阿慶:漫長的等待過去了,戰爭結束,臺灣光復了,這對澄波來說,無疑地是像嫁女兒一樣的極大喜慶,他寫下了這樣一句話「吾人生於前清,而死於漢室者,實終生之所願也」!

(嘉義噴水池旁的市街熱熱鬧鬧,人聲鼎沸,鞭炮聲四起,配合著歌聲,陳澄波也加入了慶祝的行列,大家拿著青天白日滿地紅的國旗,喜氣洋洋,最後,陳澄波1946年〈慶祝日〉的畫面在舞臺上完成)

曲目20【慶祝日】(臺)群眾、(澄波一家)

群眾:(唱)生在前清被殖民,嘸采19花紅聞沒味,
　　　光復以後做國民,春風微微花先香;
　　　慶祝日的歌聲電台大放送,大家手擎國旗大聲唱,
　　　啊～～青天白日滿地紅!
　　　家家戶戶炮啊連續放整掛,街頭巷尾人人嘴角笑嗨嗨,
　　　歌仔戲布袋戲看嘛看未煞;攏在期待和平幸福的世界。

(正當大家喜氣洋洋時,一列接收臺灣的中國兵的剪影從背景走過,落魄的模樣讓所有用力揮舉「歡迎中華民國」標語和國旗的手漸漸停了下來,群眾們面面相覷,不知道該如何反應才好)

群眾:(唱)誰知,誰知,誰知,命運竟然如此的安排,
　　　日出天未光,日出天未光,
　　　一條光復的路那麼長,和平的夢呀咯遠遠遠!

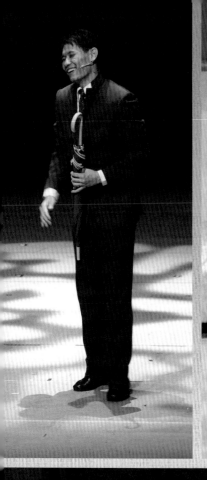

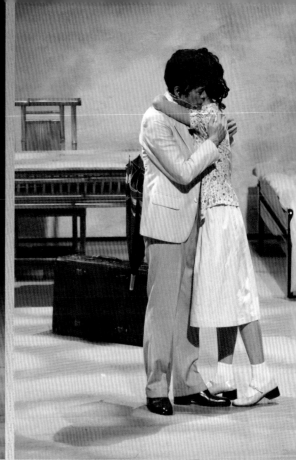
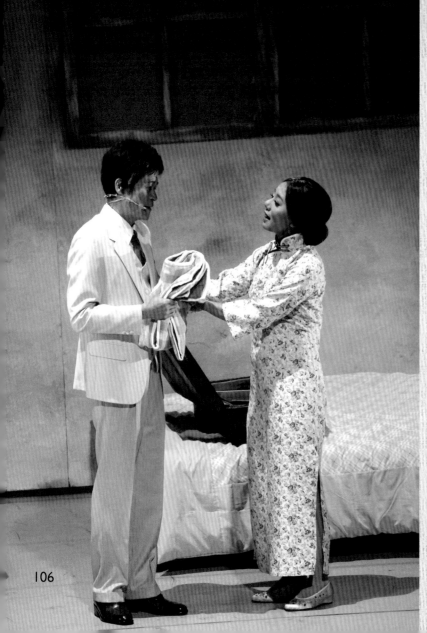

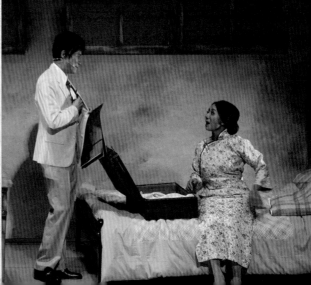

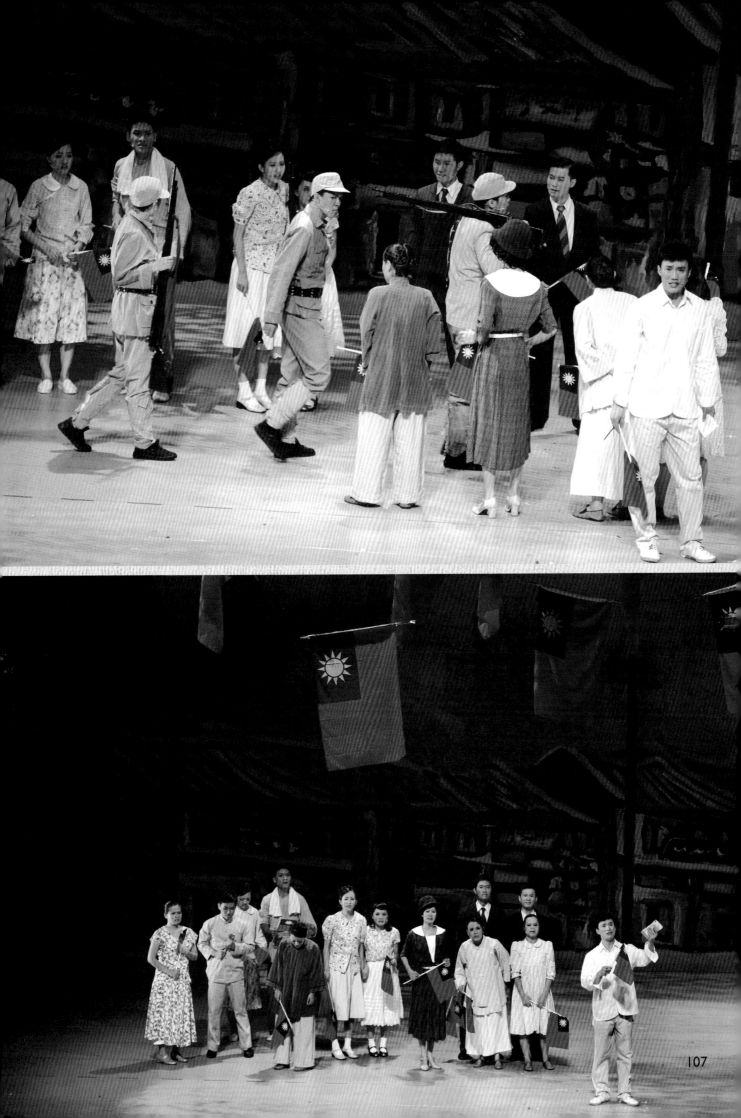

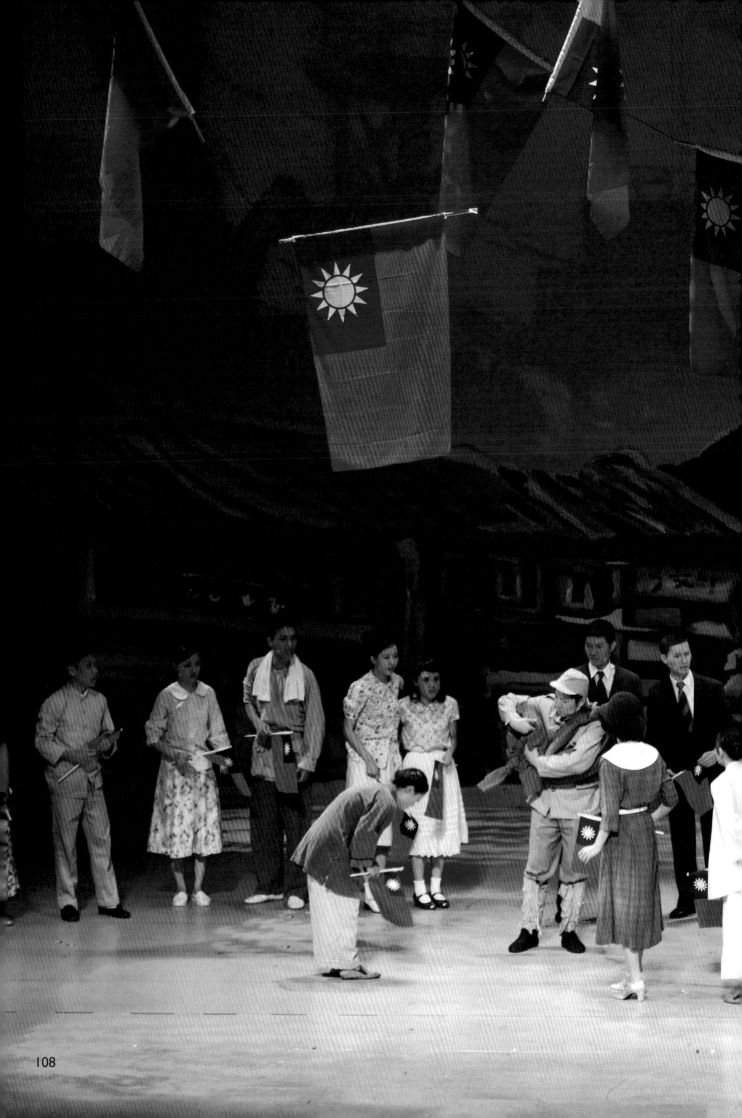

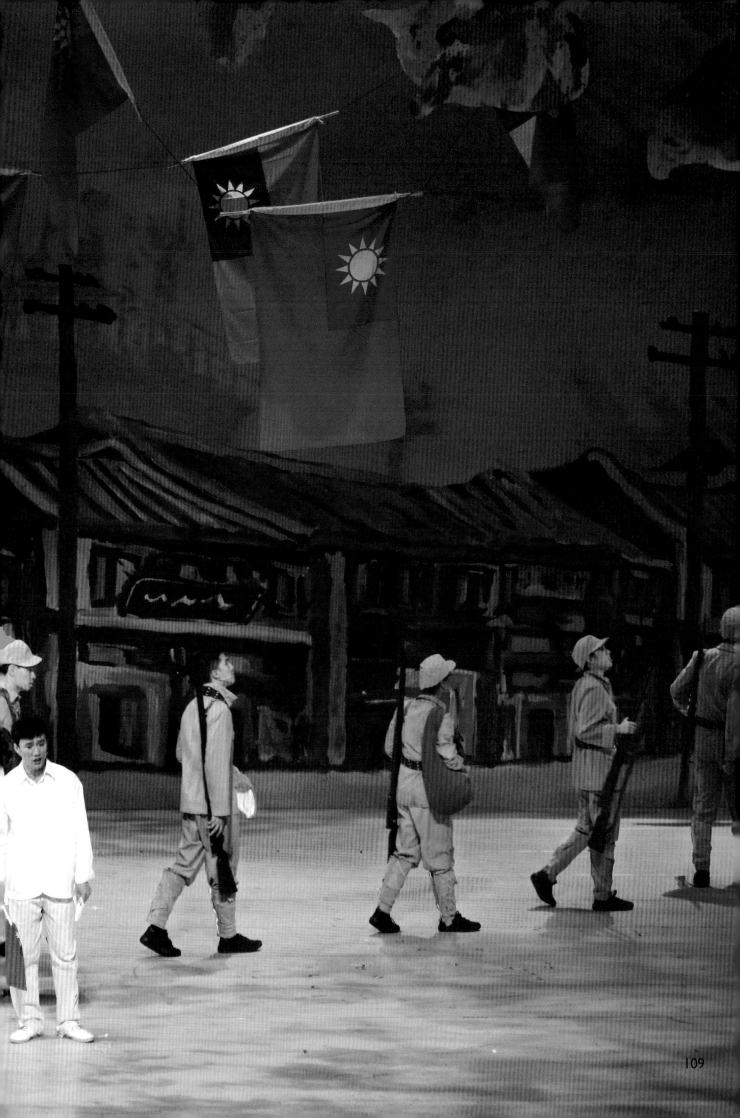

# 第十五場：1947‧臺灣

（一陣陣槍響，讓歌聲驟然停止，人群驚恐地散去；鼓聲齊揚，彷彿踐踏著人心的鐵蹄聲）

（二二八事件的影像投影在背景中，舞臺上場景轉換，一個男議員、女議員和陳澄波在一角談話）

男議員：有影哦？哎喲……

女議員：就是講啊！實在予人料想未到。

澄波：唉！兩邊這樣打來打去，整個嘉義市亂操操，咱這些老輩的若是不出面來協調，予代誌愈鬧愈大，這後果會不堪設想。

女議員：……那些政府官員被關在水上機場裡面，沒米沒水，講起來也很可憐。

男議員：咱是不是要派幾個人過去講講咧，大家互相有了解，莫通互相對立。代誌沒那嚴重嘛！

澄波：你這話講得有在理。咱這些做議員的，無論安怎，總是有責任予大家一個安定咯安全的生活。

女議員：咯安倷鬧下去，不知影會咯出什麼代誌。沒這樣啦，歸氣咱這些議員、再招幾個地方上有頭有面的人，去價他們講講，哪有道理自己人打自己人的道理？你講對否？

澄波：鴛鴦啊，妳的個性實在是不輸咱幾個查埔郎，哪是北京話講就叫做「不讓鬚眉」。

女議員：那是當然！

男議員：是阿！澄波仙，你北京話講的這麼好，你應該做代表。

女議員：是啦是啦！像阮這些去是鴨母聽雷公，話嘛講不通，若是產生誤會就顛倒莫好。

澄波：若是為了嘉義市市民的安全，我是絕對不會推辭的。其實，人攏講四海一家，不管是在地、外地，平平是人，攏嘛親像兄弟姊妹同款，怎會安倷互相衝突呢？

男議員：我就知啦，澄波仙上有慈悲心啦！啊嘸不安倷，咱個人款款咧，帶一些米糧和水果……

女議員：我去招柯議員、潘醫師，咱分頭找人，明早再會合。

澄波：是，我們就這樣約定！

（兩位議員離去，陳澄波轉身走向家裡，燈光轉換；張捷幫陳澄波穿好了西裝上衣，在做最後的整裝）

張捷：澄波，街頭巷尾大家都在謠傳，講大陸那邊有大批軍隊要過來鎮壓，你安內去敢沒有危險？

澄波：妳莫亂想啦！人攏講，兩軍交戰，不斬來使，阮是議員，而且是和平使者，不會有問題的！放心啦！

張捷：啊不過……

澄波：捷咧，我知道你會擔心，不過你甘記得我寫過的一篇文章？人的一生，就好像我畫圖用的油彩同款，在製作的過程當中，會浮浮沈沈，經過千錘百鍊以後，真正留在畫布上才是有用的油彩。

張捷：我記得啊！

澄波：咱做藝術家就應該為藝術奉獻，現在我不只是一個畫家，嘛是一個議員，做議員就應該為咱的市民、咱的鄉親奉獻才對！而且，咱在上海那麼多年，這北京話應該是跟他們講得通的。

張捷：你哦，我講不贏你啦！不過你知道，不管你做什麼事情，我永遠攏會給你支持。

澄波：放心！人在做、天在看！我相信天公伯啊伊會給咱看顧。捷咧，咱在外地風風雨雨攏走過，咁講在自己的故鄉顛倒去予西北雨驚到？……日頭落山我就返來呀啦！對了，我剛剛有聞到，你是不是在燉雞，回頭我就會回來吃了。好，我來去啦！

張捷：人在做、天在看……

（張捷不得已目送陳澄波離去，陳澄波加入了另二位議員的行列，他們提著米糧和水果，緩慢走著；場景轉換成嘉義水上機場前，防禦工事後有持槍的士兵守著，陳澄波前去交涉示意）

士兵：幹甚麼的！！！

澄波：我們是來……

士兵：廢話少說……通通帶走！！！……快！

（士兵突然把陳澄波等人都押解進去；其他在後面觀望的群眾驚恐地逃走，有人跑去告訴張捷，張捷力持鎮定，到處請託人）

（舞臺的一處，和其他三位議員關在一起的陳澄波，蹲在地上，正在一張紙上用身上帶的一支鋼筆書寫，其遺書一字一句靜默地投影在背景中：「添生我的親婚呀！你岳父這次為十二萬市民之解圍，因被劉傳來先生之推薦被派使節經機場與市當局談論和平解決，因能通國語之故，所得今次殺身之禍，解決民族之自由絕對天問心不醜矣，可惜不達目的而亡，不過死後之善後，我家庭之維持如何辦法？請多多幫忙你岳父之不明不白之死，請惜愛紫薇等之不周，你岳父在天可能盡力有日來報。賢婿之惠恩不淺。嗚呼！我的藝術呀！終不忘於世者是，你岳父之藝術可有達之至哉。敢煩接信之際，快點來安慰你岳母之安康否，善後多多幫忙幫忙。」）

澄波：（唱）日月為什麼輪流？玉山為什麼白頭？
　　　鳥仔為什麼啼叫？人生為什麼會有憂愁？
　　　要如何才是溫柔？要如何才可以自由？
　　　要如何才沒冤仇？要如何才贏得千秋？
　　　從今以後，如果天要起風落雨，
　　　我未當替你避風避雨；
　　　從今以後，如果暗暝心情艱苦，
　　　我未當陪你談笑講古；
　　　從今以後，心內若是有苦楚，
　　　請你看我用心畫的圖，
　　　溫柔的心，美麗的圖，
　　　伊會陪伴你一步一步，代替我陪你白頭到老。

（背景在投影出第二封遺書：「告于藝術同人之切望：須要互相理解不可分拆為要，仍須努力，此後島內之藝術之精華永世不滅之強力前進，為此死際之時，暫以數語永別無悔呀！我同道藝兄呀，再進一步之結果，為要呀，進退須要相讓勿可分枝作派，添生兄多少氣有稍強，敬煩原諒，老兄之志望也。鄙人的作品敢煩請設法，見機來作個展之遺作展也。希望三分之賣價提供于我臺陽展之費用。大概明天上午在嘉市離別一世呀！嗚呼哀哉我藝兄同人呀，再會！」）

澄波：（唱）玉山高高高就天，靜靜遠遠在天邊，
　　　看顧山腳的百姓，伊永遠攏不甘離開。
　　　有熱情才是溫柔，有勇氣才能自由，
　　　有慈悲才沒冤仇，有藝術才贏得過千秋。

（陳澄波將身上的一只手錶和鋼筆，以及那兩封遺書，交給了同去的另一位議員，議員隨即被士兵押走，臨走頻頻回望陳澄波）
（背景中陳澄波生前最後一幅〈玉山積雪〉慢慢取代了遺書的文字，當畫面全是畫作後，疊映出「再後別了……祝你大家康健……洋服簡單即可以……兄妹和睦……」等字樣；）
（陳澄波等人被士兵押起，反綁著手，往舞臺深處走去，漸成剪影）
（在音樂的尾奏中，舞臺上空無一人，只留〈玉山積雪〉的畫面）
（四聲槍響，剎時間血紅的光染紅了畫面，燈漸漸暗去直到全黑）

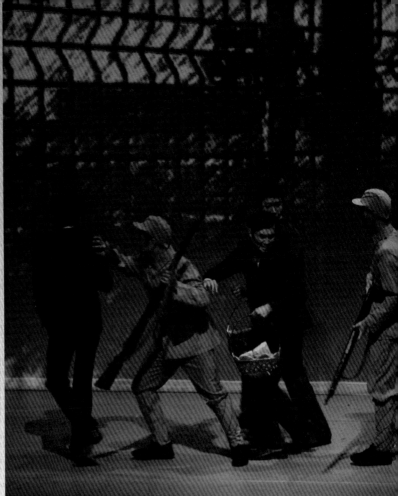

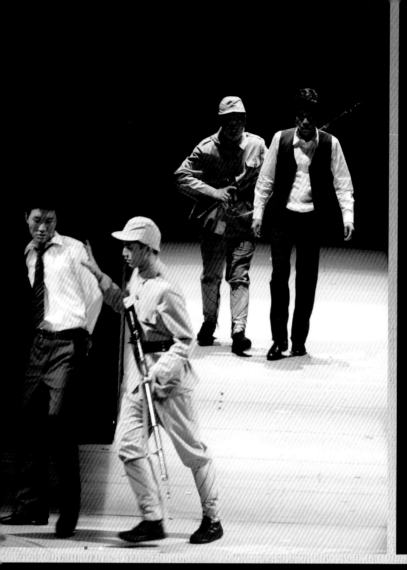

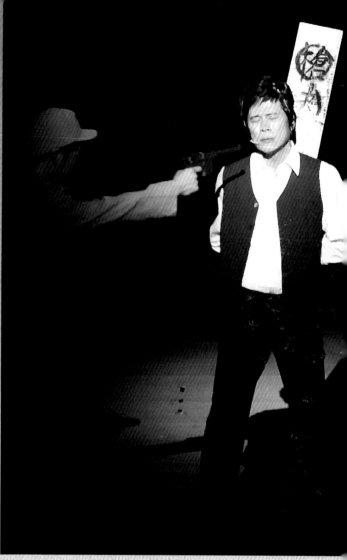

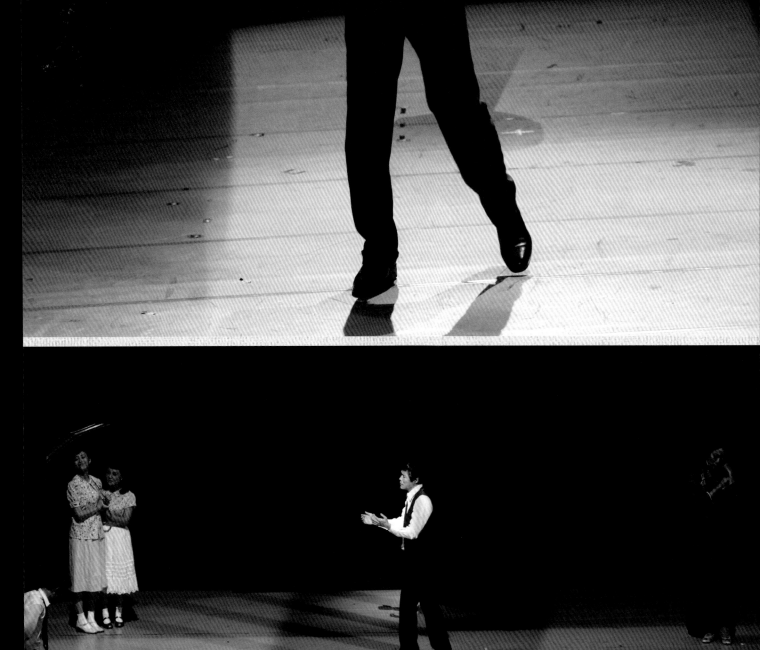

# 尾聲：2011‧嘉義

（靜默片刻，黑暗中，背景出現反白的字幕：「一九四七年三月廿五日清晨，擔任和平使者調解嘉義二二八事件的陳澄波，未經任何審判，被槍殺於嘉義火車站前的廣場」）

（字幕隱去，音樂前奏悄悄揉入後，舞臺上從暗黑籠罩的深夜，漸漸露出曙光，線條、色彩一一加入，畫面中開始流動著陳澄波一幅一幅的畫作，繽紛的色彩，濃厚的情感）

| 曲目23【我是油彩的化身2】（臺）群眾、（阿慶）、澄波 |
| --- |

群眾：（唱）伊是油彩的化身，
　　　　從來不知自己的出身，經過多少關愛的眼神，
　　　　經過多少拆散嘎重生；
　　　　心無怨嗟，浮浮沉沉，千錘百鍊，有時犧牲，
　　　　央願這世人過得認真，因為伊是油彩的化身。

（間奏中，阿慶從群眾中走出，面對著觀眾）

阿慶：我終於明白父親擔心的是什麼，但我從陳澄波這位前輩畫家的身上，體會到生命的執著和那足以燃燒世界的熱情。體會到他摯愛鄉土的情懷和永不放棄的行動，更明白了他最深刻的愛與痛，以及在無止盡的愛裡所帶來的勇氣。我知道自己該怎麼做了。

群眾：（唱）向春天的風景借色彩，有紅有青色也有白，
　　　　看山看水天看雲彩，看花看楓葉看樹海；
　　　　畫一幅心中美麗的圖，感謝上蒼對咱看顧。
　　　　最親是故鄉的人和土。

（阿慶退入群眾中，陳澄波出現在舞臺的最高處）

澄波：（唱）我是油彩的化身，（油彩的化身）
　　　　將一生辛酸光榮獻予你，（獻予你）
　　　　但無人知影我的苦楚，一生奉獻予我的理想。

群眾：（唱）奉獻出你我一生一世的理想。

澄波：（唱）我是油彩的化身！

（在歌聲中，最後完成了陳澄波1934年〈嘉義街中心〉的畫面）

（燈漸暗，幕落）

（劇終）

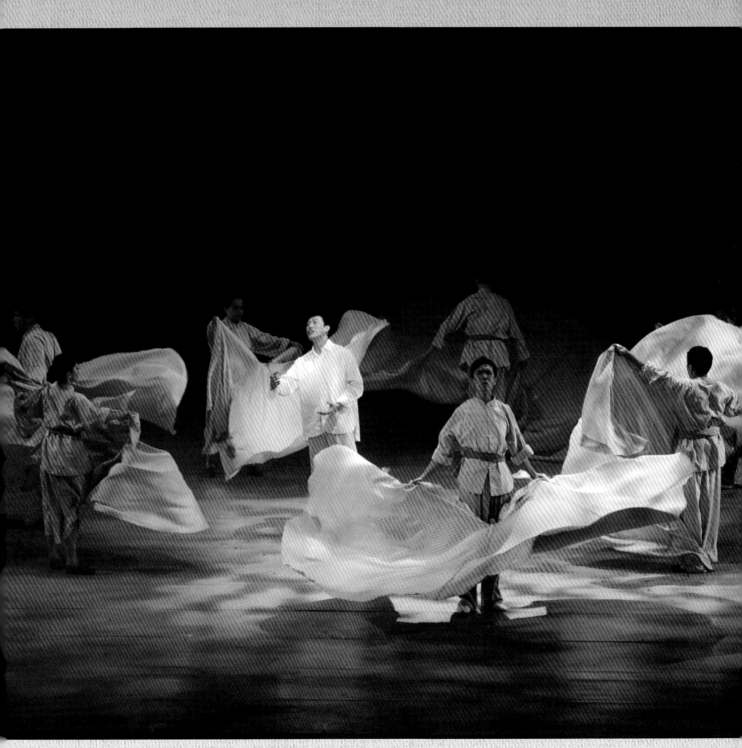

未經任何審判
被槍殺於
嘉義火車站
前的廣場

一九四七年
三月廿五日清晨

擔任和平使者
調解嘉義
二二八事件的
陳澄波

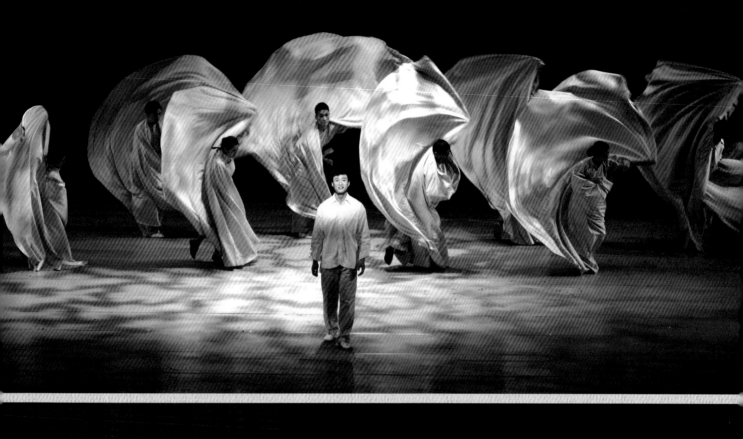

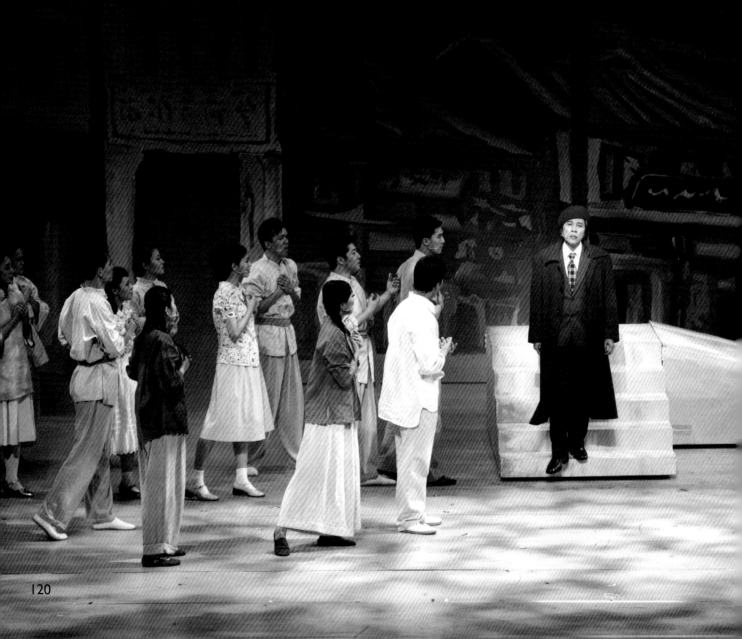

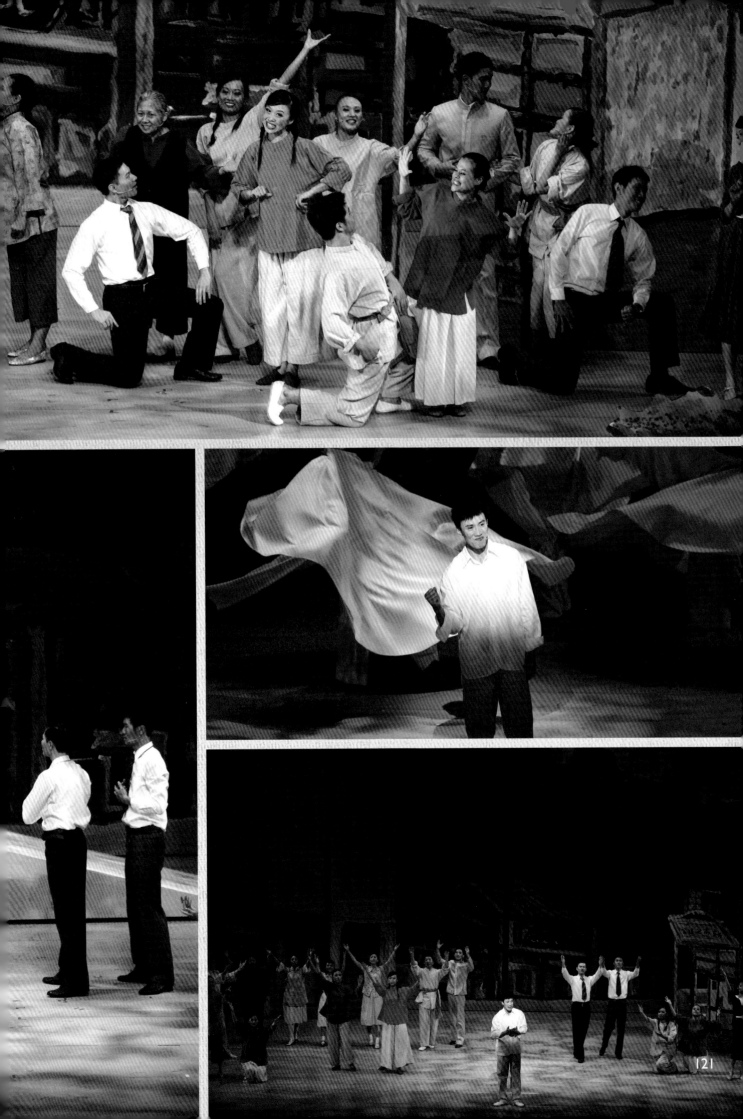

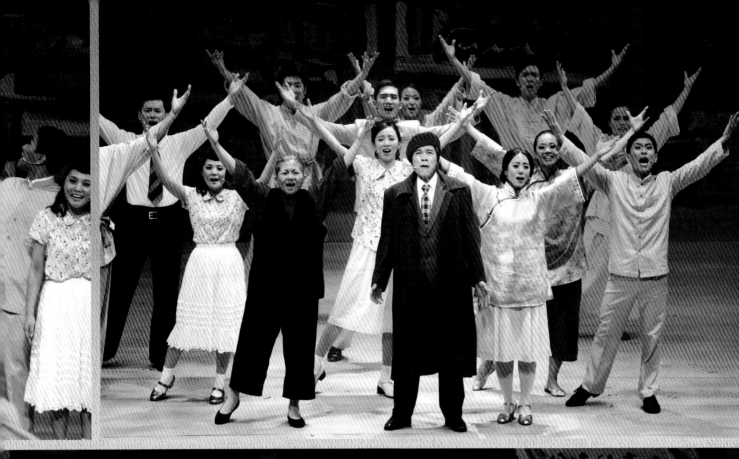

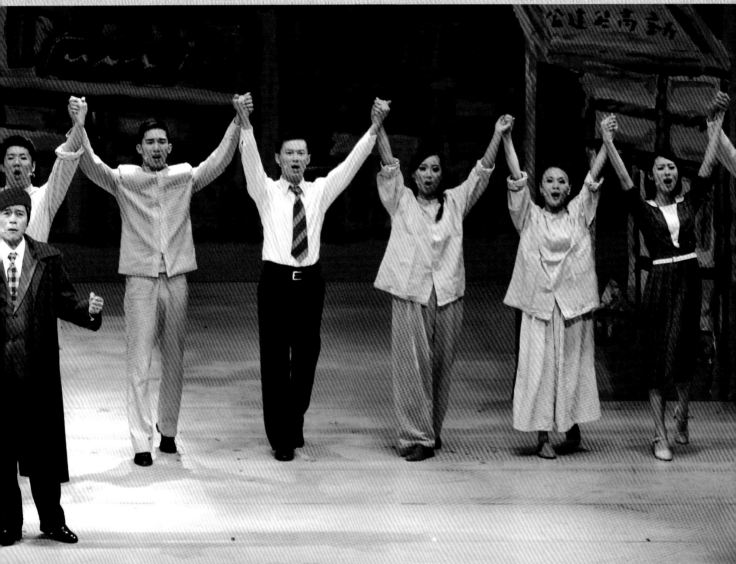

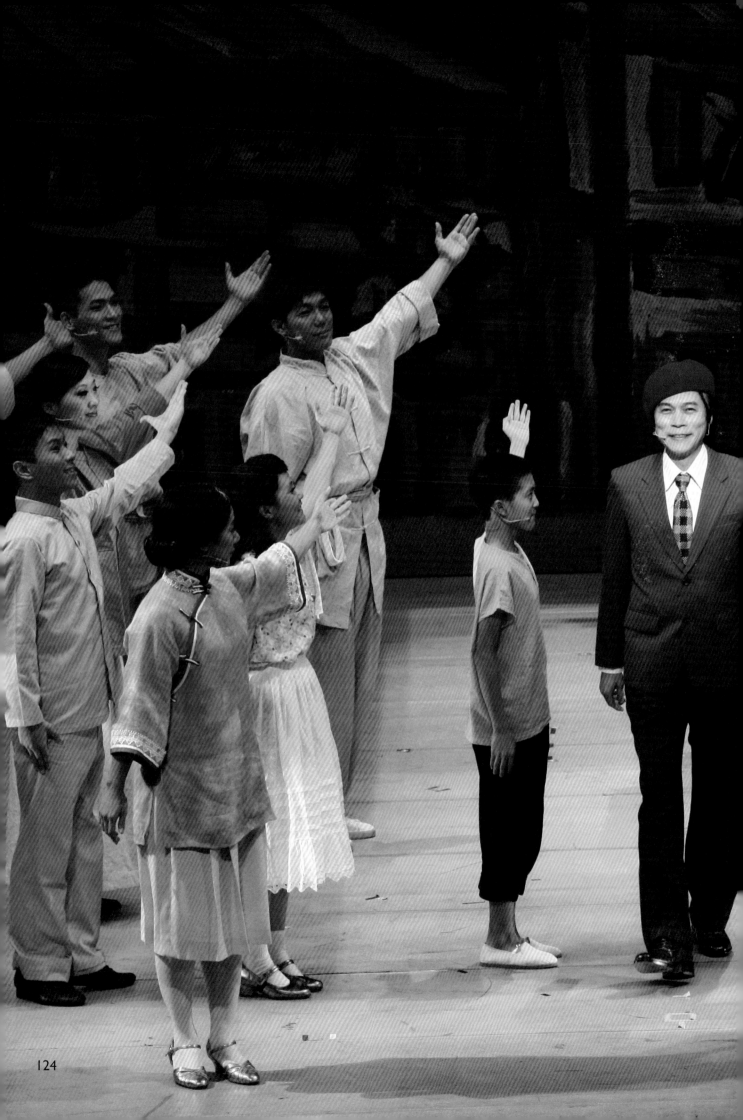

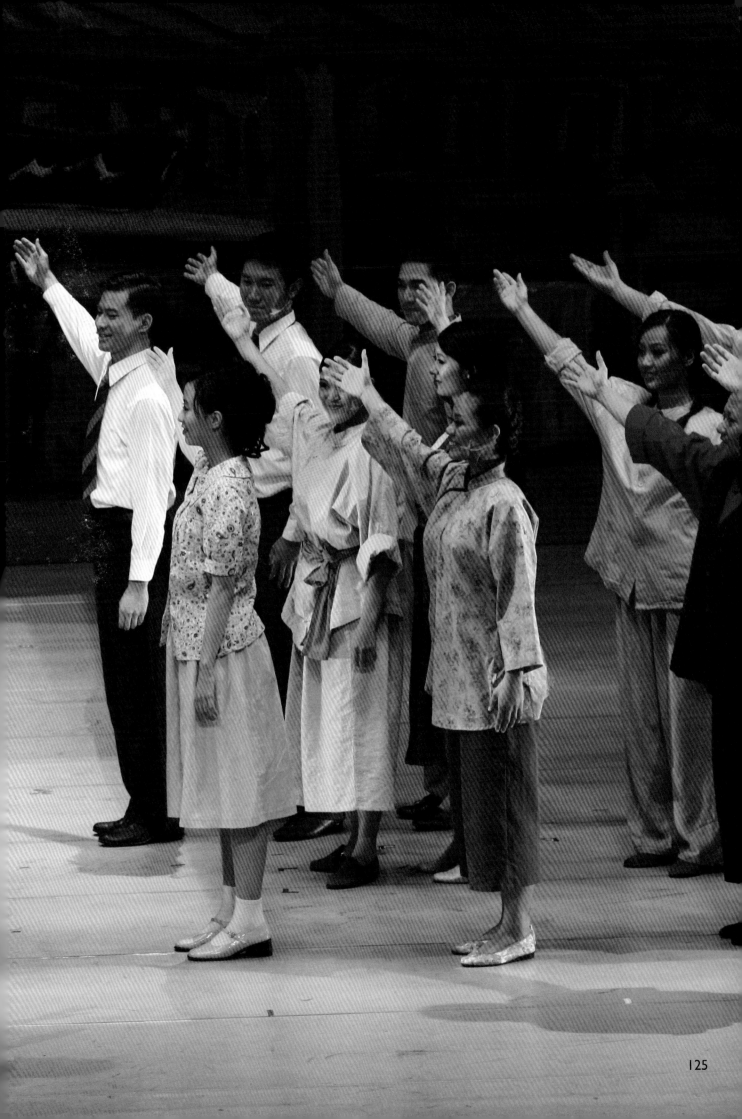

# 陳澄波年表

1895  二月二日，生於嘉義西堡嘉義街西門外七三九番地。

1907  四月一日，入嘉義第一公學校（今天的崇文國小）。

1909  父守愚逝世。
      陳澄波的父親陳守愚為前清秀才，任教於嘉義小腳腿漢學堂；陳澄波的母親在陳澄波出生後不久逝世，
      陳守愚再娶，便將陳澄波寄養在祖母林寶珠與二叔處，祖母作雜糧、花生油維生。

1913  四月，入臺北國語學校公學師範部，受石川欽一郎指導，對西洋美術獲初步認識。

1917  任嘉義第一公學校訓導，此後六年因教學認真、表現優異，數次領取嘉冕獎金；與林玉山等交遊經常
      相約郊外寫生。

1918  由繼母的娘家說媒，由祖母做主，與嘉義南門望族張濟美次女張捷結婚。

1920  轉任水堀頭公學校湖子內分校。

1924  三月二十二日，從基隆港乘船赴日，同行的還有廖繼春。

      三月二十五日，以特等生身分（只考素描）參加考試，考入東京美術學校的圖畫師範科（田邊至），夜
      間在本鄉繪畫研究所（岡田三郎助）進修素描，前後五年。夏，參加「七星畫壇」（臺北西畫會）之創立。

      次女碧女出生。

1925  春天，陳植棋、陳澄波在日本擬籌組「春日會」，但因學長黃土水反對而作罷。

      夏，返臺個展於臺北、嘉義。

1926  八月二十八～三十一日，由 倪蔣懷、 陳澄波、 陳承藩、 藍蔭鼎、 陳植棋、 陳英聲、 陳銀用等七人
      組成的「七星畫壇」第一次展出於臺北博物館。

      十月，作品〈嘉義街外〉入選日本第七屆帝展。長男重光出生。

1927  三月，自東京美術學校的圖畫師範科畢業。入同校西畫研究科。

      與顏水龍、 楊三郎等人組赤島社。

      五月，作品〈秋天博物館〉、〈遠望淺草〉，陳植棋〈靜物〉、〈瀧川風景〉入選日本第四屆槐樹社展。

      六月二十七日～三十日，陳澄波於臺北博物館個展。

      七月八日～十日，於嘉義公會堂個展。

      九月一～三日，新竹以南東京美術學校畢業生：廖繼春、 陳澄波、 顏水龍、 范洪甲、 何德來、 張舜
      卿組成赤陽會，並於臺南公會堂展出作品二十餘件。

      十月，作品〈街頭夏氣分（夏日街景）〉入選日本第八屆帝展。

      十二月二十七日，臺南江海樹、陳圖南、趙雅祐等成立綠榕會，於西會芳旗亭，聘陳澄波、廖繼春為
      顧問，二十九～三十一日赴東港寫生。

1928    五月，陳澄波〈歲暮景〉入選日本第五屆槐樹社展。

        七月二十八～三十日，個展於廈門旭瀛書院，作品四十件。

        九月，作品〈空谷傳聲〉、〈錢塘江〉入選福建美展。

        九月十二～二十八日，至臺北，受邀作〈龍山寺〉圖，由諸有志者獻納 ( 畫款自由樂捐 )，此畫後獲第
        二屆臺展特選，作品由該寺收藏。

        作品〈西湖泛舟〉入選第二屆臺展，〈龍山寺〉獲第二屆臺展特選。

1929    二月，作品〈西湖泛舟〉、〈杭州古厝〉、〈自畫像〉參加日本東京本鄉畫展。三月，自東京美術學
        校研究科畢業，受王濟遠邀約，赴上海新華藝專西畫系及昌明藝苑任教。

        參加教育部主辦之第一屆全國美術展覽，展出〈清流〉。

        任福建省美展西畫審查委員。

        上海市藝苑繪畫研究會名譽教授五年 (1929－1933)。

        上海市中等學校圖畫科督察。

        國民政府特派日本工藝考察委員。

        五月，作品〈西湖東浦橋〉入選日本第六屆槐樹社展。

        六月六日～十月九日，四件作品參加西湖博覽會。

        八月三十一日～九月三日，參加臺北赤島社第一屆展出 ( 臺北博物館 )。

        十月，作品〈晚秋〉獲第三屆臺展獎(《特選·無鑑查》);〈普陀山前寺〉(《無鑑查》)、〈西湖斷橋殘雪〉
        (《無鑑查》，又名〈清流〉)。

        十月，作品〈早春〉、入選日本第十屆帝展。

1930    四月，作品〈普陀山普濟寺〉入選日本第二屆聖德太子美術奉讚展覽會。

        五月，作品〈杭州古厝〉入選日本第七屆槐樹社展。

        〈裸婦〉入選日本第十一屆帝展。

        七月十八日，由上海返臺歸嘉義。

        夏，迎接家人至上海。

        八月十六～十七日，個展於臺中公會堂，作品七十五件。

        十月，作品〈蘇州虎丘山〉、〈普陀山海水浴場〉第四屆臺展無鑑查展出。

1931    十月，〈蘇州可園〉入選第五屆臺展。

受聘為上海市舉辦紀念訓政全國美展之西洋畫部審查委員，並獲選為當代十二位代表畫家之一。

作品〈清流〉代表中國參加芝加哥博覽會。

擔任上海市全國中等學校夏季油畫講習會講師。

上海藝苑二展。

三女白梅出生。

1932    二月，一二八上海事變發生，將家人送返臺灣。

六月十五日，由上海返臺。

十月，作品〈松夕照〉入選第六屆臺展。

六月，受推薦代表中華民國參展芝加哥世界博覽會（1933－1934）。

日本第四回本鄉美術展覽。

1933    六月六日，由上海返臺定居。

受彰化東門楊英梧的邀請，暫住其家中三個月以製作人體畫。

十月，作品〈西湖春色〉入選第七屆臺展。

1934    十月，第十五回帝展舉行，作品〈西湖春色〉入選。

十一月，作品〈八卦山〉獲第八屆臺展《特選》、《臺展賞》，〈街頭〉入選。

參加臺陽美術協會創立。

次男前民出生。

1935    入選日本第二十二回光風會。

五月，作品〈綠蔭〉參加第一屆臺陽展。

十月，作品〈阿里山之春〉、〈淡水風景〉入選第九屆臺展。

1936    二月，作品〈淡水達觀樓〉入選光風會。

二月八日，臺灣文藝聯盟主辦綜合藝術座談會，於昭日小會館舉行，陳澄波、林錦鴻、楊佐三郎、曹秋圃等參加。

四月，作品〈觀音眺望〉、〈淡水風景〉、〈北投溫泉〉、〈逸園〉、〈芝山岩〉參加第二屆臺陽展。

九月十九～二十三日，臺灣書道協會主辦，第一回全國書道展於教育會館舉行，陳澄波子女紫薇、碧女、重光皆以楷書入選。

十月，作品〈岡〉、〈曲徑〉入選第十回臺展。

1937    二月，作品〈淡水風景〉入選光風會。

四月，作品〈野邊〉參加第三屆臺陽展。

1938    二月，作品十〈嘉義遊園地〉入選光風會。

四月，作品〈嘉義公園〉、〈鳳凰木〉、〈裸婦〉、〈妙義山〉、〈劍潭寺〉、〈新高山的日出〉、〈辨
天地〉參加第四屆臺陽展。

十月，作品〈古廟〉入選第一屆府展。

1939    二月，作品〈椰子林〉參加光風會展。

四月，作品〈老母之像〉等作參加第五屆臺陽展。

十月，作品〈濤聲〉(推薦)參加第二屆府展。

1940    二月，作品〈水邊〉參加第二十七屆光風會展。

四月，作品〈江南春色〉、〈日出〉、〈牛角湖〉、〈嵐〉參加第六屆臺陽展。

八月二十九日～九月二日，指導嘉義洋畫家成立青辰洋畫美術協會，並舉行第一回展。

十月，作品〈夏之朝〉入選第三屆府展。

1941    二月，作品〈池畔〉參加第二十八屆光風會展。

四月，作品〈風景〉等作參加第七屆臺陽展。

八月二十日，臺灣文學雜誌社舉辦的洋畫小品義賣會，由李梅樹、陳澄波、李石樵等人捐作品五十件。

十月，作品〈新樓〉入選第四屆府展。

日本圖畫工作協會會員。

1942    二月，作品〈花摘達〉參加第二十九屆光風會展。

四月，作品〈新樓〉等作參加第八屆臺陽展。

十月，作品〈初秋〉(推薦)參加第五屆府展。

1943    四月，作品〈嘉義公園〉等作參加第九屆臺陽展。

五月五日，臺灣美術奉公會成立，擔任理事。

五月十九～二十一日，由嘉義北上創作。

十月，作品十〈新樓〉(推薦)參加第六屆府展。

1944　四月，作品〈參道〉、〈鳥居〉、〈碧潭〉、〈防空訓練〉、〈銃後樂〉、〈新北投望〉參加第十屆臺陽展。

　　　作品參加第三十一回光風會美展。

1945　任嘉義市各界歡迎國民政府籌備委員會副主任委員。

　　　任嘉義市自治協會理事。

1946　任臺灣省學產管理委員會委員。

　　　十月，任臺灣省第一屆美展（全省美展）審查委員，展出作品〈慶祝日〉、〈兒童〉。

　　　任嘉義市第一屆參議會議員。

1947　三月二十五日，因「二二八事件」歿於嘉義市。

# 歷史印記

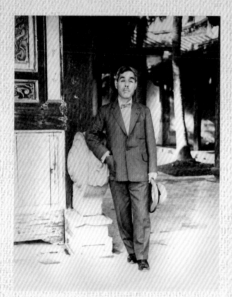

石川欽一郎

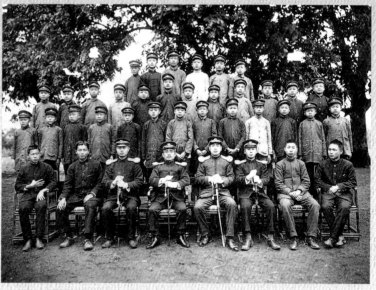

1917 年陳澄波（前排左三）任教嘉義第一公學校

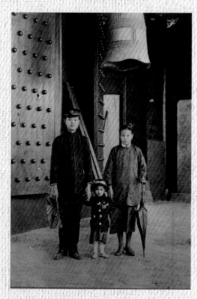

1921 年陳澄波與妻子張捷帶長女
陳紫薇至臺南孔廟旅遊

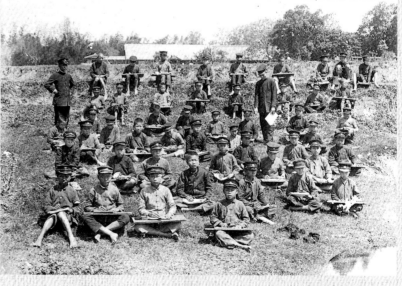

1920－1923 年陳澄波（右立者）於水崛頭公學校任教時指導學生寫生

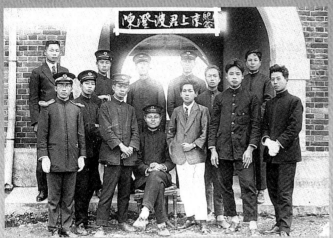

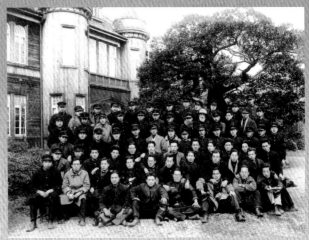

1924 年陳澄波赴東京前水崛頭公學校同事送行　　　　1924 年東京美術學校學生合照（陳澄波前排席地左一）

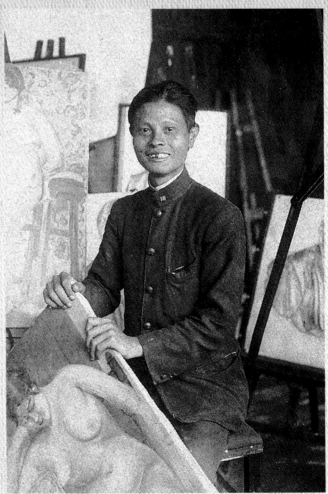

岡田三郎助　　　　　　　　　　　　　　1926 年陳澄波入選帝展時受訪照

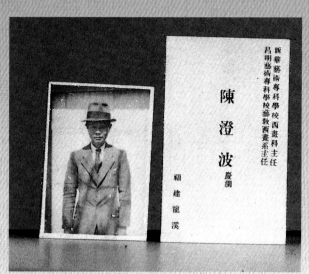

陳澄波於上海任教時名片

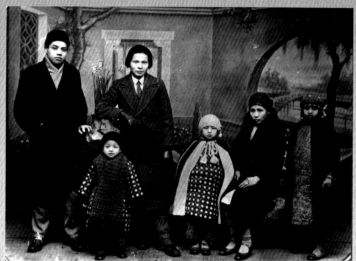

1931 年於上海的家庭合照

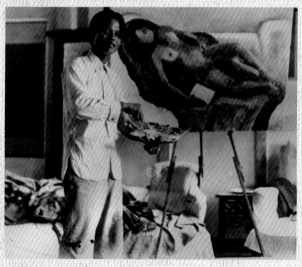

1933 年陳澄波於彰化楊家創作〈裸女〉

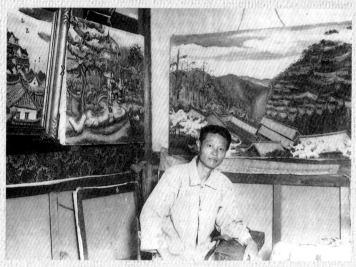

1935 年攝於陳澄波嘉義蘭井街 251 號

獄中致親友書信

獄中致親友書信

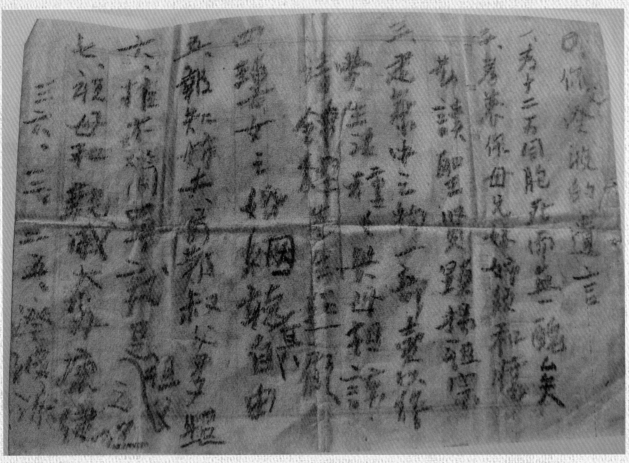

陳澄波遺書

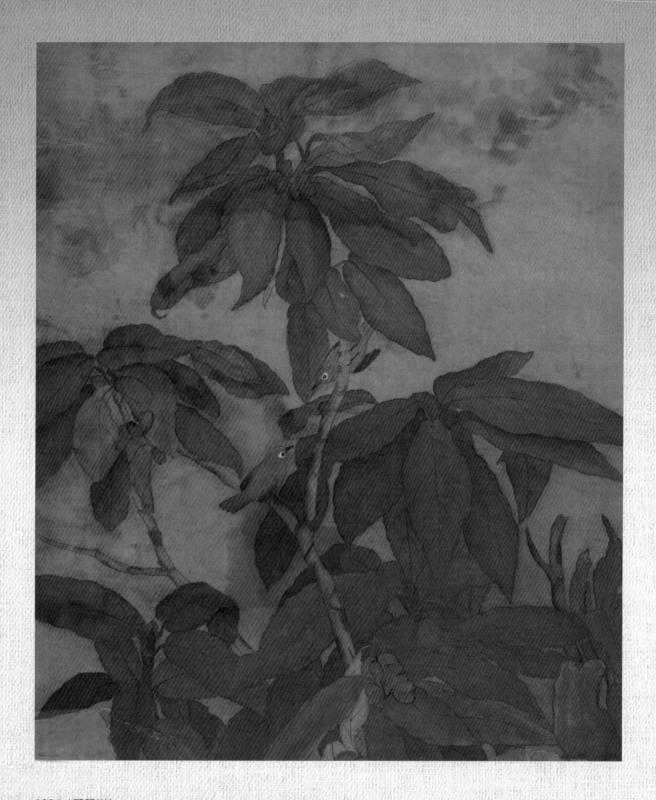

1924〈琵琶樹〉

陳澄波畫作

1：1926〈日本橋〉
2：1926〈沉思〉
3：1926〈東京美術學校一景〉
4：1926〈嘉義街外〉

1：1927〈日本二重橋〉
2：1927〈秋之博物館〉
3：1927〈夏日街景〉
4：1927〈嘉義溫陵媽祖廟〉

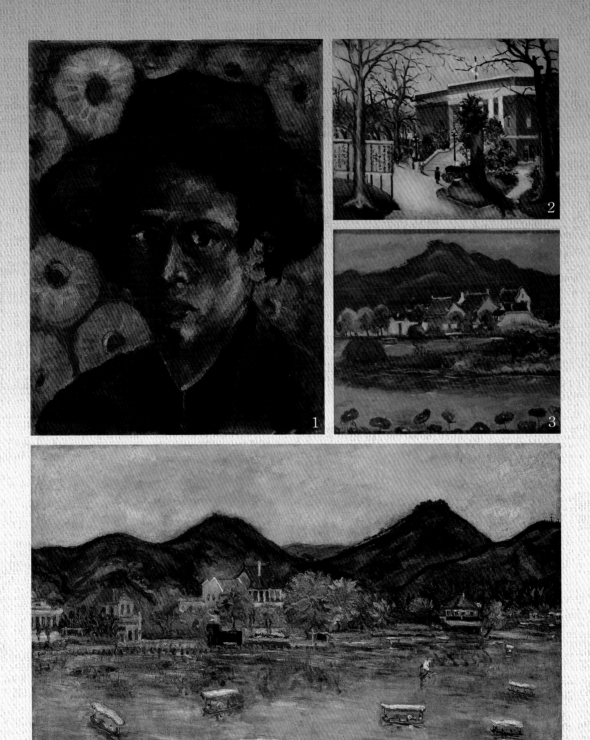

1：1928〈自畫像〉
2：1928〈上野美術館〉
3：1928〈杭州古厝〉(岳王廟)
4：1928〈西湖泛舟〉

上：1929〈太湖別墅〉

下：1929〈清流〉

1：1930〈自畫像〉
2：1930〈祖母像〉
3：1930〈上海風車〉
4：1930〈橋〉（西湖）

1：1931〈運河〉
2：1931〈五里湖〉
3：1931〈小弟弟〉(長子陳重光)
4：1931〈我的家庭〉

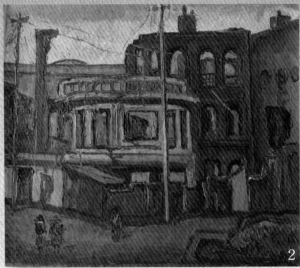

1：1932〈上海碼頭〉

2：1933〈戰災〉

3：1933〈上海造船廠〉

4：1933〈渡口〉

1：1934〈山居〉(太魯閣)
2：1934〈西湖春色〉
3：1934〈嘉義街景〉
4：1934〈嘉義街中心〉

1：1934〈嘉義公園一景〉
2：1934〈農家〉
3：1934〈展望諸羅城〉
4：1935〈阿里山頂遙望玉山〉

1：1935〈淡水高爾夫球場〉

2：1935〈淡水夕照〉

3：1935〈阿里山之春〉

4：1935〈淡水風景〉

1：1937〈嘉義公園〉

2：1939〈椰林〉(臺北植物園)

3：1939〈濤聲〉(貓鼻頭)

4：1940〈夏之朝〉(原垂楊路邊池塘)

1：1941〈新樓〉
2：1942〈初秋〉(老家)
3：1944〈八卦山〉
4：1946〈碧潭〉

上：1946〈慶祝日〉

下：1947〈玉山積雪〉（陳澄波最後遺作）

我是油彩的化身：原創音樂劇 / 王友輝編劇.作詞. -- 初版 . --
嘉義市：嘉市府，2012.01

　面；　公分

ISBN 978-986-03-1372-7( 平裝附光碟片 )

1. 音樂劇 2. 表演藝術

984.8　　　　　　　　　　　　　100028144

## 《我是油彩的化身》原創音樂劇

發 行 人　　黃敏惠
編劇、作詞　王友輝
導　　　演　梁志民
行 政 統 籌　饒嘉博、洪孟楷
主 辦 單 位　嘉義市政府
承 辦 單 位　國立臺灣師範大學
製 作 演 出　果陀劇場
設 計 印 刷　力讓堂整合行銷股份有限公司
出 版 者　　嘉義市政府
地　　　址　嘉義市忠孝路 275 號
電　　　話　(05)2788-225
網　　　址　www.cabcy.gov.tw
出 版 年 月　2012 年 1 月初版

ISBN：978-986-03-1372-7 （平裝附光碟片）
GPN：1010004353

指導單位：文建會 ·　Taiwan 交通部觀光局 · G1O 行政院新聞局 · 外交部　主辦單位： 嘉義市政府 · 財團法人嘉義市文化基金會

臺北場共同主辦： 國立中正文化中心　承辦單位： 國立臺灣師範大學　演出單位： 果陀製場　媒宣執行：力讓堂整合行銷股份有限公司

贊助單位： 台灣中油股份有限公司 · 台灣電力公司 · 臺灣糖業股份有限公司 · 福琮福 社會福利基金會 · TTL 台灣菸酒公司 · 中華郵政